日本建築的覺醒

尋找文化識別的摸索與奮起之路

日本建築入門
──近代と伝統

五十嵐太郎──著

謝宗哲──選書｜翻譯

原點
UN-
3OOCS

目次

序論　爲什麼日本與建築連結在一起？

近代與傳統

在談到傳統事物，或者論及日本風格時，為什麼都會經常參照近代以前的狀況來做檢討呢？那是因為與現代不同，在過去，根本無法簡單而自由地跨越地域與國境，以在文化與技術上進行交流的緣故。

因此，在各個場所中必然得對應當地的氣候與環境，根據如何取得像是木材或石頭等自然素材的條件，配合人們的習慣來蓋出特有的建築。那就是在近代以降被稱之為的「傳統」。

很可能是在不知道外部狀況，意思是處在沒和異國做比較的情境下，當事者肯定無法強烈感受到自身的建築會是所謂的「傳統」吧。「國家」這個意識想必也是稀薄的。也就是說，由於在國際上發生了呼籲做出同樣建築的這個名為「現代主義」（Modernism）的運動，反而讓日本反向地發現了其自身的場所性。

說到現代建築，就如同在美國被定名為「國際式樣」（International Style），是基於運用鋼鐵、玻璃及混凝土這些相同的素材與構造，以透過這些共通的設計來遍滿整個世界為其理想。

然而，這個世界要變得一模一樣才沒那麼簡單，甚至沒有討論的必要，因為在各個地域，氣溫冷熱差異、降雨多寡以及乾溼度，種種氣候條件各有所異，生活習慣也不相同，所以在

導入同樣的設計時，就會發生難以契合的狀況。一來是在近代的進程當中，還沒有充分整備的空調系統；再者是在這個要求節能的時代裡，也不是只要加上空調設施就能解決全部問題的緣故吧。此外，在日本就算再怎麼現代化，仍舊帶著在室內要脫鞋的這個根深蒂固習慣，不只是在住居，而是連小學這樣的公共設施與某些餐館也都有同樣的要求。既然舊習已經殘留到這種地步，將來肯定還是不會有什麼改變吧。

對於現代主義試圖將世界加以均質化這點做出批判與超越，從一九六○年代起變得愈加顯著。建築的世界中，將這樣的運動稱為後現代（Post-Modern）。而成為重要線索之一的，便是地域性與歷史性，也就是所謂的「傳統」。這同時也是日本建築界於近代激烈辯論與探討的最重要題目。

其實，在一九六○年代還沒到來前，遠在日本接受近代化相當早期階段開始，就面臨到這樣的問題。在歐洲，歷經漫長時期在古典主義與哥德等風潮的帶動下，以石頭與磚所疊砌的樣式建築相當發達，但隨著時代的演進，產生了與這個傳統之間的衝突與矛盾。在否定傳統價值並與其進一步對決下，促使現代主義得以蓬勃發展。

另一方面，日本在解開江戶時代的鎖國政策、迎接了明治時代的文明開化之後，首先就導入了西洋的樣式建築。在大學進行學術教育的同時，木匠們也有樣學樣地模仿新的意匠（包含構想、意象、概念的總稱），後者被稱為擬洋風。然而就在某種程度吸收完畢，海的彼端

卻又有近代建築登場，接著就輸入了現代主義。也就是說，對日本而言，樣式建築與現代主義並非對立。兩者都算是舶來設計。因此在與傳統斷絕這點，脈絡上與西洋是不一樣的。

無論是樣式建築或是現代主義，與日本的木造傳統建築相較，都是由不同的材料所產生的東西。然而，日本為了顯示出與西洋列強對等的姿態，卻努力積極地模仿。在這個過程中，便與「日本究竟是什麼」這個自明性的問題，產生了碰撞。

全力以赴地以西洋為模範所做的追逐，在突然停止的瞬間產生了疑問。透過僱用外國人與派遣日本人前往海外留學的作法，雖然成功吸取了工學的技術，但建築並非純粹純科技的產物。若是誰都能即物地（透過其表象呈現狀況）從單純的箱子就得到滿足，那倒還簡單，只不過設計有時是文化的表現，並且擔負著象徵性的意義。這時候在移植西洋的技術體系時，就會面臨到「設計是否同樣也是好的呢」這個問題的挑戰。這是因為我們的生活，和希臘的某地或巴黎的周邊所誕生的建築樣式並沒有任何關係的緣故。

說起來在明治時代創設建築學科時，西洋建築史已放入教育課程裡，但日本建築史在當時尚未被視為一門學問而受到確立。文藝復興與哥德等樣式不是過去的東西，而是直接被活用為設計的題材。曾經到訪英國的辰野金吾，有過一段當時被人質問到日本建築的歷史時，對於該如何回答而感到困惑的知名插曲。之後，伊東忠太等人的研究成了這個學問的先驅，著手進行一系列有系統的、關於日本建築史的調查。

技術層面上只單單遵循著來自西洋的那一套也行不通。因為日本是地震頻仍之國。一八九一年發生濃尾地震，磚造建築遭受毀滅性破壞。也就是說，西洋的構造形式，或許適合完全不會發生地震的場所，但用在日本卻不恰當。因為迫於必須直接面對某些現實條件，使得日本在耐震研究上有了飛躍的進化與發展。

為了創造新的建築圈

在這裡想要試著回顧一下在日本最早帶有自覺性意識的近代建築運動。

一九二〇年，從東京大學畢業的堀口捨己、山田守等人，組成了分離派建築會。以下便是他們提出的知名宣言：「我們要奮起。從過去的建築圈分離出來，為了創造出能夠從事綜合性並揭示出真實意義的新建築圈」。

之後，以這些成員為中心、並於一九三二年出版發行的超厚文選專輯（Anthology）就是《建築樣式論叢》（六文館）。內容圍繞著日本的（東西）而做了熱烈的談議與討論。揭載於卷頭與卷尾的，各是編者堀口所撰寫的論文──〈茶室的思想背景與其構成〉與〈關於現代建築所表現出的日本趣味〉。他在一九二〇年代遊學途中前往希臘，在與巴特農神廟對峙的時候，察覺到那些與在學校學習的內容完全不同，被所處的現場真實存在感所震攝與吞

沒，並在日後做出了那根本不是出生在亞洲的自己所能簡單模仿出來的告白。

堀口在歷經如此強烈的古典主義體驗之後，回歸了日本的（事物），在以建築家的身分進行創作活動的同時，另一方面也轉向從事桂離宮等日本的數寄屋 1 與茶室的研究。

在明治初期幾乎快被遺忘的法隆寺，由於日本最初的建築史學家伊東忠太所建立的論述，使其在當時便已被認定為重要的古建築。就如同伊東所指出的那樣，在絲路的連結下而使日本建築的柱子有著類似希臘柱式具有膨脹柱身，也將被視為「建築冠軍」的巴特農神廟與法隆寺做了無比巧妙的連接。於是佛教建築的系譜就這樣被視作紀念碑式的設計，經常被參照、引用在這些表現日本的公共與國立的設施領域中。

然而，堀口則探求了不同的路徑。如今，數寄屋與茶室簡直像是理所當然般地作為日本的重要傳統建築而為人所知，但是他在很早時期便開始用建築家的眼光，察覺了它們的價值。根據他的見解，茶室雖然只是單純的工作構造物，「若從造形美的角度來看，可以看出它具有高度發展下的美學完成度」。此外，非對稱的茶室擁有與巴特農神廟完全不同的特性，因它的影響，而有了「我國的一般住宅得以免於徒然作為紀念性及無意義之裝飾的「污染」」的說法。堀口在卷頭的論文中，把同時考慮機能與美感的茶室，和「賦予今後住宅建築極大的啟示」作連結。此外，吉田五十八也在一九二五年的歐洲旅行中，將眼光轉向日本，致力於確立近代新興數寄屋的形制。

1 譯註：數寄屋造（すきやづくり）是日本建築樣式之一。融入數寄屋（茶室）風格的住宅樣式。語源的「數寄」（數奇）是喜好和歌、茶道或花道等風雅之事，「數寄屋」是「任憑喜好建造的家」，成為茶室之意。

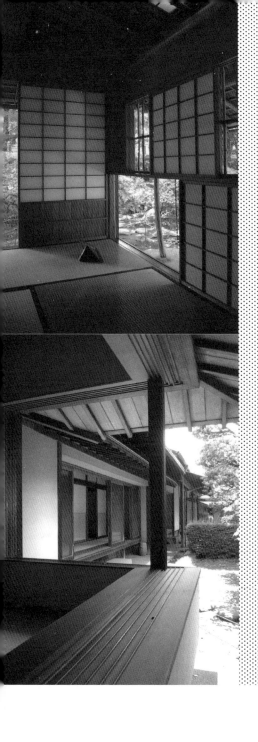

茶室「猪俣邸」〔設計：吉田五十八〕

以什麼作為日本建築的典例

在論及傳統論爭的時候，要以什麼作為日本建築的典例（Model），可說是全局主軸。究竟是法隆寺＝巴特農，還是茶室？或是以伊勢神宮為代表的日本固有神社建築？還是從歐亞大陸那邊所輸入的、具有多樣裝飾要素的寺院建築？

就如布魯諾・陶德（Bruno Taut）所論及的，是桂離宮＝天皇的系譜？還是日光東照宮＝將軍的系譜？

這一切都經常以二元對立的構圖來進行討論。而且，有時也帶有政治的意識形態。「神佛分離令」與「天皇制」的這些社會背景，想必也都賦予了設計在價值判斷上的影響。實際上，也有來自建築專家將靖國神社神門的簡約設計與現代主義結合在一起，出現了狂熱讚賞其表現出日本建築精髓的這種說法。當然了，如果這真的是卓越出眾的建築那倒還好，但是在戰後幾乎沒有受到任何評價，可以說是完全被忽視的。筆者也不認為那是特別值得書寫的作品。因此，對於同樣的建築，其評價有如此大的落差與變化著實令人吃驚。

怪不得我們現在的看法中，也都被預設為是帶有偏見的批判。當然，這也是應該懷疑的。或許還會再次迎接靖國的神門受到高度評價的時代。因此，關於傳統論不妄下理所當然的定論，而該是不停歇地進行自我批判以持續建築的思考才對吧。

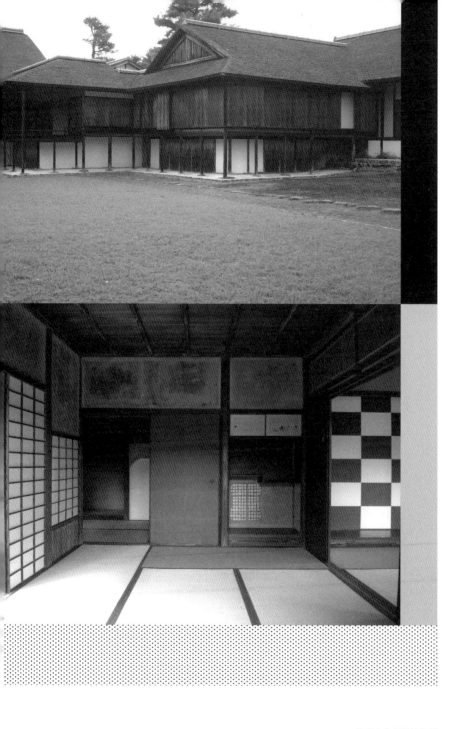

桂離宮的外觀及內部

近年，就像「江戶仕草（姿態／動作）[2]」一般，於歷史學上無法舉出實證，從來就不存在的傳統成了話題，影響之大甚至及於教育現場。在這裡也有從現代所投射的意識形態（Ideology）而給了人們一份似乎存在著「理想的過去」般的錯覺。這簡直就是竄改歷史的行徑啊。

無論如何，因時代與狀況的變遷，也是可能發生對於事物的評價有所改變。井上章一在其著作當中，透過圍繞在桂離宮與法隆寺之言論的變遷，顯示出就算是再怎麼了不起的專家，也是會受時代框架的影響。反過來說，若檢驗這些評價言論，時代的精神史就得以浮現。

戰後，在一九五○年代的建築雜誌中，有過一場關於繩文與彌生相當熱烈的爭論與辯證。洗練精製的彌生、還是土著的繩文？果然，這個二元對立，已經很難從各個時代拿出具體的建築來做交互參照與比較。也就是說，並非實際上有什麼彌生建築，不如說是從兩個時代的土器之意象中，剝出這樣的言論。此外，這些說法也和考古學的研究保持距離，或許可以說是鼓舞了觀念上的傳統，是由剝離演繹而成的概念吧。此外，和伊勢神宮／桂離宮／天皇的這個構圖不同，彌生和繩文不怎麼與政治或宗教體制有直接關聯。即是形成了去政治化的傳統論。

事實上，若嚴密回顧當時的文脈，彌生被視爲屬於貴族的（東西），而繩文則被視爲屬於民眾的（東西）。詳細的部分，在本書第五章與第六章會有進一步的說明，但是在藝術領域

2 譯註：所謂「江戶仕草」，指的是江戶時代的市民們日常生活中的各式禮儀。原本是做生意上的各種技巧，但由於都是口耳相傳的繼承方式，因此並未作爲資料文件被留下來。不過在現代日本人自然的某些言行舉止上，有很多來自於江戶仕草中的作法與動作。

中，岡本太郎「發現」了繩文土器的美，而那之後，在建築的領域中，則有白井晟一發表了〈繩文的（東西）〉這篇論述考察之文而變得深受矚目。

或許，敗戰後的一九五〇年代，是一個能夠強烈感受到民眾的能量成爲新主角的時代吧。

而這個時候，在傳統論爭中佔有重要一席之地的丹下健三，因其洗練的現代主義設計而被視爲帶有彌生氣質的他，竟也踏上了這樣的潮流、納入繩文的力量，掌控並發展出統合兩者精華的建築。

日本回歸的新國立競技場問題

話說回來，陷入困境而前途迷惘到極點的新國立競技場，在其前後始末裡，也一直受到「日本的（東西）」的影子所纏繞。國際競圖選出了札哈・哈蒂（Zaha Hadid）的前衛設計方案[3]，首先就遭受指謫，提出巨大的建築並不適合神宮外苑這塊基地的問題。倡導這件事的槇文彥，最後總算做出應該以全由日本人（All Japan）所組成的陣容來執行本案的發言。

當膨脹的建設費用明朗化之後，接著輿論沸騰，在媒體上連日持續對來自異國的建築家札哈・哈蒂做攻擊性的責難，最後終於導致安倍首相做出白紙撤回、還原歸零的「英明判斷」。之後，儘管建築家這方提示了各式各樣預算縮減方案的選項，但身爲發包單位的日本

3 譯註：新國立競技場設計計畫原本由伊拉克裔英國女性建築師札哈・哈蒂的團隊於2012年獲選，但其工程造價高達日幣3,000億元，是原先設定預算1,300億日圓的兩倍以上。在受到民眾和政界的巨大壓力之下，日本首相安倍晉三於2015年7月17日表示將建設計畫重新來過，原先計畫形同廢止。新計畫的設計和施工從9月1日起至11月招標，12月底選定業者，預定2020年4月底完工。評選重點是削減成本和縮短工時。2015年12月14日公布A案（隈研吾團隊）、B案（伊東豐雄團隊）兩新方案候選，2015年12月22日拍板由隈研吾團隊拿下設計案，預估總工程費用1,489億日圓，預計於2019年11月30日完工。

體育振興中心（Japan Sport Council，JSC）卻充耳不聞，表明了他們依然維持原案，包裹進除了競技場以外過大用途的空間計畫來繼續進行設計。

成為國民關注之大事的新國立競技場，重新舉辦競圖，為了能夠抑制花費，參加條件採用必須和綜合營造商組成團隊的Design-Built形式，札哈與日建設計雖然也嘗試參與這場競圖，然而卻因為找不到合夥搭檔，而不得不放棄再次挑戰的念頭。若說白紙撤回的理由是錢的問題，那麼讓已經充分檢討減額案的札哈進行再設計，應該是最合理的才對。

而且，札哈與日建設計為了一併解決在法規、設備、觀眾席的最適當配置、環境上的諸多條件，許多同仁投入兩年時間，製作出龐大的圖面，已經處於隨時都能開工的狀態，累積了許多Know-How。然而即便做到這樣的程度，仍舊被全盤捨棄抹消。為了再次競圖，若縮短工期的話，因為東日本大地震（2011）的復興與奧林匹克的特殊需求，物資材料與人手已嚴重不足，再加上光是高漲的建設費這一項，就讓整個成本比原來更貴。

在日本國內，醞釀出只要解任札哈，問題就能獲得解決的「空氣」。只不過，從海外角度來看時，這一連串的程序幾乎無法用邏輯來說明。這麼一來，札哈可以說只是作為問題的象徵被排斥而已。也就是獵殺女巫的行徑。

之後，在重新來過的競圖發表時，追加了新的設計條件。包括要表現出日本的樣貌，以及使用木材。此外，雖然是以國際競圖為名義，提出資料卻必須使用日本語。結果只有兩位

日本建築家得以獲得參賽資格，公開徵選到的只有兩個方案。若顧慮到從世界各地邀集了四十六案的最初競圖就已經遭受批判，指出徵選資格的門檻過高、競賽原理難以運作且過度封閉的問題，那麼就能夠理解最後只有兩案出線的這個徵選結果是多麼地少了吧。雖然未有明確記載，但重新舉辦的競圖制度，難免會讓人覺得這實質上就是為了限制外國人參加吧。

外國事物的排除

話雖如此，在過去也曾發生過類似這樣的排外現象。本書的最終章也將針對這部分進行敘述，例如，明治末期對於舉辦國會議事堂競圖處於熱烈情勢與機運之際，建築學會就設定這應是屬於日本人所設計的國家建築，而要求不得讓外國人參加。然而，結局是對於由日本人實現的這個方案有許多批判，如中村鎭便撰寫論述考察之文〈新議院建築的批判〉，投稿到《建築樣式論叢》上。

根據他的說法，國會議事堂的設計反映了從西洋的樣式主義往全新動向過渡的傾向，並沒有對日本的緯度與氣候等環境做出合理解決的企劃。因此，無法作為國民的建築表現來加以認識。反而應該從過去的日本木造形式作為引導，以此做出改變樣貌的同時，「創造出日本人能夠倍感親切的日本樣式」才對。也就是說，以國家規模的計畫案為契機，提問出建築中

23

的日本性格。

此外，在關東大地震之後所實施的震災紀念堂競圖中，第一名的方案因為是西洋風格而遭到撤回的命運，也遭到那根本就是抄襲法國建築的指控。結果，這個案子變成由身為審查員的伊東忠太執行設計。

完成的兩國震災紀念堂（一九三○，現今為「東京都慰靈堂」），是以入母屋（歇山頂）與唐破風（捲棚軒）的屋頂、帶有三層式屋頂的納骨塔、城牆的石垣等，將傳統元素加以混合組成的設計。針對這個變更，後來有了這樣的註記：「如果最初的當選案就那樣被實施建造出來的話，恐怕將成為不適合震災紀念堂這個名字的歐羅巴（Europe）趣味（全書之「趣味」用法，指的是一種偏好與品味）的東西，在每年震災紀念日要由衷地為死者冥福祈禱的參拜中，或許這並不是適切的所在。」（岸田日出刀，《建築學者 伊東忠太》，乾元社，一九四五年）

由於戰時的態勢而遭到解體的鹿鳴館，也被視為是由外國人所設計的國恥與侮辱般的建築。

繩文 v.s. 彌生的反覆

無論如何，在嚴苛的條件中重新展開競圖，限研吾與伊東豐雄都挺身而出，提出充滿各自個性的設計方案。

限研吾以現代的解釋，執筆書寫《反物件》（筑摩書房，二〇〇〇年）等日本建築論的同時，也透過馬頭町廣重美術館（二〇〇〇，現今為「那珂川町馬頭廣重美術館」）等作品，在表層做出反覆的百葉，將量體分解成極簡的要素，表現出減少對環境造成壓迫感的洗練手法。他在新國立競技場競圖的提案裡，也從體育館拉伸出水平的遮陽板，並在屋簷中設置縱向的格子，做出讓人們能夠聯想起日本古建築之垂木的意象。

另一方面，伊東在仙台媒體中心（二〇〇〇）等案，追求實驗性的構造，在具象徵性且有機的形態上持續進化。在競圖案中，使用了竹中工務店開發的大阪木材仲買會館（二〇一三）中所採用的耐火集成材「燃エンウッド（No Burning Wood）」，做並排巨大木造列柱的全新獨創設計。這個方案堪稱是仿擬了繩文時代的三內丸山遺跡與諏訪大社的象徵性柱列。

如前所敘，一九五〇年代的日本建築界中，白井晟一就提倡了強而有力的「繩文的（東西）」的概念，藉由與「洗練的彌生的（東西）」之間的對比而使得傳統論爭白熱化。這麼

25

馬頭町美術館〔設計：隈研吾〕

說來，在新國立競技場的競圖中，伊東參照了繩文，而隈的設計則是新的彌生吧。當時，被視爲彌生的丹下健三所設計的香川縣廳舍（一九五八），在各層露台下的小樑中，採用了以垂木爲主題的形態。限在體育館中提出的縱格子，可說是把這個做得更爲纖細的版本吧。

競圖的結果，在施工與成本上特別受到評價，讓限獲選爲設計者，在網路上的人氣投票也同樣較佔優勢。在現代的日本，就算是巨大的體育館，或許人們也希望能是纖細、有著優美氣質的溫柔設計吧。再者，在一九六四年舉辦東京奧林匹克之際所建設的代代木競技場是由丹下所設計，果然日本式設計的實現是深受好評的。因此，半世紀後的奧林匹克中，圍繞著日本的（東西）這個主題又再度甦醒。

另一方面，其實是磯崎新發掘了札哈。一九八二年，在香港的 The Peak 競圖中，身爲審查員的磯崎從姑且被分類到那座堆滿落選計畫案的小山中，把她的方案救了出來，最後甚至還選爲最優秀獎。突然現身的無名建築家──這就是扎哈充滿衝擊性的出道與登場。巨量錯綜複雜的線條，然後是激烈破碎散佈的建築斷片。正因是革命性的設計，在當初雖然未能實現，但之後卻藉由電腦得到很大的活用，終於乘上了全球化的浪潮，在二十一世紀於全世界擁有眾多實施執行的計畫案項目。首爾的東大門 Design Plaza（二〇一四）等案，都具有只要看過一次就難以忘懷之強烈個性的造形，因而成爲各地的地標。與其說是融入既有的場所，或許更應該說是建築自體創造了新的場所性。東京奧林匹克的新國立競技場也是如此，如果基地

是位在臨海灣地區，或許就沒什麼問題了，可以說因爲是位於神宮外苑這個地段，才發生了這些爭執與衝突吧。

在磯崎新的著作《建築中的「日本的（東西）」》（新潮社，二〇〇三年），並不在於對這份所謂傳統之美的日本回歸做出禮讚，反而會是對於這類言論提出批判性的觀點。然而，有意思的是他表示與指揮重建東大寺的重源[4]這位關鍵人物深有同感，而將這座重建後的東大寺視爲革命的建築。原來如此，就如同與前一個時代斷絕那般，對於純粹幾何學的傾倒與理念型的設計，重源與磯崎兩人是共通的。此外，因島國性格的緣故使得日本的（東西）之洗練＝和樣化的想法下，在中世紀由中國直接傳入的新樣式與科技所建設的東大寺大佛是完全異質的存在，在建築史中也被定位成不屬於日本的異形。

若是在現代，運用電腦進行設計並與施工連動的札哈建築也是這樣的吧。因全球化，世界地圖有了巨大的變容，舊有的島國已經難以成立了。若說二十一世紀剛好迎接了革命期，那麼本書的現代意義肯定也就是在這個部分。然而，二〇一五年的日本卻拒絕了這一切，封閉固守著內部，選擇了平安時代般的和樣化。

4 譯註：重源，保安2年（1121）至建永元年6月5日（1206年7月12日），中世紀初期（平安末期至鐮倉前期）淨土宗僧人。原名俊乘坊，醍醐寺眞言宗僧人，受法然的感召皈依淨土教義，在畿內佈教。曾三度前往中國（南宋）訪問，學習佛法和建築技術，回國後主持建造的寺廟大多借鑒中國的建築風格，並邀請南宋建築專家陳和卿來日本指導和協助建設。爲重興遭到兵火燒滅的東大寺，1181年，已61歲的重源不顧年邁，遊歷諸國勸募重建資金，歷時25年完成重建。建久六年（1195）大佛殿落成時舉行了規模宏大的千僧供養儀式。

在現代建築中的「日本趣味」

回顧歷史，可以發現「日本的」設計，這樣的主題不斷重複受到召喚。包括基於海外視點所意識的奧林匹克與萬國博覽會，或是大型國家計畫案與皇居造營等，除了建築界之外，也有來自社會高度關注的場合，經常會發生這樣的狀況。因此，本書是刻意提起像這樣具有比較強之社會性的題目為立論的主軸。

恐怕原本應該是意識全球化下的都市競爭而實施國際競圖的新國立競技場，結果也被這個問題給回收掉了吧。只是，在本次重新舉辦的競圖中，略為唐突地追加了日本風格與木材之使用的要點，加上截止期限未免過短，以及幾乎所有建築家都無法參加而被置於蚊帳之外的這件事，造成在沒有好好地辯證討論究竟何謂「日本的（東西）」這個議題之下，就這樣拖拖拉拉地硬著頭皮做下去了。

例如，在新國立競技場競圖結束後，自民黨的奧林匹克大會實施總部就要求政府應該更進一步表現出日本的品味與質感，即便會增加預算，也該將觀眾席處理成木製坐椅。然而，日本人本來就沒有使用椅子的文化，是隨著近代導入洋風以降才廣為普及。此外，在近代以前即是椅子式的文化圈中，基本上椅子都是木製的。也就是說，把木製的椅子認為是日本的風格，實在相當可笑。

29

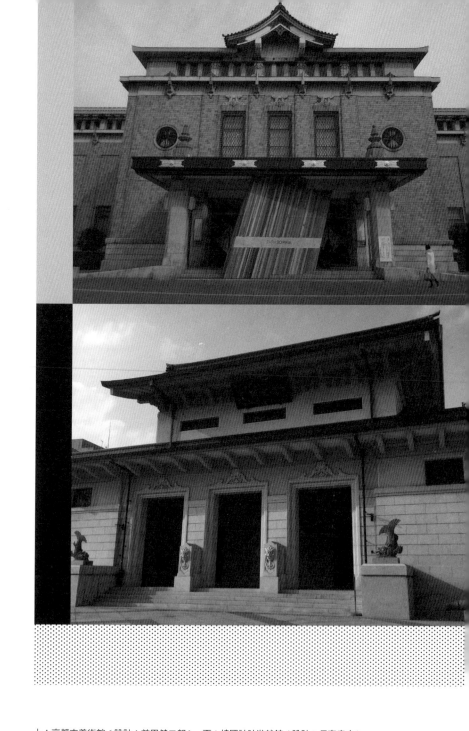

上：京都市美術館〔設計：前田健二郎〕　下：靖國神社遊就館〔設計：伊東忠太〕

然而，對於這種過去曾經興起的日本趣味的抬頭，建築家也在熱烈議論中做出相當程度的戰鬥。此外，這也是鍛鍊強韌的思考、時代得以向前推進、成為歷史進程之原動力的源頭。

因此，要再一次從分離派的《建築樣式論叢》中摘錄重要文本，那是由編者堀口捨己，在除了茶室論之外所撰寫的〈關於現代建築中所表現出的日本趣味〉這篇論文。

這篇論文，在於批判一九三○年代顯著化的日本趣味傾向，本書的第三章也會談到。堀口針對京都市美術館、軍人會館（後來的九段會館）、日本生命館、國立博物館的競圖中，明明就散見了「日本趣味」、「東洋趣味」這些語言，卻沒有具體的說明，僅止於文章字面上的閱讀，以及對於只顯示「順應周圍環境」和「保持與空間內容之間的和諧」這件事做出批判。只是，從他寫到多數審查委員對於競圖結果還是滿意的這件事來看，可以推測他所要求的或許是「以鋼筋混凝土鋼骨構造來仿造過去支那（外國對於中國的舊稱）與日本所完成的木造建築」。就像這樣的日本趣味建築而言，其他還有歌舞伎座、伊東所設計的震災紀念堂與靖國神社遊就館等等，也都包含在這裡頭。然而，以完全不同的材料與構造把過去的樣式就那樣植地、或是某個部分加以模仿再現的這件事，堀口是試圖提出疑問的。

附帶一提，這樣的狀況在近代建築中並不是第一次發生。原因是古代希臘的神殿，原本雖是木造的，卻變成是石造的。實際上，若去看細部的設計，很明顯還殘留著會讓人覺得是來自木造形式的形態。反而歌德式大教堂作為極致的石造建築而在法國發揚光大，移植到英國

之後，出現以木材來模仿天花面之分割模式的例子。失去了形態的構造合理性，只有意象得到繼承。像這樣原本的材料與形態之間的落差及乖離，近代以前的伊斯蘭及佛教的宗教建築也都發生過。

也就是說，日本近代以鋼筋混凝土模仿木造細部這件事情本身，並不一定是特殊的設計手法。不只如此，在中國、北朝鮮、印尼等這些以木造建築為主角的亞洲圈，在迎接近代、導入西洋建築之後，也都抱有與日本同樣在自明性上的問題，而以混凝土再現木造的形式。可以說是共通的課題。

只不過，近代萌發了國家主義這個意識，它成為推進整個社會氛圍的力量而使得日本趣味的建築登場。另一方面，堀口也表明了合理主義的立場，若從這個視點來考察日本趣味的建築，那麼說來幾乎都是形式的問題。因此，從形式的美這個問題出發，進行了美的分類。首先提出透過知性／感覺來捕捉的美，然後是功利的美（符合目的）、組織的美（構造）、表現的美（積極的意識）等項目，進而做出細分。根據他的說法，日本趣味的建築，形態與構造是產生矛盾的，功利的美與組織的美則是相反的。然後，為了唯一能追求的那份「表現的美」，而失去了現代建築的特性。若考慮耐震與耐火的話，雖然鋼鐵與混凝土會是最佳的材料，但長出來的形態，就會與由木造所發展出的過去那種構造不相同。

現在，廣泛共享著只要使用木造，就會很有日本味這種思考方式。實際上，新國立競技場

的重新競圖中，會提出使用木材，也是延續著這樣的文脈吧。此外，伊東與岸田也建立了「從（亞洲）大陸傳來的佛教寺院為了不燃化而將它混凝土化固然很好，但日本固有的神社建築還是應該繼續維持使用木造」這個帶有清楚邏輯的論述。然後在戰爭時期，由於鋼鐵全都轉為軍事使用，便發展了木造現代主義，甚至還做出竹筋混凝土的提案。然而，世界上存在著相當多擁有木造建築之傳統的國家，在現代實現大規模木造建築的事例也真的不少。也就是說，把使用木材看做是日本才有的民族技藝，可以說是根本不了解這個世界、相當狹隘的看待事物之觀點。

堀口從與社會環境之間保持和諧的問題探討起，也對日本趣味的建築做出攻擊。「就算過去的王朝時代的衣服再怎麼美，現代人也沒在穿；就算牛車再怎麼優美與高雅，人們搭的還是電車與汽車」。同這個說法，採取木造樣式的新構造建築，能與現代的東京產生和諧感是難以想像的。他進一步相當嚴厲地指出，這就如同所謂的「葬儀汽車」（靈柩車）與「穿西服留小辮子」是一樣的糟糕。堀口曾說過對於日本趣味上的要求並沒有打算不加思索地一味反對。也就是說，並不是反對屋頂與斗拱，而是願意認同材料上的喜好、色彩上的喜好、比例上的喜好、調和與均整上的喜好等加以具體化的日本趣味建築。這個部分的「喜好」，是他所重視的合乎目的性，也就是少有違背構造與工學上之要求。而之所以著眼於「喜好」，也是深愛茶室與數寄屋的堀口所特有的用語風格。

33

接著，堀口是這樣連結對於日本趣味的批判，他認為紀念性的表現中，在大多數場合都含有社會性的表現意涵。若是左翼的話，或許就會要求鬥爭性格的前衛表現，而右翼或許反而會轉為要求帶有古典風格的作法。然而，那和作為商業廣告的奇怪建築、以及採納流行的設計是一樣的，都是為了某個目的而把建築單單視為利用的道具。恐怕像納粹的建築等，就符合上述的邏輯。只是，根據他的這個說法，已經脫離單純的建築問題範疇了。

關於本書的構成

在本書裡，思考關於「日本」與「建築」的關係。在過去，也曾有過許多書寫撰述的日本建築論。例如，伊勢神宮與桂離宮等、有名的古建築研究、或是圍繞著日本的概念所做的論述考察等等。然而，這裡想以東京奧林匹克這個現代的題目為起點，在同步回溯歷史之下，對過去各種偶發事件做連鎖性的考究。

第一章與第二章是透過奧林匹克與萬國博覽會，考察日本是以什麼樣的日本風格讓海外看見。在這裡作為重要部位而浮現的，是在第三章要處理的「屋頂」。接著在第四章，重讀二十世紀中葉讓建築界無比熱鬧的傳統論爭。具體來說，是對翱翔世界的代謝派成員所做的歷史性解釋（第四章）、從繩文 v.s. 彌生爭論所發現的「民眾」概念（第五章），以及帶給

建築界極大影響的岡本太郎的思想與作品（第六章）。另外第七章則是論及白井晟一的原爆堂與大江宏「混在並存」的思想。第八章將焦點放在戰爭時期，閱讀由評論家浜口隆一在現實處境的限制下所完成的日本空間論。最後的第九章「皇居・宮殿」與第十章「國會議事堂」，則是從明治到昭和爲止、持續進行的國家級計畫項目，回顧對於「日本的東西」這個問題又是如何加以接納的。從這裡便開始有了所謂近代以降之日本建築論的開端。

當然，與當時的先端建築家針對傳統爭論所做的熱烈辯證與談論、對於現代主義及歷史建築做出接地意識的二十世紀中葉不同，在現代建築界中，至少表面上絕對談不上對於所謂日本的（東西）有多大的關注。

那麼，對於日本風格與日本的（東西）的興趣是完全消失了嗎？

不，寧可說近年在眺望一般社會之際，由於中國與韓國的反彈，而增加了過量談及日本的優越性與正當性之言論，以脫離戰後世界秩序體制（Regime）這個名目，崩解了戰後七十年間培育而成的基盤，試著復活敗戰前的精神。現代建築在目前並沒有直接意識到這個部分，對於日本的（東西）不需要過量地加以意識，某種程度上或許是平和時代的某種確證。然而，現在這個前提正在改變，從全球化的反動來看，將來，追求日本風格的熱潮，或許將再次增強。因此，在往返於現在與過去各種事情和現象的同時，試著重新確認過去究竟曾經談過什麼樣的日本建築論這件事，也是有其必要的吧。

第一章　奧林匹克

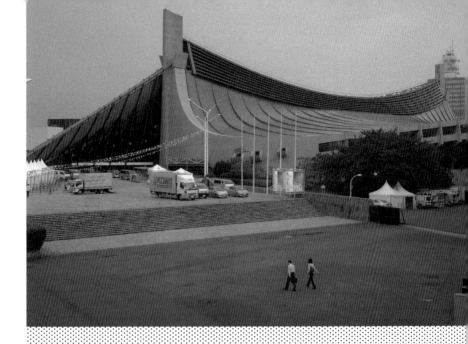

代代木國立競技場

1 對世界發信吧！

為「奧林匹克大會」前往東京

在日本最初意識到奧林匹克設施，或許可以回溯到一九三○年代。這是因為一九四○年原本有要舉辦東京奧林匹克的緣故。

一九三六年，岸田日出刀（一八九九至一九六六），接受來自文部省與大日本體育藝術協會的委任與託付，視察了柏林奧林匹克的會場，調查各種相關設施。同年七月，在柏林舉辦的國際奧林匹克委員會（International Olympic Committee，IOC）總會中，東京擊敗了赫爾辛基，成為第十二屆奧林匹克的主辦城市。受到這樣的鼓舞之下，日本也舉行了煙火大會及音樂會等慶賀活動，氣氛相當盛大且熱烈，而岸田是構思東京奧林匹克設施的重要人物。

岸田曾擔任安田講堂（一九二五）的設計者，也是主導東京大學之設計教育的人物。身為建築家，曾經設計過生長的家本部（一九五四）、紐約世界博覽會的和風日本館（一九三九）與本願寺津村別院（一九六四）等作品，同時他也是考察日本風格設計的評論家，透過各種職務與委員會，積極推廣現代主義，身為一位促使現代主義得以普及的製作人（Producer）而無比活躍。

39

曾經是奧林匹克設施調查員的岸田，相較於勞心勞力在確保預定於一九四○年所舉辦的東京大會基地上，他在實際感受到柏林會場充分的寬廣與巨大後，而有了「成功的大半來自於合宜的基地選址上，這讓舉辦所有競技項目的諸多設施全都能夠在理想狀態下執行，而這一點佔有相當高的成分」的敘述（岸田〈奧林匹克大會與競技場〉，一九三七年二月／《薲》，相模書房，一九三七年）。此外，對於宏大的大會開幕典禮也深受感動與激勵，顯示了對納粹活用巨大廣場來宣傳其思想（Propaganda）的興趣，認為在考慮運動及體育國策的融合之上，東京大會也有建設廣場的必要。

岸田本來就不喜歡納粹那種與希臘風有所連結的古典主義建築，亦即志在反現代主義之品味的競技場，對其做出遲鈍與笨重的批判。因此他在提出應該如何設計奧林匹克相關設施這個議題時，認為應當做出表現「運動精神」的設計，並列舉「質實、明快、單純、宛如力量與速度」等要素，同時也提醒應該迴避「華美、陰鬱、錯雜、鈍重」等反面要點。

另外，他也接觸了從一九二四年巴黎大會開始舉辦的藝術競技[1]，即便對於納粹建築的態度與相關政策感到不快，還是同意戈培爾（Goebbels）在致詞中關於建築為藝術之母的說法，並說到想把東京大會舉辦成一場在運動與建築的緊密關係上，帶有非凡意義的盛宴。（〈奧林匹克大會與藝術競技〉，一九三七年三月／《薲》）。

1 譯註：藝術競技被分為建築、文學、音樂、繪畫和雕塑這五個領域。在整個舉辦過程中，也有人建議增加舞蹈、影片、攝影或戲劇，但這些藝術形式都沒有被列入奧林匹克運動會的獎牌活動。

40

富士山麓的奧林匹克村

在收到決定於東京舉辦奧林匹克大會的通知後，一九三六年八月由德國媒體揭載的建築圖面，讓岸田感到有點困惑而不知所措。那是一篇名為〈富士山麓的奧林匹克村〉的報導。

令人吃驚的是，這個村落的正門是日光東照宮的陽明門，集會所是名古屋城的天守閣，選手宿舍是京都醍醐寺三寶院，練習用的游泳池是遠處可以看見富士山的嚴島神社。任何一張圖都是唐破風、入母屋、千鳥破風等曲線的屋頂而相當顯眼，不過總算沒有出現那種宛如大型寺廟般的競技場插畫。

若說這便是在西洋人天真無邪的東方主義下所構築的日本主題公園，那或許就是這樣的風景了，但作為亞洲最初的奧林匹克大會，卻喚起德國人如此意象，的確相當耐人尋味。

岸田也說到「雖然並不想讓世界上懷抱著這類夢想的人們在造訪日本時感到失望，但是將日本這些首屈一指的珍貴名所全部擠在奧林匹克村落裡的點子，還真是令人有點困擾」。或許他對於布魯諾‧陶德（Bruno Taut）好不容易以現代建築家的觀點批判了裝飾過多的日光東照宮，並且正正面評價了伊勢與桂離宮，然而海外的意象終究還是沒什麼改變的這一點上，覺得很苦悶吧。

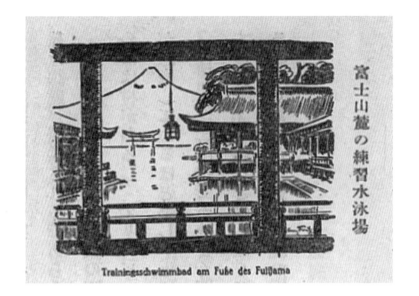

Trainingsschwimmbad am Fuße des Fujijama

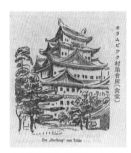

Der „Dorfkrug" von Tokio

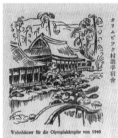

Wohnhäuser für die Olympiakämpfer von 1940

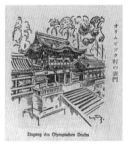

Eingang des Olympischen Dorfes

在德國媒體上所刊登的「富士山麓的奧林匹克村」（1936）
上：可以看得到富士山的嚴島神社練習游泳池
下由左到右：名古屋城天守閣的集會所／京都醍醐寺三寶院的宿舍／日光東照宮陽明門的正門。

外國人投宿所在──國策飯店

在奧林匹克大會期間，將有許多外國人造訪而產生住宿需求的問題。對於這個部分，岸田提出了如果局部改造日本風旅館的廁所與浴室，工程進度就會來得及的見解，表示不需要特別去新建洋風飯店。

附帶一提，一九三〇年代中葉，由於需要賺取外匯，基於國家政策使得帶有入母屋與唐破風屋頂的琵琶湖飯店、以及帶有千鳥破風城郭的風蒲郡飯店等的新建風氣相當興盛。這樣的飯店，其室內裝修許多都是意識著外國人的喜好與需求所做，但外觀還是以和風的屋頂作為特徵。原來如此，相較於西洋的古建築，日本古建築的屋頂量體是比較大的。就算以一般人的眼光來看，也是比較容易理解的部位。因此在思考招攬觀光客時，屋頂變成了最容易進行符號化設計的部分吧。前面談及的奧林匹克村的意象，與這算是同屬一個審美觀系統，也就是日本方面也積極將東方主義商品化。

然而，熟知日本與西洋建築的岸田，恐怕對於這種一味炒短線、只是加上和風屋頂的廉價樣式之國策飯店的趨勢，是相當討厭的吧。根據他的說法，柏林也沒有蓋出什麼新的飯店，若是考慮大會之後的狀況，日本也不應該為了這段短暫的期間，盲目蓋出西洋風的飯店。他接著指出：「從外國人的角度來看，一來或許更能充分理解日本風座敷[2]的魅力，二來還不

2 譯註：指的是日本鋪蓆子／榻榻米的房間、客廳。但在衍生的意義上帶有舉辦宴席、進行接待之意。

國策飯店
左：蒲郡飯店／右：琵琶湖飯店（現琵琶湖大津館）

如多加善用這樣的機會，讓他們理解日本風格的住居是如何適應於日本風土當中的。」（〈奧林匹克閑談〉，一九三六年十一月／《甍》）

紀元二六○○年的國家事業

回顧一下一九四○年的東京奧林匹克究竟是怎麼被決定的。關東大地震的七年後，在盛大舉辦「帝都復興祭」的東京，提出了爭取由東京舉辦奧林匹克大會的計畫。當初，雖然體育界是消極的，但總算在相關推展運動的聲勢增加下，並取得同樣思考奧林匹克的義大利墨索里尼與德國的協助下，而達成由日本來舉辦的決定。預定在一九四○年同時舉辦東京奧林匹克與日本萬博，這在過去不是沒有類似的例子。一九○○年的巴黎與一九○四年的聖路易，也都是一起舉辦萬博與奧林匹克。因實況轉播媒體的出現，奧林匹克變得遠比萬博更擁有壓倒性影響力的這一點，在現在雖然是難

以想像的，不過當時的奧林匹克，在顧拜旦（Pierre de Coubertin）的努力下，成功舉辦了近代第一屆雅典奧林匹克大會，但是要在其他國家舉辦仍舊沒那麼簡單，因而通常是定位成萬博的附屬活動來執行。因此，在考慮國際奧林匹克委員會（IOC）的立場一直到奧林匹克終於能夠完全獨立運作為止的苦澀記憶，變更了原本伴隨著震災後都市計畫於月島海埔新生地設置萬博與奧林匹克會場的初期方案。

就某種意義來說，十九世紀的國際社會中，日本在海外的萬博出道，而這次則是要在日本舉辦。日本也是從一九一二年的斯德哥爾摩大會開始參加奧林匹克。在過去都是從這裡遠征海外去參加這兩場活動，而這次則是成為迎接人們前來的主辦方。

然而，日本的情況，與巴黎和聖路易的同時舉辦並不一樣，一九四〇年的奧林匹克是剛好碰上紀元二六〇〇年這個歷史性節目的國家事業，帶有重大意義。這一年，從聖蹟觀光與百貨公司的活動到各種大會為止，都在慶祝從神武天皇開始的萬世一系，大量舉辦了大日本帝國紀元二六〇〇年的各類紀念行事與活動，全體國民都處於神彩飛揚、志氣高昂的一體感當中。

那麼，來自全世界的觀光客所聚集湧入的萬博與奧林匹克，應該會成為最大層級受到矚目的活動吧。爭取主辦奧林匹克活動，最初是由指揮震災復興的東京市長永田秀次郎所構想的計畫，於中途卻轉變成國會層級的議題，並昇華轉型為全體國民的運動。可惜的是，後來戰

局越演越烈，不得不於一九三八年歸還主辦萬博與奧林匹克的權利，但似乎仍是振興了日本的消費與觀光。

決定於東京舉辦的一個月後，文相（文部大臣；教育部長）的平生釟三郎，曾透過收音機廣播發表了所謂〈國民的覺悟〉（橋本一夫，《幻影般的東京奧林匹克》，講談社學術文庫，二〇一四年）。「將日本全國民根深蒂固的日本國觀念、以及充滿光輝的武士道精神做更進一步明確及徹底的彰顯，認識位於世界列強當中之日本的正確地位」。此外，陸軍的梅津美治郎也做出這並不是充滿運動精神的國際活動，揭示了「最重要是在於努力讓全世界知曉日本精神的精華」的意圖。只不過，這種封閉對內的全國一致性體制，違反了提倡政治中立的奧林匹克精神，而遭受海外的批判。

2 戰時下日本的夢想

從日本到世界——歷史的轉換點

這股舉國一致的氣氛也滲透進了建築界。作為對於一九三〇年代風行國際的現代主義設計

風格的反動，出現了以追求日本自明性為目的的表現。例如東京帝室博物館（現在的東京國立博物館）以及軍人會館等，這些在近代鋼筋混凝土軀體上戴上即物性（直接反映出物質形體狀態）和風屋頂的「帝冠樣式」就是其代表。

岸田討厭這種老套的設計，展開了簡潔的現代主義才是與日本傳統建築血脈相連的論述。不過他也相當關注國家主義，這是與帝冠樣式的支持者的共通之處。不，岸田所在意的並非在只要戴上符號性屋頂就可以的這個層次，而是讚賞神社建築之美幾乎到了狂熱地步那般，是在更接近精神意義層面上的、試圖從現代主義中探求屬於日本的元素。

身為建築史家的東京大學教授藤島亥治郎構想了一部史詩般的大物語，把一九四〇年視為歷史的轉換點，並賦予其特別的意義（《民族與建築》，力書房，一九四四年）。

首先將二六〇〇年的日本建築大致分為三期，第一期是沒有外國的影響，發揮了獨自個性的「純正日本建築時代」；第二期是受到中國強烈影響的同時，將那些加以消化的「大陸的日本建築時代」；第三期則視為接受了歐美先進國的樣式與技術的「世界的日本建築時代」。

只是，現代建築追求的符合目的性、機能性、「明確簡潔」，本來就與日本的傳統建築沒有什麼不同，可以說是一直都具備的性質。根據他的說法，現在已是「新時代的、將來的、持續地創造出日本建築，……建築界於紀元二千六百年代踏出一步，在歷史的非常時局裡，

開始在世界上有了指導性的活躍」。

藤島表示，在這樣的機會下有著「對世界顯示日本建築的好」這項重大的工作。這與透過奧林匹克，宣傳日本精神是同一種類型的思考。在與世界的比較中，談及了日本建築的精彩之處。「往中國大陸、往南方、往歐美，伴隨著建築文化所伸出的手，肩負著在新世代的日本建築中吹入嶄新精神的大使命」。也就是，過去都只是往日本輸入的，今後則是要從日本反向賦予影響整個世界的抱負。是篇能夠感受到情緒高漲昂揚的文章。

原來如此，二十一世紀的現在，日本成了伊東豊雄與SANAA等世界級建築家輩出的所在。某種意義上或許實現了這個預言。然而，那卻是在戰時下的夢想啊。

前景迷惘的會場計畫

話說回來，在前述的柏林奧委會總會的計畫中，被提報的方案並不是月島，而是將神宮外苑的陸上競技場擴張為能夠容納十二萬人的主場館。也預定要實施改造外苑的游泳池與相撲場。

這與自古以來就有建設巨大競技場的歐洲不同，日本在歷史上並沒有類似的建築類型，也沒有能夠與其匹敵之巨大建築的傳統。即便是在國家主義高揚的一九三○年代，體育館與其

講求所謂的日本味，還是先以能夠充分滿足容納人數的這個機能作為第一要求。

此外，即便意識到和風，當時的現代主義也還沒有足夠發達的技術，能將大屋頂架設在運動設施之上。還有就是近代體育活動在導入日本之後，還沒有經過多少歷史，從決定舉辦奧林匹克到正式展開為止，準備期間也只有短短的四年。

牧野正己整理出體育館的計畫手法這部先驅性著作《競技場建築》（丸善，一九三二年），做出了「明治神宮外苑的各種競技場」乃是「能夠在世界級設施中名列前茅」的超高評價。藉由活用既存設施，緊急預備供舉辦奧林匹克大會之用的大型會場，只有這裡才辦得到。

實際上，一九二四年開幕的神宮外苑競技場，是日本最早的大規模體育館。作為國家級的活動，在大正時代建設了明治神宮，創造出新的傳統，而與這一切有所關連的外苑，則是誕生了繪畫館與近代的運動設施群。此外，一九二六年也有棒球場竣工，與昭和天皇一起觀覽早慶戰[3]的秩父宮雍仁殿下說出了「是否增建一下球場呢？」這句話，反對有高度之建築物的明治神宮也於無法抗衡的情況下，准許了觀眾席的擴張計畫（後藤健生，《國立競技場一〇〇年》，Minerva書房，二〇一三年）。

國際奧委會會長巴耶‧拉圖爾（Bailler-Latour）在來到日本時，也被安排參訪神宮競技場，作為紀元二六〇〇年的活動，將明治神宮與奧林匹克結合在一起的這個想法似乎是可行的。

然而，內務省神社局卻表示這將造成明治天皇之聖地風情景致混亂，而反對改建外苑設施。

3 譯註：早慶戰是用來指稱日本兩大棒球勁旅之戰：早稻田大學棒球隊與慶應義塾大學棒球隊的對戰，慶應義塾大學相關人士稱為「慶早戰」。1903年在日本三田網町球場，早稻田大學棒球隊和慶應大學棒球隊進行了第一屆的早慶戰。

岸田等人也考慮將代代木的陸軍練兵場作為候補地，但這個方案也未能取得軍方的許可。

最終則是以駒沢的高爾夫球場作為候補地。根據計畫內容，巨大的主要體育館要有六萬二千席座位與臨時看台四萬八千席，游泳池競技場則必須具備三萬人觀賞用的看台，這兩設施之間所夾的是七千五百坪的紀元二六○○年紀念廣場中心軸，而上頭則聳立著紀念塔。任何一座設施都沒有屋頂。只是，基本的配置構成，就彷彿是戰後東京奧林匹克的駒沢會場一樣吧。

然而，戰爭變得愈加激烈，在一九三七年公布了受到統一管理的鋼鐵資材，也針對競技場的一部分改為木構造做出檢討。而前述的奧林匹克村的最終案，是貼木造底版、平行配置以鋼板為屋頂的宿舍的簡單方案（片木篤，《Olympic City 東京一九四○‧一九六四》，河出書房新社，二○一○年）。

這與積極地將建築作為一種思想宣傳的德國納粹與義大利法西斯黨不同，日本的政治與軍部，把建築設計視為浪費的東西而割捨掉。因此，也就不會產生德國的亞伯特‧史佩爾（Albert Speer）那種作為戰犯而入獄的建築家。總而言之，一九四○東京奧林匹克，最後在經濟層面與國際關係上都變得難以實現。

3 悲願・國際社會的回歸

身為製作人的岸田日出刀

在晚了幻影般的東京奧林匹克二十四年之後，總算在一九六四年實現東京奧林匹克。這不僅是當初的悲願達成，也是戰敗的日本重返國際社會活動的一大象徵。岸田再次成為設施特別委員長，審議計畫。一九六四年度的日本建築學會獎（作品類）的特別獎，頒給參與代代木與駒沢公園之綜合企劃的他們以及設計了各設施的建築家們。

這樣的成功，對於曾經視察柏林的大會、推薦代代木做為會場的岸田來說，可想而知是感慨萬千的。尤其從建築史的角度來看，顯得無比重要的是以此為契機，誕生了由丹下健三

（一九一三至二○○五）所設計的國立代代木屋內綜合競技場與附屬體育館。

這不僅是丹下本人如紀念碑般的作品而已，對於日本的近代建築史而言當然也是重要里程碑，在奧林匹克的建築史當中也是該稱之為傑作的作品。其實，從日本傳統的建築要素出發而推薦丹下擔任設計者的，正是岸田。

當初，建設省關東地方建設局營繕部的部長角田榮對於代代木的體育館設計是躍躍欲試（丹下健三＋藤森照信，《丹下健三》，新建築社，二○○二年）。建設省的營繕部為了

51

一九五八年的第三屆亞洲大會而拆除舊競技場，設計了在神宮外苑能夠容納五萬七千人的國立競技場，但這個時候室內的游泳池卻沒能實現。

附帶一提，神宮外苑的國立競技場乃是解決了機能性空間計畫的產物，但在建築史上並沒有得到比這一點更高的評價。雖然外苑前已經不是明治神宮的所有地而是國有地，但明治神宮方面卻以「是用國民的稅金所捐獻的區域」爲由，對於新競技場看台提出不可損及景觀的要求（《國立競技場的一○○年》）。和現在一樣（二○二○東奧主場館也遭到高度要求），當時是圍繞在高度限制上做議論，而被壓抑到八公尺的程度。雖然是這麼說，國立競技場從最初開始規劃奧林匹克設施的時候就預定要擴張，之後實際將看台改造成能夠容納七萬二千人，中央高度也變得將近二十四公尺。再加上又建造了兩座五十公尺高的照明鐵塔。

因此，這座競技場從當時起，就已經出現了對於周邊環境而言過於巨大的意見。

另一方面，認爲能夠流傳到後世的設施是必要的的岸田，強力推薦了「一流人材」丹下的這點上，最後終於獲得承認。他對於設計者的選定，可以說投注了非比尋常的熱情在裡頭。

從師匠（師父）交棒給丹下健三

那麼，岸田與丹下又是什麼樣的關係呢？

實際上，丹下之所以會以建築為志向的原因，是在年輕的時候知道了柯比意（Le Corbusier）這號人物的緣故，不過會以東京大學為目標，或許是因為岸田的存在。他曾回憶道自己從高中時代開始就三不五時地閱讀岸田的文章，對於能夠在憧憬的老師底下學習，是充滿了喜悅（丹下健三，《從一隻鉛筆開始》，日本經濟新聞社，一九八五年）。實際上，岸田擁有該稱之為「建築界的寺田寅彥 4」這位散文作家般的一面，他經常撰文投稿到《文藝春秋》等一般雜誌，出版發行了二十本以上的著作，對於建築界以外的人們也做出啟蒙的貢獻。

此外，丹下還這麼說：「那已經是學生時代的事情了，不過我還記得從老師的《過去的構成》這部作品得到相當大的感動。尤其是大學在老師的研究室裡，看到老師放大了用Leica相機拍攝京都御所的一系列寫真照片，雖然只是貼在圖版上，但我卻強烈深受這些照片的影響。」尤其是岸田的寫真集《過去的構成》（相模書房，一九二九年），他拍攝了過去的日本建築，是一項發現「『摩登』之極致」的嶄新嘗試。

堀口捨己也一一回想對於《過去的構成》之類的感動，述說道「岸田先生透過鏡頭，看見了有趣的組合（Composition）。例如京都御所之類的，非常巧妙地捕捉到某些畫面，我也大吃一驚呢！」──受到非常多的啟發。也就是說，藉由能夠聯想起現代建築的那種大膽構圖，再次建構過去的動作，將古建築改變成活著的傳統。之後丹下與攝影家石元泰博一起出版了

《桂》（造形社，一九六〇年），就是把古建築的屋頂切掉、呈現出現代主義風、極具特徵的寫真。這與岸田的寫真中排除了斜線、討厭延伸出來的屋簷而強調水平線的這一席證言是相通的吧。

當初，岸田對於弟子丹下似乎難以招架，但很快就變得很疼愛他，而給予他各種機會。在大學院（研究所）設籍於岸田研究室的丹下取得了第一名，而在一戰成名廣爲人知的大東亞建設記念營造計畫（一九四二）與在盤谷日本文化會館計畫（一九四三）的兩項競圖裡，都能發現岸田的名字在審查委員之列。前者是以神社、後者則以宮殿作爲Model，兩者都是岸田所喜愛的日本建築。在沿襲著討厭採用寺院與城郭屋頂的帝冠樣式與國策飯店之日本式表現的岸田式思考邏輯裡，丹下以其出類拔萃的造形才華，巧妙地融合現代主義與日本風的設計，提出了未來的可能性。

兩人在建築實作上也有關聯性。例如，岸記念體育會館（一九四一）雖然是前川國男建築設計事務所的設計，但據說是由丹下擔任專案，並在「瞻仰著顧問岸田博士的指導下」，追求了誠實的構造表現下的成果（《新建築》，一九四一年五月號）。

岸田認同了丹下的才能，積極將工作機會轉手給他。例如圖書印刷原町工場（一九五四）與清水市廳舍就聘任岸田爲顧問，而委由丹下研究室進行設計。至於倉吉市廳舍（一九五七），則是由出身這座城市的岸田邀請丹下一起設計，並以聯名的方式得到學會的

丹下健三《桂》封面
藉由將屋頂切掉的處理，呈現出宛如現代建築般的風格。

作品獎。倉敷市廳舍（一九六〇）是根據總監岸田所指導的都市計劃而決定建設的，並交由丹下研究室進行設計。只不過在岸田正式年譜中的設計作品，都沒有記載與丹下相關的項目，或許實質上是由丹下研究室所執行的吧。

能夠持續來自岸田人脈與關係的工作，想必是丹下有回應到他的期待吧。例如在香川縣廳舍（一九五八年）一案中，丹下便採取了與帝冠樣式完全不一樣的方法來再詮釋日本的古建築，設計出能夠讓人聯想到木割 5 屋簷下的小樑。岸田的高知縣廳舍（一九六二），感覺上似乎也參考了這個案例的做法。

然後，作為Fixer（協調者／整合者）的岸田，也給予丹下之外的建築家不少機會。例如，東京奧林匹克就找了清家清與菊竹清訓等人參與；而東名高速道路服務區（一九六八）一案中，則根據身為道路公團顧問的岸田的意見，邀請了菊竹與黑川等年輕建築家來擔任設計。評論者川添登也獲得了透過媒體來推廣丹下、甚至是為丹下造勢的任務，這也是岸田從發包者這一方所提供的支援。他以終其全部的

5 譯註：木割，傳統日式建築中關於木構部材的分割。延伸義指的是配合其他部位在比例上作調整與搭配的分割方式。

生涯，預備出能夠孕育以丹下為中心之日本現代主義的環境。

4 競技場「傳統的」部分

屋頂建築所表現的東西

丹下的國立屋內綜合競技場，是建設在當時Washington Heights美軍眷宿並排的代代木一帶。那是活潑動感的構造，與傳統建築之間的關係也獲得了高度評價。實際上，屋頂的某個局部，也讓人聯想起民居的「棟」6 與神社的「千木」7 吧。

藤森照信指出「全體漂浮的造形感覺，達成了保有彌生與繩文並存之緊張感下的平衡，越接近地表就會產生較深刻的繩文性，隨著上昇則又增強了彌生性。……在具體造形上的傳統性，於屋頂達到極致。……丹下的戰後作品履歷中，從來都沒有這麼清楚地把任誰都能夠理解的傳統刻印在屋頂的。若有古建築的粉絲說大競技場的屋頂能讓人聯想起唐招提寺金堂，而小競技場則能聯想到法隆寺夢殿的話，也沒有絲毫的不可思議。」（《丹下健三》）。

過去丹下把形態抽象化並帶進傳統性，而這個屋內競技場則嘗試使用大屋頂來做出象徵式

6 譯註：棟，指的是一般民居中屋脊的部分。而其下方就是主要結構的棟梁所在位置。
7 譯註：千木，指的是神社建築屋頂兩端立體斜向十字交叉的那兩根木條的部分。是賦予神社最明顯象徵性的符號。

的表現。藤森對於兩個大小競技場的配置，與法隆寺之伽藍 8 加以重疊。此外，就像廣島平和紀念資料館的配置那樣，雖然沒有直接做出視覺化的表現，但也明確指出，是將競技場配置在以明治神宮本殿作爲起點的那條南北軸線的場所上。這也是意識著都市設計、帶有丹下風格的思考方式。

有意思的是，正是這個岸田不喜歡的屋頂，反而更成了設計之要。當然，那並不是直接模仿抄寫了古建築的造形，而是藉由現代的構造技術所實現的成果。丹下可以說創造出超越岸田所想像的日本式現代主義。

的確，大型運動設施在過去的日本並不存在，然而架上帶有特徵的這個大屋頂卻讓與傳統的接續成爲可能。那是在幻影的奧林匹克時代也尚未有的想法吧。雖然不是丹下的作品，但已經從高爾夫球場改變樣貌成運動場的駒沢奧林匹克公園所建造出來的設施群，雖然是稍微呈直線狀態，但是屋頂的造形仍然極具特徵。

例如，都是由蘆原義信所設計的、以四片ＨＰ殼（雙曲拋物面殼構造）組合而成的駒沢體育館與將五重塔抽象化般的奧林匹克紀念塔、由村田政眞所設計的那座覆蓋了花瓣狀混凝土的陸上競技場、以及都奧林匹克設施建設事務所設計的帶有曲折屋頂的屋內球技場。據說川添登曾指著駒沢體育館反過來的屋頂，表示那就如同現代的伽藍一般。

山田守設計的日本武道館，是一九六二年在國會做出建設決議、並在一九六三年七月的閣

8 譯註：伽藍或僧伽藍（samghārāma），音譯全名僧伽藍摩。「僧伽」（samgha）指僧團；「阿蘭摩」（ārāma）義爲「園」，原意是指僧眾共住的園林，即佛教寺院。

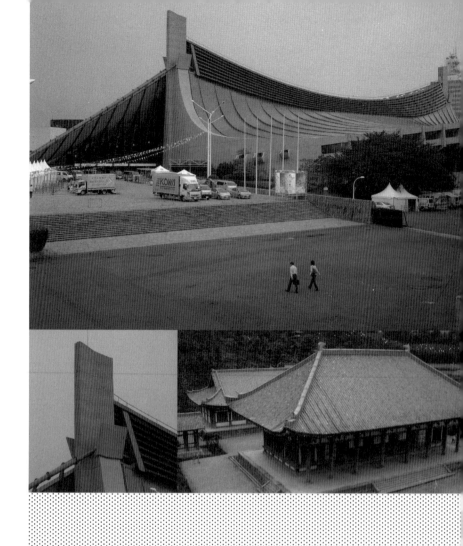

上：代代木國立屋內綜合競技場（設計：丹下健三）　下左：令人聯想起神社之千木的競技場
屋頂部分　下右：唐招提寺金堂

僚懇談會（內閣同僚委員會）中決定基地的「一鼓作氣型」計畫案。為了能夠融進紀念天皇還曆（60大壽）之喜所建造的北之丸公園中的森林造形，以能夠意識到富士山和緩的山麓曲線來做出屋頂的輪廓，亦即「靈活運用了和風建築之美」（日本電設工業會東京奧林匹克設施資料編輯委員會編，《東京奧林匹克設施的全貌》，日本電設工業會，一九六四年）。

此外，由於武道的方位是重要的，因此採用了八角形平面，結果引導出宛如寶形造⁹的屋頂也是為了能讓人聯想起法隆寺的夢殿吧。屋頂上的擬寶珠則是直接引用了過去的造形。

這樣的設計雖然遭受來自建築界的批判，但就像是在爆風Slump（日本搖滾樂團）的歌曲〈大洋蔥的底下〉中不知不覺自然地帶進來的那樣，倒也達成了讓一般人能夠容易辨識之圖騰的任務。

然後，京都塔是將配合東京奧林匹克而開通的新幹線車體的單殼體構造（Monocoque）垂直立起的圓筒、以及意識著和風蠟燭的建築家山田守所設計。那是在一九六四年登場、造成能否與京都景觀和諧共存之爭議的問題作，但是他卻提出這是能夠賦予京都嶄新之美的反論。

日本風格與象徵性

東京奧林匹克結束之後，奧委會頒發了特別功勞獎（Olympic Diploma of Merit）給東京與

9 譯註：亦即攢尖式屋頂，宋朝時稱「撮尖」、「斗尖」，清朝時稱「攢尖」，是漢字文化圈傳統建築的一種屋頂樣式。其特點是屋頂為錐形，沒有正脊，頂部集中於一點，即寶頂，該頂常用於亭、榭、閣和塔等建築。

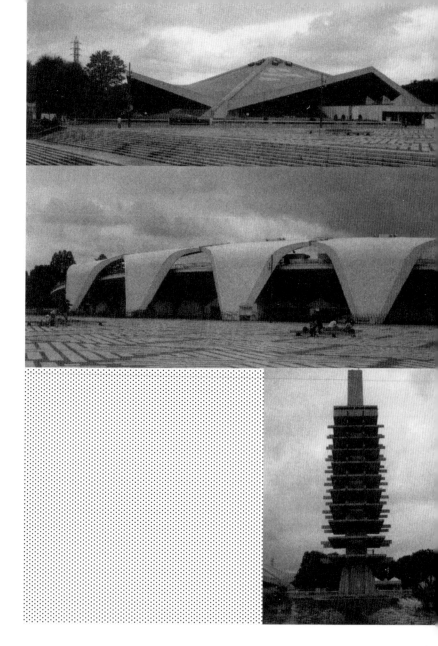

上：駒沢體育館〔設計：蘆原義信〕
中：陸上競技場〔設計：村田政真〕
右：奧林匹克紀念塔〔設計：蘆原義信〕

日本奧林匹克組織委員會、以及就建築家而言堪稱特例的丹下健三。

奧委會的會長布倫達治（Avery Brundage）在頒獎典禮時，對於丹下的建築做出以下讚賞：

「運動鼓舞了建築家，而另一方面我們也知道，有許多世界紀錄是在這座競技場裡產生，這個作品或許也可以說激發了選手們的潛力吧。這座競技場，很幸運地能夠被清楚刻印在能夠參加本大會的人們、以及來到這裡觀戰的、深愛著美感之人們的記憶之中吧」。

當時的丹下，在現代建築不斷抽象化而失去意義的最後，得以再次獲得意義，而認為應該與人們彼此接觸（〈空間與象徵〉，《新建築》，一九六五年六月號）。這樣看來，布倫達治的這席話，無疑對他會是最棒的讚辭了。

丹下因文部省提出的建設預算並不充分，而與大藏大臣（財政部長）田中角榮直接談判。

回想起曾經獲得對方這樣回應：「本次的奧林匹克，是日本首次舉辦的大型國際盛事。千萬別做些小鼻子小眼睛的事。不夠的部分我來想辦法。」於是得到建設費的增額，實現了這件傑作。然而後來在代代木的基地旁蓋了ZHK的設施，對於這座帶有紀念碑性格的建築，周邊的都市計畫卻未能確保足夠的寬廣度而讓丹下感到遺憾（《建築文化》，一九六五年一月號）。

據說丹下雖然在一九五〇年代對傳統有強烈關注，但另一方面也對其做出某種程度的抵抗，但是在六〇年代卻變得不怎麼在意了（〈座談會〉，《現代日本建築家全集一〇》，

日本武道館〔設計：山田守〕

法隆寺夢殿

三一書房，一九七〇年）。

延續這個部分，以下的發言就顯得相當耐人尋味。

「然而來自外國的人們，很直接地告訴我：『你的屋內競技場非常非常的日本喔。』（笑）也就是說非常令人沮喪。」

當然，即便本人不去意識這個部分，或許傳統研究也已經化爲其血肉，自然地流露出日本的風格與特質也不一定。相較於圍繞著一九三〇年代之日本風格的建築表現，其設計無疑到達了更高的層次。只是，還是會有從海外的角度來看屬於日本建築的宿命吧。因爲實際上，即便是像安藤忠雄與石上純也那樣的現代建築，雖然對於日本人來說，不見得會是什麼有日本味的設計，但對於西洋人而言，覺得那還是很日本味的亦不在少數。

第二章　萬博

大阪萬博祭典廣場

1 大阪萬博・奇蹟的風景

丹下健三的屋頂

進入二十一世紀，日本人連續獲得了被稱為建築界諾貝爾獎的普立茲克建築獎的殊榮。最初創造出這個潮流的是丹下健三。他在一九八七年成為第一個獲得普立茲克獎的日本人。就作品而言，尤其是東京奧林匹克的體育館獲得極高評價，並言及此作品讓人們意識到與日本傳統之間的連續性。果然，在回顧二十世紀的時候，丹下的確是開創了將日本現代建築與世界接軌的潮流，也同時打造出「日本的（東西）」這個主題是值得書寫的局面吧。

丹下事務所的職員神谷宏治是這麼說的：

當國際式樣成為世界共通語言之後，另一方面，丹下肯定也認為「若不帶有日本人的風格，果然在國際社會上還是難以表現並闡明日本的獨特性。基於這個理由，而在現代建築中納入以日本傳統為背景的要素，試圖提高日本現代建築在國際上的評價」。（《丹下健三傳統與創造》，二〇一三年）

實際上，普立茲克獎當中，在日本以外、非西洋圈活動的得獎者，有墨西哥的路易斯・巴拉岡（Luis Barragán）、巴西的奧斯卡・尼邁耶（Oscar Niemeyer）、中國的王澍等人，全都是

67

強力主打地域性類型的建築家。也就是說，亞洲與南美勢力，作為前進世界的階梯，要求的並不是國際式樣的要素。

丹下也是同樣的。他擔任了另一個國家事業級的、得以與東京奧林匹克並列的大案子，即是大阪萬博全體會場的設計者。那麼在那裡又出現了什麼樣的「日本的（東西）」呢？

在此之前，想再稍微談談關於「丹下的屋頂」這個部分。

代代木競技場的大屋頂，當然並非在突然變異之下登場的，而是屬於丹下獨一無二的原創。現代主義導入的鋼筋混凝土的構造技術相當發達，也是在戰後拓展出各種造形可能性的時代產物。

當時埃羅・沙利南（Eero Saarinen）的TWA（Trans World Airlines）航站大樓與約恩・烏眾（Jorn Utzon）的雪梨歌劇院等，以可稱之為結構表現主義的動態式空間，在世界各地登場。

前者的機場帶有大鵬展翅般的造形，而宛如連續並列渡輪船帆的歌劇院則是海邊的地標，其屋頂輪廓與象徵主義高度連結。屋頂對於一般人而言具有高度辨識性，並且容易親近。

只是，丹下的奧林匹克體育館（代代木競技場）的情況，除了運用最新技術，同時也採用大膽的吊裝式構造設計手法，不僅表現出運動的躍動感，也承接了往傳統元素靠近的迴路。

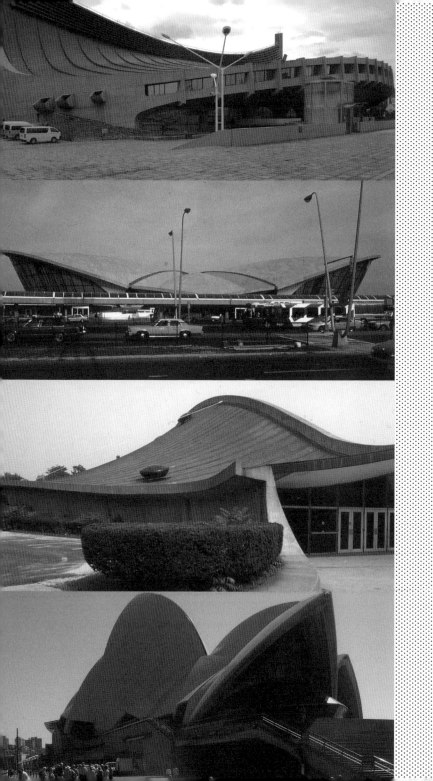

上而下依序是：代代木國立屋內綜合競技場〔設計：丹下健三〕／TWA航站大樓／耶魯曲棍球場〔設計：埃羅 沙利南〕／雪梨歌劇院〔設計：約恩 烏眾〕

外部的視線‧內部的批判

實際上，曾經有美國的學生將代代木國立屋內綜合競技場表達是「神道之社的屋頂般建物」的知名插曲（伊藤「eiji」，《日本設計論》，鹿島出版會，一九六六年）。也就是說，像是神社屋頂的二個反曲面相互接觸，有著尖銳的凹形頂端的部分。這與沙利南的曲棍球場有著類似的吊裝構造，但似乎也能夠感受到「東洋的韻味」。

在西洋因為沒有這樣的造形，所以感到很東洋。美國學生是基於西洋的分析法與合理精神的邏輯，而將它視為日本的設計。根據他的說法，「傳統的日本建築與工藝品當中可以找到大量的曲線」。並不是被定義成幾何學的形式，而是自然地拉出曲線所致（事實上，在競技場並沒有「凹凸（てりむくり）」的反轉曲面〔立岩二郎，《てりむくり》，中央公論新社，二〇〇年）。

然而，現代的日本人看到這座體育館時，是否會感到它是「日本的（東西）」，或許是相當微妙而一言難盡的吧。這樣的特徵在本國裡變得難以察覺，來自外部的視線反而會比較敏感。或者就像安藤忠雄的建築，若是海外的評論家來看，會被評為像「神道」的或「禪」的空間那般，可能是與多少稍微介入了異國的東方主義而導致的結果有關吧。

話說回來，屋頂的象徵主義手法帶有最大的傳播效果也是事實。例如，一九六〇年代的韓

國，金壽根設計的國立扶余博物館的屋頂與正門，就讓人想起日本神社的千木與鳥居，而這個事件似乎就招到來自《東亞日報》的批判（禹東善，〈韓國的傳統論爭〉，《二十世紀建築研究》，INAX出版，一九九八年）。

這個時候，各家新聞報紙都將歷史學家捲了進來，進行一連串「倭色是非」（批判日本風的表現）的議論。金對於自己的作品，表示雖然樣式上與神社類似，但那並不是日本固有的元素。即便他辨明了那是從百濟所傳來的，神社與百濟毫無關係，卻又招來「也有起源於南方」的反論。此外，對於建築家金重業指出那看來像「日本式」，金壽根則主張「那是和任何他者都不像的金壽根式」。也就是藉由排除「日本的（東西）」，進而建立起韓國的傳統論。

地域性與屋頂

地域性的表現本來就帶有集中於屋頂的傾向。現代的大樓頂部都變成平的、成為均質的風景而經常受到批判。然而，屋頂正是最容易且直接呈現出過去地域之個性的建築部位，那是因為屋頂直接反映出包括降雨和日照等等的氣候與環境條件。

原來如此，日本傳統建築外觀，屋頂也占了很大的比重啊。例如，原田多加司就說到「若

以屋頂比喻人類身體的話，就像是最直接映照在人們眼中的臉一般」（《屋頂的日本史》，中央公論新社，二〇〇四年）。建築史學家太田博太郎也指出，屋頂之美是日本建築的特徵而做出以下敘述：「就算同樣是木造，西洋的建築並沒有使用這麼大的、屋簷如此深的屋頂，沒有以屋頂美感來主導的建築」。（《日本建築史序說》，彰國社）。師從吉田五十八的建築家金里隆則斷言「日本建築之美就在於屋頂」，做出是「日本人之原風景」的敘述，並對於形態與裝飾等、變化的多樣性而留下「在世界上除了日本建築以外實在找不到」的說法（《屋頂的日本建築》，NHK出版，二〇一四年）。

丹下的現代式屋頂

建築史家近江榮，對丹下做出「顯示出與過去那些沒有國家認同、以及沒有傳統之國際主義現代建築家之間的強烈對比」的定位（《近代建築史概說》，彰國社，一九七八年）。

只是，丹下並不總是以屋頂來表現所謂的傳統。一九五〇年代設計的自宅與廣島平和紀念資料館，積極不展現出屋頂，而是底層挑空的獨立支柱形式的建築。這樣的設計，與拿掉桂離宮的屋頂、處理成現代主義風之古建築寫真的構圖手法是共通的。

之後，香川縣廳舍雖是平屋頂，屋簷下的垂木風格細部則表現出傳統性。也就是說，作為

上：大阪萬博祭典廣場模型　下：香川縣廳舍〔設計：丹下健三〕

戰後民主主義的建築讓現代主義得以普及的時代，對於屋頂並不做多餘的表現。以香川縣廳舍為原型而確立下來，對於現代主義所滲透的一九六〇年代，代代木的競技場、以八片ＨＰ殼（雙曲拋物面殼構造）組合的東京天主教堂等，都透過大膽的屋頂來展開象徵主義式的空間造形。

丹下在另一個國家級盛大活動的大阪萬博中，經手了全體會場設計與祭典廣場，將後者設計成一個遮蔽式的大屋頂。然而，那並不是在表現傳統性。

採用了新構造技術之空間桁架的大屋頂，不只是拿來擋雨防露的單純屋頂，而是在其內部擁有了人們能夠居住的空間、作爲空中都市之雛形的構想。

丹下想做的是能夠透過屋頂隱約看到天空與雲、帶有透明感而輕盈的皮膜。然而，這個作品留在人們記憶裡的，反而是岡本太郎所做的太陽之塔就那樣從旁闖進來，暴力介入了這當中的模樣吧。岡本太郎一九六七年受邀參加萬博的請託時，看到宏偉的水平屋頂，立即湧出了要將它打破的衝動，而在腦海閃過以某種怪咖／怪物來對決一〇八公尺×二九一・六公尺的優雅大屋頂的點子，那就是將高三十公尺的屋頂給頂破、高七十公尺的塔。

土著的反逆

不只是屋頂，也不只是塔。這兩者在萬博這個世界級舞台上的激烈碰撞下，產生了令人難忘的風景。對於合理主義的大屋頂，令人感到驚悚的猶如土著般的怪物舉起它的頭，是岡本所提倡的對極主義 1 的具體化。

然而，在萬博結束之後，大屋頂被解體，空間桁架的局部被降落到地上保存下來。只有「太陽之塔」到現在還殘留於現場，但它當初對決的對手（大屋頂）已經消失無蹤。已經完全不明白究竟是對什麼做批判了。這是對「現代」這場神話給予當頭棒喝之一擊的「繩文式」紀念碑，或者，也可說是被埋藏在萬博會場中心裡的反萬博符號。然而，其基盤已經消失，批判的構圖也完全崩解了。可以說確實是作為「惡的場所」（椹木野衣）的日本。

2 EXOTIC・JAPAN的系譜

前川國男的日本館

東京奧林匹克，是象徵敗戰後的日本重新回歸國際社會並得到夥伴接受的盛大活動。同樣的，日本參加大戰後初次舉辦的萬國博覽會，日本館也是重要的吧。那是一九五八年的布魯

1 譯註：岡本太郎於1949年所提出的思想。這是他藝術活動的重要支柱。所謂的「對極主義」是不尋求造形表面的協調或均衡，而是將直接呈現相互對峙的矛盾作為作品形態的主體。他認為，現代社會自身充滿各種矛盾和危機，藝術作為社會文化形態，不能回避或粉飾現實，只有直接面對紛繁複雜的矛盾，並用藝術手法予以揭示，才能激發潛在於歷史文化中的生命力，引導社會走向希望的未來。

塞爾萬博。

布魯塞爾在一九三五年也曾經舉辦過一次萬博，那時候較為顯眼的是古典品味的保守型近代建築與藝術裝飾風格（Art-Deco）的展覽館。然而，在二十三年後的一九五八年，由柯比意（Le Corbusier）事務所擔任設計的菲利浦館、雷瑪·皮耶提拉（Reima Pietilä）所設計的芬蘭館等等，世界各國的現代主義建築家都變得相當活躍。雖然預算並不充足，不過由前川國男所設計的日本館也獲得高度評價，在萬博一百二十個館的審查裡被選為第九名。

那麼，是個什麼樣的設計呢？整體是帶有和緩斜度的大蝴蝶屋頂，以倒Ｖ字型鋼筋混凝土柱支撐。屋頂下，有以鋼材補強的木造部位，在連續的白牆上欄間嵌入玻璃。此外，也從斜面的兩側，伸展出帶有斜屋頂而高度較低的木造平房，各自成為餐廳與辦公室空間。前者面對一座日本庭園，前往時會通過帶有列柱的走廊。這些也都帶有和緩斜度的屋頂，與蝴蝶屋頂相互呼應。在館內的中央設置了石庭。外觀有顯眼的象徵式屋頂，以及強調水平性的橫向伸長比例。雖然是極為簡單的造形，但有強烈的透明感，是外部與內部相互滲透的設計。

內外的反響

以「日本人的手與機械」為主題的日本館，就如「戰爭的苦惱與破壞之後，透過日本人的

布魯塞爾萬國博覽會日本館：立面圖〔設計：前川國男　圖面提供：前川建築設計事務所〕

紐約世界博覽會日本館1964年：剖面圖〔設計：前川國男　圖面提供：前川建築設計事務所〕

手再次勤奮地開始工作。沒有任何倦怠，並帶著全新的喜悅」這個記載一般，這是對世界介紹戰後的日本的重要機會。

海外媒體好意地將前川的日本館拿出來做討論。《建築文化》在一九五八年十月號中的內容，有幾段文字被摘錄出來引用於以下文字中。

雜誌《Time》在一九五八年五月六日號，是這麼記載的：「日本館擁有以混凝土構築的支柱在中央支撐著優美朝上的屋頂，……通透箱子的內部空間，是現代的日本建築從傳統住宅所繼承而來、微妙地表現出時代的關聯性。」此外，比利時《社會黨日報》五月二十三日號，則表示「有如鳥在空中滑翔之際展開雙翼般的屋頂」，「前川國男將日本住宅的千年傳統當中，最具完成度的東西與富有完美思慮的現代主義結合在一起。」兩者都指出了與日本傳統之間的關係。然後比利時《自由報》五月二十一日號，則做出以下論述：

「在寺院以外，更日本的元素很容易被發掘出來。瀟灑的線條、擁有自然肌理的木材、或者是牆版，全部都非常輕快。Heysel的大風一吹會如同稻草被帶走似的輕盈。然而那是來自於很多地震的緣故，地震教導了日本人該如何蓋出這些家屋。毫無疑問的，屋頂不就是非常日本的嗎？不過即便如此，如果您反向思考，其實與司空見慣的事實並沒有太大的差異。大體上來說，日本人在沒有背離他們的國民所擁有的才能與努力之下，贏得了完美的現代建物，而且讓人覺得只用到極少部分的國民才能。」

雖然蝴蝶屋頂並不是日本古建築的語彙，但海外媒體注目著這個屋頂而覺得它很日本。原來如此，丹下健三於一九四三年在盤谷日本文化會館的競圖中被選爲最優秀案，前川所提出的那個讓人意識到書院造平面計畫與傳統屋頂的方案，也獲得了第二名的高度評價。

然而，就如戰後的前川在一九五〇年代揭櫫了技術導向（Technical Approach）的那樣，他舉出了技術與工業化的問題，而與當時觀念性的傳統論保持了距離。前川也設計了流政之 2 以壁畫參加的那場紐約世界博覽會中的日本館（一九六四年）。在這個作品中，與其說屋頂不帶有直接的象徵性，不如說彷彿是堆疊了粗糙石頭外觀的城壁。

戰前的日本館

這裡要回溯到於十九世紀後半開始的萬博初期。日本的首次登場是以有三位藝妓進駐其中的寄棟屋頂茶店（以農舍爲意象）參展的一八六七年巴黎萬博。至於以國家身分正式參加，則是從一八七三年的維也納萬博開始。戰前在萬博所建造的日本館，基本上是爲了喚起海外對於日本的異國趣味所做的傳統式設計（藤岡洋保、深谷康生，〈關於戰前於海外召開的國際博覽會之日本館的和風意匠〉，《日本建築學會計畫系論文報告集》，第四一九號、

2 譯註：流政之（1923年2月14日至2018年7月7日）是日本雕刻家、庭園作家。於1964年在紐約世界博覽會以壁畫《Stone Crazy》（從日本運來2,500個、共600噸重的石頭）引起話題。1975年，製作出紐約世貿中心之象徵、約250噸的巨大雕刻《雲の砦》而獲得國際評價。此外，作品也獲MoMA永久收藏，於1967年爲《Time》雜誌選爲代表日本文化的重要人物之一。

上：聖路易萬博 1904 年
下：芝加哥萬博「鳳凰殿」1893 年

一九九一年）。

例如，在維也納萬博中，蓋出了鳥居、神社、神樂殿、日本庭園。一八七六年的費城萬博則是以寄棟的屋頂構成「日本制式家屋」，一九○○年的巴黎萬博是「致敬法隆寺金堂」的日本特別館，一九○四年的聖路易萬博則蓋了眺望庭、金閣（喫茶店）、吉野庵、日本庭園等。看了保存下來的圖板與照片之後，屋頂果然很醒目，呈現出所謂的日本建築。

明治以降，國內培養了建築家，首先是積極吸收古典主義與歌德式等西洋樣式的養分，另一方面，在海外的萬博卻不是展示這些學習成果，而是把老套的日本風作為賣點。實際上，由於當時日本輸出到海外受到讚賞的並不是工業製品，而是瓷器與漆器等工藝與古美術，因而在萬博推出的意象，可以說都是為了搭配商品及其況味的那種喚起東方主義的設計吧。

也就是說，建築物並不單單只是展示物品的容器，其本身就是西洋所不熟悉的、能夠直接體驗新奇的「日本的」重要展示品。只是，並不一定是再現正確的日本建築。雖然也有成本、職人、材料等問題，但倒不如針對外國人比較容易理解的方式做出折衷式的設計，或者是再構成還比較有效。

提燈的起源——外國人容易了解的設計

一八八九年的巴黎萬博與一九一〇年的日英博覽會中的日本館，並非由日本人擔任設計，而是當地的建築家，但仍然是和風式的呈現。看了後者的紀錄照片之後，可以發現面對池塘的展館屋簷下，垂吊著提燈。

筆者從前造訪深圳的建築系列主題公園「世界之窗」時，發現展示了局部再現的1：1桂離宮，而屋簷也排列著日本人所難以想像的紅色燈籠而大吃一驚，但是這樣的意象或許是以

81

萬博爲契機所擴散的吧。一八六七年與一九○○年的巴黎萬博，也都能夠確認出屋簷下的提燈。

垂吊著提燈的「和風建築」　巴黎萬博 1900 年

雖然說是和風，但主要特徵還是有很多入母屋、千鳥破風與唐破風、或者花頭窗的使用等等。也就是說，神社風是例外的，華麗的佛教寺院風的設計才會獲選。

特別值得一提的是，一八九三年的芝加哥萬博，蓋在島上、水面映照出平等院鳳凰堂般的日本館，在有著許多白色古典主義建築、被稱之爲 White City 的芝加哥萬博之中大放異彩。

那是久留正道所設計的作品，他在聖路易萬博時也是日本館的設計者。原來如此，在一本著作中曾寫到「全部的外國館中最耐人尋味的，就是帶有異國色彩的亞洲諸國，而其中首屈一指的就是日本的建築物」（David F.Burg, "Chicago's White City of 1893", The University Press of Kentucky, 1976）。

此外，在芝加哥萬博裡，日本比其他國家投注了更多的金錢，據說是「偉大的寺院形態，是由主要部位與兩翼所構成，象徵著不死鳥」。而這的確算是戰前和風日本館的最大力作。

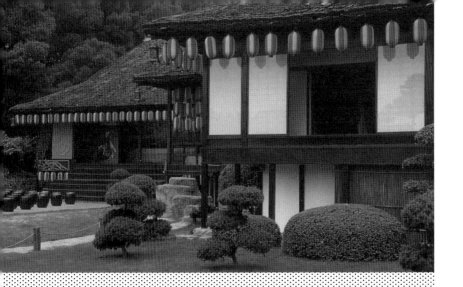

垂吊著提燈的「和風建築」 拍攝自深圳的主題公園「世界之窗」的「桂離宮」

以芝加哥為據點，造訪萬博的萊特（Frank Lloyd Wright）與這個作品相遇，因而變得開始關切日本。可能是受到與自然的關係以及強烈構成的水平性所吸引吧。若思考他的住宅設計在這之後開始帶有日本的要素，並且長期居留在日本進行帝國飯店設計的這些往事的話，那麼可以說芝加哥的日本館還真是帶來了極大的效益啊。

藝術裝飾風很醒目的一九二五年巴黎萬博，日本館是二層樓的日本住宅。若注視屋頂，可發現使用了入母屋、遮陽板、斜屋頂、向拜（正面屋簷突出部）等等，複雜地籠絡在一起而給予多層重疊的印象，是有如江戶東京建物園的高橋是清邸般的外觀。

切斷和風日本館這個流行風潮的是一九三七年的巴黎萬博，因為突然出現了一座具有高純度現代主義設計所構成的日本館。在西洋現代建築已經開始滲透，但對於一直持續未曾改變的傳統風之日本館而言，坂倉準三的設計，顯然可說是突然的變異。他和前川國男同樣都是在柯比意的事務所學習的建築家。他在實現高水準現代主義的同時，也讓人感受到「日本的空間」這個設計的方向性，就是從這裡開始，而於戰後被繼承下去的。

3 現代主義所摸索的另一個日本

感性的（Sensational）世界出道登場——坂倉準三

關於一九三七年的日本館，村松貞次郎對於當時有別於國內帝冠樣式的這個作品做出評價，表示「坂倉準三新鮮的設計，是將現代建築的機能性、合理性的追求與日本的獨自性加以整合成應該受到矚目的出道之作」（《近代建築史概說》，彰國社，共著，一九七八年）。在這場巴黎萬博中，這座由默默無名的日本年輕好手所設計、位於投卡德侯（Trocadéro）花園的日本館，幸運地與阿瓦‧奧圖（Alvar Aalto）的芬蘭館、荷西‧路易‧塞爾特（José Luis Sert）的西班牙館一起獲選建築類別的最高獎章（Grand Prize）。

坂倉在柯比意底下修業雖然佔了很大一部分因素，但在現代主義的脈絡中，日本建築家在海外的實作受到高度評價的例子卻還是第一次。原來如此，一個應該稱作來自東方國家之突然變異的傑作就這樣出現了。

接下來，從《巨大的聲響　建築家阪倉準三的生涯》（鹿島出版會，二〇〇九年）節錄出當時主要建築史學家們的反響。

推動現代主義的基提恩（Siegfried Giedion），在對日本館的展示品做出嚴苛評論的另一方

面，也說到「被全面解放所蓋起來的展館當中，最美的恐怕是日本的那一棟吧。……與花園結合得很好……展館雖然是西洋風，卻是以日本精神加以貫穿般的存在」。此外，建築歷史學家亨利-羅素・希區考克（Henry-Russell Hitchcock）也對陳列物品一笑置之，同時也做出「日本館採取了會讓人認為是初期國際樣式的形式，並試圖與過去的民族形式加以調和。就結果來說非常優秀」的評論。

遠離日本的雜音──傑作誕生

在這裡，試著詳細觀看坂倉的巴黎萬博日本館吧。在傾斜地面上，以細柱輕巧地將軀體抬起；令人聯想到稱之為「海鼠壁」的斜線格子窗戶；以斜坡連結各展示室；將周圍包被起來的同時也導向外部、擁有懸浮感的坡道。令人難以想像這是由較晚才踏上建築之路的三十五歲建築師的出道之作，並擁有極高完成度的空間。據說當時坂倉是引用了滿足機能的有機體、帶有「優異的建築精神之靈魂」的桂離宮為範例，讓日本館達到展館機能的同時，也以成為「帶有日本建築精神之靈魂的建築」為目標。然後，也對採用容易而廉價之和風屋頂的「日本主義建築」趨勢做出批判。

「『日本主義建築』只不過是建築的一種畸形。在這樣的嘗試中，這些建築家暴露自己完

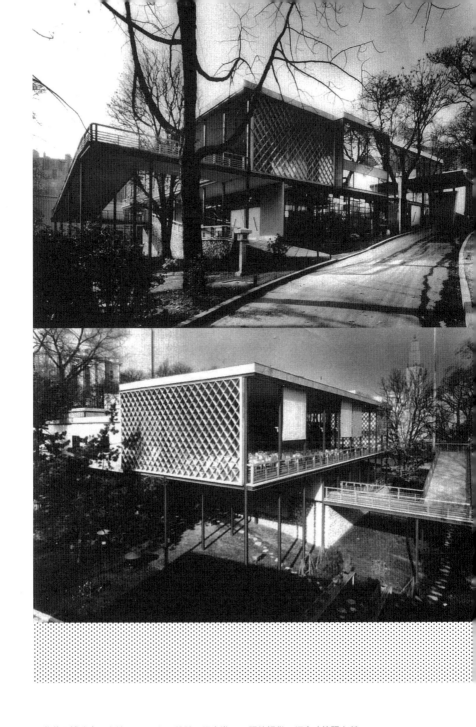

巴黎萬國博覽會日本館　1937 年〔設計：坂倉準三　照片提供：坂倉建築研究所〕

全不理解建築的同時，實在也該自己負起身為一位冒瀆了日本文化之人而應遭受非難的責任」（〈關於巴黎萬國博日本館〉，《建築家坂倉準三 活出現代主義》，建築資料研究室，二○一○年）。

其實當初是預定由坂倉的前輩前川國男來設計日本館（詳情請參閱松隈洋〈圍繞著巴黎萬博日本館的一切〉（上下），《建築Journal》，二○一三年七、八月號）。然而，對於「應該是足以向世界宣揚日本文化的東西」這個要求，卻在設計不具有日本風格的這個議論上發生糾紛。最後前川只好納入大量的日本風，設置了噴上紅漆的柱子，並且基於對高度的要求而勉強加上了塔屋，不過萬博協會的理事會還是選了專門委員成員前田健二郎的另一個方案。岸田日出刀雖然也擔任委員，似乎也曾推薦前川的案子，卻因得前往柏林奧林匹克視察而沒能參與最後的審查決定。

然而，法國要求必須有法國當地技師共同進行作業的前提下，使得前田一案變得難以解決，而人就在法國的坂倉突然雀屏中選，成為承擔大任的犧牲者而登場。他向柯比意借了事務所的一個小空間，於現場開始進行修正前田案，結果做出了一個完全不一樣的設計。也就是說，在遠離了日本雜音的場所，誕生了這樣的傑作。

「日本館設計者」的榮光與責任

如前面所述，戰後，前川有了設計日本館的機會。然後在大阪萬博之前的一九六七年蒙特婁萬博中設計了日本館的蘆原義信，則是在美國學習，也設計過東京奧林匹克的設施。

這些案例的特徵也是沒有屋頂，是以預鑄混凝土（PC）的組立工法做出彷彿學校倉庫般的外牆。由於當地氣候條件而必須在半年之內完成建設、以及工匠不足的加拿大勞動條件限制下，選擇了PC構法。一樓作為底層挑空的獨立支柱，將全體往上抬升，同時也將樓板高度往下降，做成與三個展示室連結的雁行結構。庭園則是遮蔽其上部視線，做出像是京都大德寺孤篷庵的開口。

蘆原因預算不足而無法「全力投球（全力以赴）」，以及碰上了設計後才決定展示內容的這件事，而做出以下陳述：「然而，我們對於建築是採取正面進攻，打算努力做出結合日本建築中所流露的傳統與日本高度建築技術的成果」（《新建築》一九六七年八月號）。此外「也想做出從日本人的體質滲透出來的東西……因此試著追求左右不對稱的構造、以及水流從高處往低處落下的那種構成」。

不過，這棟日本館對於身為下次萬博主辦國而言，似乎並不十分顯眼。根據當地的〈報導·EXPO67〉內容指出，宛如將玩具箱給打翻一般的會場，僅僅只有「在建築上很認真的日

89

本館，……作為有品味的展示場而結束」的敘述，刊載內容相當少。

而即將在日本開幕的大阪萬博，則是由日建設計來設計日本館，是連結了五個圓筒型的量體、象徵萬博圖像的櫻花花瓣一般的配置。從天空俯瞰雖然呈現圖騰般的建築，但是從地上看的話，只是巨大的筒狀（Drum）鐵罐而已。大阪萬博除了丹下健三與代謝主義的建築家大活躍之外，外國館與民間的展館也有各種實驗性的設計登場。然而，日本館在建築上值得一看的地方很少，因此在建築雜誌上的萬博特集幾乎完全被忽視。

日本館該委託誰來設計，顯示出政府如何思考建築、以及將誰定義為重要的建築家吧。

一九九二年的塞維亞萬博是安藤忠雄出線，二〇〇〇年的漢諾威萬博則是由坂茂獲選設計者，實現了具有優異設計的日本館。這兩位建築師所設計的展館不只是空間性，也伴隨著素材的實驗性，可以說是來到戰後的日本館歷史中的高峰。他們現在也同樣活躍於全世界，並得到普立茲克建築獎，這項工作吸引了許多人的目光，或許對於他們在海外的舞台上也有了從背後支持與推動的助力吧。

日本館連結了世界

安藤所做的並不是他擅長的清水混凝土建築，而是挑戰了世界之最的木造建築。以集成材

組裝的高二十五公尺的四根柱子，開口高六十公尺、深四十公尺。外牆以下見板（橫向木板）做反向張貼。柱子上方的斗拱是彷彿能讓人聯想到大佛般的木構造。光線從鐵氟龍的半透明膜進到室內，是一座具有嶄新動感的巨大木造建築。

安藤對日本館做了這樣的定位：「博覽會的展覽館已經不能只是做些諂媚日本趣味與單純以先端技術為賣點，而且彷彿像是在揭示這個國家目前混沌狀況中的自暴自棄，只做出祭典氣氛般那種會出洋相的東西是不行的。在這裡，展覽館反而更應該是融合日本傳統文化以及現代先端科技高度洗練化的場所，並提出跨越國境進行交流之可能性」，安藤認為必須得這麼做才行（《新建築》，一九九二年五月號）。

實際上，建設過程中還組成了國際技術人員與工匠團隊，從非洲等世界各地收集木材，透過竹中工務店的指揮而集結了比利時的工法、美國的木料加工、西班牙的施工公司。此外，包括結構分析、品質管理、資訊提供都導入了電腦的運用，是藉由現代科技與全球網絡首次實現的項目。雖然是木造，卻不是那種老套的傳統建築，也不是屋頂的建築。

安藤表示，在日本館中，主要目標在於創造出西洋與東洋的劇烈糾葛，以萌生出新的關係性，因此並不在於做出萬國共通的東西，而是採用了從西洋的角度來看屬於遙遠國度之日本的傳統技術與素材。

4　不落入俗套的日本味

環境性能的表現

在那之後的日本館，有好一陣子都持續著彎彎曲曲的造形。尤其令人印象深刻的，是坂茂迎接弗萊‧奧托（Frei Paul Otto）擔任技術顧問所設計的二〇〇〇年漢諾威國際博覽會日本館吧。宛如一顆大繭般的建築，是他以擅長的紙管做成彎曲殼狀曲面的構造，與該屆萬博以環境問題為主題的方向相當一致，提出了能夠拆解並再利用的設計。貼上帶有耐火性的膜，覆蓋了長七十四公尺、寬三十五公尺的大空間，最高也到達約十六公尺的屋頂。然後辦公棟則使用了出租的貨櫃。這在萬博的日本館歷史中，是劃時代的設計。坂茂設計的一系列建築，皆帶有這樣的性格，而獲得世界的評價。

耐人尋味的是，坂茂在雜誌的介紹報導中，充其量只說明素材、構法、結構等系統與技術性的冒險（《新建築》，二〇〇〇年八月號）。屋頂形狀也是由合理性所引導出來的結果，並沒有任何特別提到日本的字眼。

然而，或許海外的人們對於這個作品還是感到很日本吧？由於這是一座明亮、輕盈的紙建築的緣故。毫無異議的是，從異國的角度來看，日本傳統建築是以木頭和紙所製作的這個事

漢諾威國際博覽會日本館模型（2000 年　設計：坂茂）

實，的確是一大特徵。因此，形態的層次幾乎沒有任何的相似性，但素材的選擇與開放的空間，的確還是受到日本的影響吧。建築中的合理發想，是坂茂在美國學習到的，但他是日本人，所以在使用紙作為素材時，就會產生這樣特別的意義。

設計的重要度下降

之後的日本館，在環境性能被推到第一線進行主導的狀況下，建築設計便幾乎不怎麼受到關注。

以「愛‧地球博」為名的二○○五年日本國際博覽會的長久手日本館，長九十公尺、寬七十公尺的空間，以高十九公尺的巨大竹籠覆蓋。根據擔任設計的日本設計的說法，因應「自然的睿智」這個主題，藉由山白竹組成的外牆與帶有光觸媒的金屬屋頂。然而，那只是零散排列著樣品、如同展示箱般的建築，沒有設計上的統一性。愛‧地球博的另一棟日本館，由山下設計所做的瀨戶日本館，也是為了讓土地改變最小化所推伸出的形態，擁有國產落葉松集成材木板所構成的準耐火性外牆，並在中央配置風塔，是一座如同為了說明而存在的建築。

二○一○年上海萬博，由日本設計所做的日本館，紫色海蔘般的外形，作為結構的柱、以

及將屋內外的自然環境帶進來的六根生態管（Eco Tube），是以融合傳統環境技術與最先端環境技術的「近未來型環境建築的實驗型模式」為目標。果然也是個規格化的建築。愛知與上海的日本館都是以不規則的屋頂外觀而相當醒目，但是並非洗練的設計而令人覺得遺憾。

二〇一五年的米蘭萬博日本館，是由北川原溫擔任建築製作人（Producer）、石本建築事務所擔任設計。這個設計的指導方針，有進行「日本的傳統文化與先端技術的融合」的必要，是以帶有環境性能的木格子為外觀特徵。

安藤忠雄與坂茂設計的日本館，開創了傳統文化與現代技術的融合、以及打造出環境性能的全新可能性與契機。然而現在卻變成另一種制式的固定模式表現，持續出現由組織型事務所做出規格化的加法式建築。

威尼斯建築雙年展的日本館

接下來，針對於應可稱為在萬博時代的十九世紀末、一八九五年開始的，主會場於綠園城堡（Giardini）以國別排列出展覽館的威尼斯建築雙年展來做概述。日本早在一八九七年就參加了第二屆展覽，展出大量的美術工藝品（《威尼斯建築雙年展（Venezia Biennale）——日本參展的四〇年》，國際交流基金，一九九五年）。之後，戰前是在中央館與美國館介紹了日

本作家，但並非以國家身分正式參展。

一九三一年，國際美術協會在民間的募款之下而興起建設日本館計畫，翌年將圖面送到雙年展主辦單位。那是令人想起帝冠樣式的設計。然而，計畫卻因場地的問題與戰爭的擴大而未能實現。想接手澳洲所放棄之展館的這個計畫，也因太平洋戰爭的戰事加劇而取消。

結果，日本得以正式參加雙年展，已經是戰後的一九五二年，在那之後，才正式檢討日本館的計畫。雖然主辦單位已經提供土地，但是日本的外務省並沒有足夠預算，要實現這個計畫甚至一度面臨存亡關頭，所幸在普利斯通輪胎的社長石橋正二郎 3 的捐獻下，才終於得以啓動這個建設計畫。石橋是美術收藏家，也因喜歡建築而知名，曾經捐贈了東京國立近代美術館（一九六九）的建設費用。

與帝冠樣式迥異的感性

日本館的設計者，在建築界的推薦之下，決定交給剛結束在柯比意工作室修業、從法國回到日本的吉阪隆正。與一九三七年巴黎萬博中起用坂倉準三、以及一九五八年布魯塞爾萬博中的前川國男一樣，在國際的舞台上，柯比意系譜的建築家相當受到重視。

吉阪由於父親在國際聯盟工作的關係，因此自幼就往來於日內瓦與日本之間，並且是旅行

3 譯註：石橋正二郎（1889年2月1日至1976年9月11日），出生於日本福岡縣久留米市。日本企業家，普利斯通公司的創始人。早年繼承父親石橋德次郎的服裝事業並將其發展壯大，後來改行從事輪胎生產成立了普利斯通公司。曾擔任過日本橡膠行業協會會長，熱衷於收藏藝術品，對慈善事業也做出許多貢獻。

歐洲的世界主義者（Cosmopolitan），以一位出生於一九一七年的日本人而言，這樣的經歷是相當稀奇的。他是與帝冠樣式帶有完全不同精神的建築家。相對於帝冠樣式透過屋頂這個容易理解的符號來表現日本風，吉阪則是將外部的自然帶入室內空間，以及考慮地景來繼承日本的感性。

在各國展館當中，一九五六年完成的日本館可說是佇立在極獨特的位置。這裡不是平坦的基地，建築與帶有高低差的地景籠絡在一起，成為其很大的特徵。底層挑空的形式或許讓人覺得凌駕了他的師父柯比意。這麼說來，相對於現代主義的底層挑空（Pilotis）是與大地切離開來的建築裝置，日本館的這個底層挑空卻帶有與綠園城堡之小山丘之間的複雜關係。底層挑空的基部設想作為雕塑展示空間，登上左側樓梯繞一圈之後，從主要玄關可以進到被直接抬升的展示室內部。

在綠園城堡，幾乎沒有其他妥善運用這種地形的展覽館吧。二〇〇二年在底層挑空之處增建了倉庫與廁所，樓梯側邊增加了坡道的結果，使得下方被阻塞起來，光線變得難以進入。不過，之後在伊東豐雄的最新改造之下，讓它得以回復到很接近原本的狀態。

在日本館的圖面中，石材的細膩配置與鋪面的分割、植栽與池塘也都明確繪製出來。在顧及不砍除既存樹木的同時，決定出蜿蜒而彎曲之動線與建物的配置。而在底層挑空的高層上，只用壁柱來表現，使建築的存在感變得稀薄，是如同庭院般的圖面。並不是建築為「圖

97

從底層挑空處仰望威尼斯建築雙年展日本館（設計：吉阪隆正）

（Figure）」，而外部其他結構為「地／底（Ground）」，而是將兩者作為一體來構想。吉阪是喜歡登山、深愛自然的建築家，因此不是與自然對決的現代主義。而且當初想把天花處理成玻璃磚以便自然光滲入，尤其是中央八十六公分見方的開口部，地板的中央也有約一百七十五公分見方的開口，都是為了讓光與風能夠從外部進到內部空間。內部與外部之間不做阻斷，而是將其一體化，但後來都遭到改建。實際上，對於纖細的繪畫來說，館內並不是良好的展示環境，雖然當初在設計上得到評價，但作為展示場的機能卻曾經有過質疑的聲浪。

建築展究竟展了些什麼

威尼斯雙年展國際美術展已經持續了超過一百年，參加的日本館也達半個世紀之長。另一方面，正式舉辦的國際建築展則是在較晚的一九八〇年開始，而日本館是從一九九一年開始參加。

值得一提的是，從一九九六年到二〇〇四年為止的那段期間裡，或可稱作是磯崎新體制期間的展示吧。在一九九六年、二〇〇〇年、二〇〇二年，他本人擔任了日本館的總策展人。

此外，一九九六年的作品〈龜裂〉中，是將阪神淡路大地震的瓦礫帶進建築展裡的特異裝置，以及宮本隆司所拍攝、遭地震破壞之城市的巨大寫真照片引起了話題，讓日本館獲得首次的金獅獎。

這時候，再次打開被塞住的天花與地板的開口，是相當耐人尋味的。以堆積的瓦礫與巨大寫真再現的昏暗房間中，有一道垂直光線從天而降注入。吉阪工作室的前成員對於這個展覽館能夠恢復成最初的姿態表示相當感激，表達了這座日本館原本就是從敗戰後的燒毀遺跡中，以「建築的復興」這個具體形態所構想出來的見解。

二〇〇〇年揭櫫了「少女都市」這個主題，最年輕的畫家Deki Yayoi等人為主要參展者，而為了表現出少女的感性，SANAA將日本館的內外都變成了純白空間，令人印象深刻。而二

99

○○二年則是「漢字」的文化圈。

接著二○○四年，在總策展人磯崎新的推薦之下，年輕好手森川嘉一郎受到提拔。主題「OTAKU：人格＝空間＝都市」，是對秋葉原與Comic Market同人誌特賣會中之御宅族（Otaku）文化的注目。這是為了介紹日本的時空間概念，磯崎在一九七八年所企劃的在全世界巡迴的「間」展的基調，把當時的關鍵字「侘」、「寂」轉換成當代的「萌」與「やおい（Yaoi，在女性漫畫中描述男子同性愛的狀態）」。

廢墟、少女、御宅族，全部都不是普通一般的建築展主題。還不如說是意識著海外東方主義之視線的同時，摧毀掉建築意象的作法。也就是說，若回想一九六○年代的磯崎新是在介紹同世代的Archigram（建築電訊）與SuperStudio（建築工作室），同時論及了「建築的解體」，那麼一九九○年代到二○○○年代的這段期間，可以說是提拔年輕世代而反覆執行了全新的「建築的解體」吧。

媒體的期待與日本的現實

不過，總是持續用這些諷刺的方法也是行不通的。因此筆者在二○○八年擔任日本館的總策展人時，在提案以石上純也擔任參展作家之際，揭櫫了「從結束邁向開始」的概念。

威尼斯雙年展・日本館　國際建築展 2008 年。在吉阪隆正設計的日本館主體周遭，建造出
由石上純也設計的玻璃「溫室」。

這個時候雖然舉辦了指名競圖，但相對於在日本館周圍蓋出奢華溫室群的這個計畫，審查員多次都問及了這有表現出日本的風格嗎？說實在的，這個時候筆者與石上幾乎完全沒有意識到關於日本的風格，反而更覺得應該擴充「與自然溶解之吉阪建築」的這個解釋，主要目標爲形塑出外部與內部境界之曖昧化的這個地景般的環境。

然而，實際上雙年展開始後，便不得不強烈意識到日本。首先就有來自國外的採訪記者們，重複指出溫室所帶有的開放性空間、以及內外滲透的特徵與日本傳統建築的關係性。極薄的玻璃與極細的柱子等等，纖細的設計也毫無疑問是日本的特質。在完成的小溫室，透過透明玻璃，得以讓鄰近的俄羅斯館與背後的韓國館中的綠意與樹木作爲借景而被納入當中。

「借景」雖然是極爲日本的用語，但對於記者們來說，這無疑是他們最容易理解的字眼。

在世界各種展覽館並列的國際展示舞台上，的確存在著要引出「日本的（東西）」的磁場。不過，個人所感受到的日本風格，卻是在設置展覽過程的現場。在日本館，鋼鐵與玻璃的優秀匠師們實現了細緻精密的施工，而許多擔任志工的學生們也執行了長時間的重勞動，這是與其他任何展館全然不同的風景。

第三章　屋頂

九段會館（舊軍人會館）

1　樣式Chimera（異種混合）［帝冠樣式］

蠅與男的合體、或說融合

在近代的鋼筋混凝土造的軀體上，即物式地戴上和風屋頂，就是所謂的「帝冠樣式」。這是對現代主義的反動，以及為了追求日本的自明性，於第二次世界大戰前夕時期所登場的產物，就如第一章中所記述的那樣。

然而，在看著這樣的帝冠樣式時，無論如何都會想起某些電影：相隔將近三十年前的兩部科幻電影《變蠅人》（一九五八）與《變蠅人》（一九八六）。雖然兩部的原文片名一樣是「THE FLY」，但有關將不一樣的東西組合起來的設計，都提出了各自的手法。

前者是在物質轉送裝置的實驗中，偶然闖進來的蒼蠅和科學家的身體合成的東西。然而，不同的物體組合，是以極端即物的方式來表現，把巨大的蒼蠅頭就那樣直接戴在人類軀體上，從我們現在的角度來看，甚至會有些幽默的成分。然後，在電影的最後，也有小蒼蠅的身體戴上人頭的分身登場。

雖然是二十世紀的科幻片了，但（或許也）可說是古典的怪物形象吧。從希臘神話中的奇美拉（頭是獅子、身體是山羊、尾巴是龍），再到徘徊於仿羅馬式建築柱頭上那些想像中的動

左：《變蠅人》（1986）／右：《變蠅人》（1958）系列

物，怪物基本上是將既有的動物加以解體，然後再組合各部分而構成的。

另一方面，後來的《變蠅人》（一九八六）是由導演大衛・柯能堡（David Paul Cronenberg）對前作致敬所拍攝的重製版。雖然故事基本架構是一樣的，但是在表現與劇情展開上卻完全不同。在蒼蠅混進了傳送裝置之後，並沒有馬上發生眼睛能夠看見的變化，科學家還是維持著人類的模樣。但是後來他終於察覺身體異常，逐漸變身，最後還是變成了詭異而可怕的蒼蠅男。這隻怪物並不是單純的合體，而是不明確劃分人類與蒼蠅之界線的融合。

這兩部電影表現法的差異，直接反映出時代的背景。也就是說，對故事而言

是致力於解析DNA遺傳基因學的進化，以及影像技術能夠真實呈現出複雜的變身，透過這些，

看到科技發達是電影主要的起因吧。附帶一提，《變蠅人2‧二世誕生》（一九八九）也是

以混合基因為主題。無獨有偶的，在《變蠅人》中，人類與昆蟲的混合體，在不同層次上都

是能夠表現出來的。

合體？還是融合？毋庸置疑的，《變蠅人》（一九五八）屬於前者。而在這裡登場的那種

銜接木頭與竹子的唐突組合，或許就讓人想起了帝冠樣式吧。

下田菊太郎的「帝冠併合式」

近代以降的日本建築，並非只是單方面地走在名為西洋化這條進步道路上而已，異文化的

吸收已經告一段落，本國的自明性成了受到重視的問題，反動逆向往過去回歸，接受傳統與

近代融合的這個主題。在這個過程中，帝冠式風格於焉登場。相較於抽象的量體組合與追求

良好比例的現代主義，傳統與近代這個容易理解的合體設計，較容易觸動到非建築專業的一

般人，並且傳達出明確訊息。這是將所謂「頭為日本，身體為西洋」的「和魂洋才」直接用

於建築表現上，這麼解釋也是能夠行得通的吧（不過將頭髮染為茶色的風格，反倒是只剩下

頭部比較沒有那麼日本人的樣子）。

下田菊太郎設計的國會議事堂兩方案
上：和風屋頂版本／下：上部為希臘神殿風格的版本

從遠處看，屋頂也是比較醒目的部分，尤其也是日本傳統建築上最具特徵的部位。原來如此，屋頂是比較容易形象化或符號化的部分。因此，也應該獎勵觀光地區的建築以屋頂來表現其地域性的這個作法。

「帝冠式」這個名詞與手法的起源，經常會說是來自下田菊太郎的帝國議會案（一九二○）。他自稱為「建築界的黑羊」，是曾經與當時執建築界之牛耳的辰野金吾之間有過爭執而且互不相讓的一號人物。然後他為了一吐怨恨，親自執筆寫了身為日本建築家的第一部正式自傳《思想與

建築》（一九二八年）。

下田的方案，是在與維也納的國會議事堂相似的古典主義建築上，戴上複雜組合了入母屋、唐破風、千鳥破風之屋頂的合成品。他認爲「純正的古典式（與世界立憲同樣的樣式）之上，應能做出象徵帝位的宮殿型」合體。

在他的圖面中，也有下部維持相同量體，而在上部置換成希臘神殿風格造形的版本。也就是所謂的「冠」，或說就像是帽子可以替換一樣，進一步明示頂部的交換可能性。

下田將新的樣式命名爲「帝冠併合式」，因爲象徵大日本「帝」國的屋頂就如同「冠」一般，君臨於西洋建築之上。根據他的說法，是「既有新日本帝國凌駕舊有諸大國之象徵，也彰顯出擁有綿延不絕之大統帥、在世界上無與倫比之國家體制的大帝國」。也就是說，並不單單只是合體，而是透過即物性的置放於建築上頭，表現出超越西洋的日本。

然而，下田的方案並未受到評價，在競圖中沒有入選。因此他爲了一一說明自身作品概念，撰寫了以下的抗議文。

首先，他先爲建築作出「建築的目標應該是能夠表明國民思想與國家品格」的這個定位，認爲競圖中許多在中央高塔做出圓頂的提案是基於「美國的平等觀念」的造形，提出對於「建國體制迥異、風物（自然景物）趣有別的我國」則會是「無用的長物（多餘之物）」的批判。然後，也提及「遵從基礎的設備與牆壁是堅實城堡型的世界古典樣式，屋蓋則以皇

國固有的紫宸殿樣式或內宮外宮樣式的純日本式爲宗，……應將彼我之長處加以消化之再加以併用」。當時，國會議事堂是以作爲決定日本建築樣式之未來的重要試金石來思考的，於是帝冠式在這樣巨大的時機點下登場。

然而，建築史學家伊東忠太，卻對下田作出「帝冠式是畸形的仿造物」的嚴厲批判。然後，進一步將它陳述爲如同「身穿平安朝的束帶、頭戴著絹帽」一般，是參差不齊的「狂建築」，在結構上也有不合理之處，根本就是「有辱國格」的東西，貶得一文不值。原來如此，伊東雖然提倡從木構造往石構造發展的建築進化論，但是把帝冠式視爲是放棄了結構與意匠之調停的產物，或許也是沒辦法的事。

介入異國的視線

話說回來，即便有了新的結構與材料登場，但是能夠提出與其搭配且合適的設計，卻遭遇瓶頸而裹足不前，席捲十九世紀歐洲的折衷主義，也陷入將多個樣式做型錄般的組合。例如，混入了埃及與歌德等等原本不相容的樣式加以並置的例子。也就是說，所謂的「樣式」，在搭配建築類型的性格與 TPO（Time, Place, Occasion）之下，被認爲是可以進行操作、選擇及組

合的對象。

因此，如果有這樣的設計知識，就算沒有下田這號人物，在日本遲早也會另有他人做出同樣帝冠式的發想。實際上，批判了下田方案的伊東忠太，其設計的東京都慰靈堂（一九三○）等也都是各種不同元素的折衷。

另外，下田在議事堂競圖中研究帝冠式原型的這個事實也很有意思。下田是最早期前往美國的日本建築家。當時，他的議事堂方案似乎獲得外國人的評價，但是帝冠式的發想本來不就是在異國的眼光之下介入的嗎？實際上，從美國歸國之後的下田，即因難以融入日本的建築界而遭到孤立。

此外，下田為了與折衷式做出區別，而命名為「帝冠併合式」。根據他的論點，「折衷式是所謂的雜種⋯⋯是歷史的雜婚（異族通婚）型，於是帶有彼此之間難以呈現出統一表現的缺憾；然而在併合式當中，則表現出某一方試圖合併他方的勇氣」。

亦即相對於折衷式，所謂的併合式「並非徒然混同各種樣式，而是消化彼此間的長處，再行吸收與融合」。也就是說，並非將各種樣式平等排列，而是日本站在比較高的位階來融合他者。這麼說來「併合」這個詞彙因為也讓人聯想到與他國合併，因此或許也能讀取到作為「冠」的日本成為上位者的政治性語氣。果然從意匠上來看，相較於布魯塞爾的最高法院，還不如以即物性做出上下合體，這樣的做法更能被視為下田案的特徵。若說有比較接近《變

上：布魯塞爾最高法院（1883年）下：東京都慰靈堂〔設計：伊東忠太〕

《蠅人》意象的作品，在那些把日本與西洋文化加以體質化之世代所做的設計、以及進一步片段融合各種不同要素的後現代建築，甚或在一系列擬洋風建築之中，或許比較能夠找到吧。

2　後現代的再評價與批判

什麼是帝冠樣式

話說回來，帝冠樣式這個詞彙，究竟該使用在什麼樣的場合呢？

以前，突然覺得有所疑問的是，在《愛知建築導覽》中撰寫有關德川美術館（一九三五）的解說文時，調查了這棟建築既有相關文獻，發現它被納入帝冠樣式的建築作品當中。原來如此，德川美術館擁有「鯱」之雕像裝飾的入母屋屋頂與白牆、石垣等部位，在具有名古屋城郭風格的同時，軀體則是鋼筋混凝土造。此外，參與該建築設計的渡邊仁，也設計了帝冠樣式代表作的上野東京帝室博物館（一九三七，現為東京國立博物館）。再加上位於名古屋、現今仍存在的名古屋市役所（一九三三）與愛知縣廳（一九三八），兩者都是帝冠樣式的知名代表建築。這麼一來，也這麼看待同時期的德川美術館，或許是比較容易吧。

然而，在這裡會隱約察覺到某種違和感。一般被視為帝冠樣式的建築，以神奈川縣廳

113

（一九二八）等廳舍較多，這些毫無疑問是象徵權力的建築。

原本「帝冠樣式」這個詞彙，一直都被視爲是在追求國會議事堂的設計過程當中，由下田菊太郎將自己的方案命名爲「帝冠併合式」而來的。在包含了「帝」這個文字的前提下，因此應該使用在帶有政治意涵的設施。

帝冠樣式的案例，也能從那些追求傳統設計的競圖所實現的國立與公立建築舉出例子。此外，由於國家政策而受到獎勵的觀光飯店也包含在內吧。然而嚴格說來，德川美術館並不屬於這當中的任何之一者。

或許也有那種全部移除政治性，只在造形上稱爲帝冠樣式的立場也說不定。因爲動畫《艦隊Collection》將戰艦與少女合體，已經將帝冠樣式角色化，甚至拿來仿擬貓耳，整個時空已轉換成迎接可愛網站登場的時代了。

即便是這樣，與其說只有德川美術館的「冠」成爲「帝」＝和風，倒是其下部幾乎都是日本建築的品味。若整體是這樣的話，那麼或許就將它稱爲一般的和風建築倒還讓人覺得比較自在。

附帶一提，就因是純粹的造形，因此規定帝冠樣式的場合，不必然是日本固有的文化遺產，在亞洲各地也有同樣的建築存在。例如，中國國家項目建設的十大建築等，以及在迎接近代化，從木造移轉到鋼筋混凝土造的亞州圈，任何地方都直接面對了自身識別的問題，

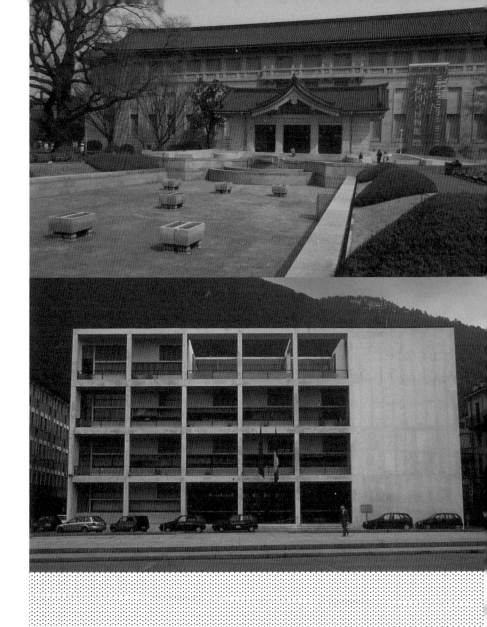

上：東京國立博物館〔設計：渡邊仁，1937 年〕　下：法西斯之家（Casa del Fascio）〔設計：朱塞佩 特拉尼（Giuseppe Terragni），1932 － 1937 年〕

因而普遍嘗試了戴上傳統屋頂形式的這個手法。當然，屋頂的斜度與細部會因地域而出現差異，但日本的古建築一直以來深受中國影響，因此意外地相當難以做出區別吧。

與法西斯主義連攜的建築樣式

圍繞著帝冠樣式的近代建築史事件中，一九三一年的東京帝室博物館（現為東京國立博物館）的競圖相當有名。其競圖招標規定中就有著「樣式在基於與空間內容保持調和的前提下，必須是以日本趣味（Japonaiserie）[1] 為基調的東洋式設計」的記載。這是為了透過樣式來表現這棟是作為收藏日本與東洋古美術之建物空間計畫的緣故。且不論造形是為了追求屬於日本獨一無二的樣貌，這個競圖可說是繼承了十九世紀歐洲歷史主義的脈絡，而延續了帶有配合建物用途來選擇合適式樣的態度。

但是，日本國際建築會對於強行要求日本的趣味有所反彈，提出即刻拒絕參與競圖的聲明文。也就是說反對「以偏頗狹隘的個人趣味作為意匠的基準」所進行的審查。此外，近代建築家前川國男與藏田周忠，則在帶著落選的覺悟下，刻意提出現代主義的設計方案。在包括伊東忠太與內田祥三等保守的審查委員們決議之下，結果是帶有瓦屋頂的渡邊仁案獲選為第一名。

1 譯註：日本趣味（Japonaiserie），這是由梵谷所發明的詞語，泛指在設計、裝飾或藝術作品中反映出受日本傳統文化及藝術美學的影響下所產生的風格與調性。

然而，前川這群建築家們因貫徹現代主義的信念，而在這場競圖之後被視爲英雄。帝冠樣式是爲了容易理解「日本趣味」的表現方法，因此經常出現在當時的競圖場上。

戰後，帝冠樣式被批判是爲了體現國粹主義之意識形態的建築。從標榜機能主義、否定樣式建築的現代主義建築立場而言，帝冠樣式也被視爲應該唾棄的存在吧。從這個觀點上，浜口隆一對戰時中的紀念館建築做了定罪與審判，而將現代主義定位成「人道主義建築」。此外，在上野公園的東京國立博物館面前，有了谷口吉郎設計的東洋館，與其兒子谷口吉生的法隆寺寶物館登場。前者並非透過屋頂而是藉由全體的構成，讓人們想起日本建築；後者更是不直接模仿而讓人感受到日本風格的現代主義。或許可以說是接近《變蠅人》這類型的設計吧。

不過，雖然說是現代主義的建築，但能否說是反法西斯主義的建築，這就有待商榷了。前川也在戰爭時期的在盤谷日本文化會館競圖中，提出和風屋頂的設計，也參加了忠靈塔的競圖，因此並無法完美地做出二分法的區別。說到底，這場戰爭就是凌駕現代建築、遂行徹底的機能主義，追求的是無裝飾的箱子。原來如此，德國納粹雖然鼓勵新古典主義，但對立國蘇聯則是推展了誇飾的古典主義。另一方面，在義大利的墨索里尼統治底下，則有朱塞佩·特拉尼（Giuseppe Terragni）設計出優質的現代主義建築。

根據井上章一的《戰時下日本的建築家》（朝日新聞社，一九九五年），表示日本趣味與

117

國家的意向並無關係，而是從建築家封閉脈絡下所誕生的產物，他認為，日本趣味被視作為當時的流行時尚是一種曲解，指出當時的日本並不是以國家權力來強行要求瓦屋頂，充其量只是在設計通俗性上，有了與流行聯繫的契機。

倒不如說為了讚美戰後的現代主義，才捏造出敵人的法西斯主義＝帝冠樣式的這個意象。

這個等式也同時隱蔽了現代主義與日本法西斯主義相關的過去。事實上，現代主義的建築家並沒有與法西斯主義徹底戰鬥。

井上是在建築的自律變化過程中，做出帝冠樣式的定位。也就是說，正是古典主義與學術規範解體的樣式空白期，才得以讓日本趣味登場。實際上，當時的樣式是混合在一起的，已經是現代主義勝利的前夕。

屋頂與宗教建築

現代主義不只是剝除（後面章節也會出現）裝飾而已，同時也切斷作為建築頭部的屋頂，也就是傾斜的建築輪廓線變成了水平線。這是現代主義建築之所以被稱為「四角箱」的緣故。屋頂是根據降雨和日照等環境、以及既有材料等條件，容易表現出地域性的部位。將建築的屋頂消除，這便是剝奪了場所性與傳統性，因而成為國際性的設計。不管是在英國或是

日本，都可以做出擁有共通美感意識的建築。

在接受這樣的潮流下，伴隨著不易燃材料的推進，寺院建築也陸續混凝土化，平屋頂的現代主義於是得以登場。不過，若發生對這個現象的反動，便會再轉變成傳統屋頂的回歸。

新興宗教的建築，也集中在表現傳統屋頂造形上。例如，世界眞光文明教團的本殿（一九八七）與崇教眞光的神殿「世界總本山」（一九八四），雲友會的釋迦殿（一九七五）融合了巨大的和風屋頂與結構表現主義的力度。想必新興宗教教團也意識到大眾性與傳統性、或者說與歷史的連續性吧。

屋頂的去政治再評價

嘗試對屋頂再評價的，是批判現代建築之一致性、一九六〇年代以降的「後現代（Post-Modern）」。

作爲這個理論支柱之一的羅伯特‧范裘利（Robert Venturi），揭櫫了象徵主義的復辟，其代表作母親住宅（一九六三），就戴上了宛如可分解成好幾片有如舞台背景般的巨大屋頂。此外，除了只以房屋造形的框架來再現住宅意象的富蘭克中庭（Franklin Court）（一九七六），他積極以習慣使用的三角屋頂爲符號，設計了許多計畫案。

119

在接納並採用美國後現代建築論，並於日本積極發展的是石井和紘。磯崎新的筑波中心大樓（一九八三）是把米開朗基羅與勒杜（Ledoux）等各種過去的西洋建築加以折衷，從引用來源上排除了日本、在設計上呈現無國籍，此做法是適合作為日本的國家樣式，對於這樣的議論，石井採取了批判的態度。他表示，採用與日本有關的樣式或事物就認為是俗惡的那種敗戰意識，已經結束了。他作出「帝冠樣式只是一種建築樣式，而且戰爭並不是從這個建築的組構本身所發動」的陳述，將帝冠樣式從戰犯建築給救贖了出來（《數寄屋的思考》，鹿島出版會，一九八五年）。

石井在後現代的時代裡，致力於「日本的」設計。這時，首先是嘗試再評價伊東忠太。以現在的這個時間點來說，伊東已經充分獲得了歷史定位，但是在現代主義為主流、加上曾經參與設計靖國神社與朝鮮神宮等意識形態強烈的建築之因，戰後有好一陣子都未曾談及這號人物。

因此，在那個日本的「後現代」時代裡，伊東的傳統造形與裝飾性細部等等，從去政治的脈絡來加以關注，也是能讓人接受的。此外，從這個見解來看的話，帝冠樣式也能以後現代的觀點而再次閱讀。

石井在《日本建築的再生》（中央公論社，一九八五年）中，注意到伊東作品以紀念碑式的建築居多，包含印度風與中國風等亞洲造形，以及用鋼筋混凝土來探求傳統的表現。然後

上：《Mother's House》封面，「母親之家」〔設計：Robert Venturi，1963 年〕
下：築地本願寺〔設計：伊東忠太，1934 年〕

再與丹下做比較。

根據他的說法，相對於伊東直接模仿過去，丹下的方法「並不是將過去原封不動的加以再現，而是採取『彷彿』的方法」。此外「若伊東忠太是試圖透過與亞洲的關係來確立日本，那麼丹下健三則試圖藉由與美國的關係來確立日本」。這是因為丹下是採取美國式的民主主義，為群眾創造建築的緣故。

耐人尋味的是，石井對於「複製」這件事的指謫。也就是說，伊東以混凝土來複製亞洲與日本樣式這件事，是現代主義可以苛責的嗎？亦即是說，以鋼鐵與混凝土這些新材料開創的現代主義是偉大的，那後來追尋並沿襲這條路的人們，「多多少少都是現代建築的複製」。

因此，與其只複製一種樣式，還不如像伊東那樣大量複製還比較正直灑脫一點。

石井將帝冠樣式與丹下健三的設計做出以下整理（《數寄屋的思考》）。帝冠樣式是「暗的」，是「寺院壓倒性屋頂的迷你版」，「要將寺院的威信與榮光，套用在日常建築上，豈不是滿勉強的嗎？」另一方面，丹下是「擦拭掉這份沉重與痛苦的人」，「不做異種組合的動作，而是融合為一體並賦予輕快的質感」，此外，由於「取用的不是寺院而是神社」，而得以與「作為原創日本之崇高力量的神社」產生連結。根據以上的推論，石井表示「比起大寺院與大神社，數寄屋比較輕鬆」。這一切的說詞，都沒有提出應該做什麼或怎麼做的宣言，只談到喜歡哪一邊，這或許也與范裘利相通吧。

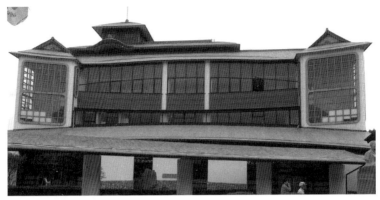

直島町役場〔設計：石井和紘，1983 年〕

石井和絃的後現代

石井的代表作直島町役場（一九八三），是在各種屋頂的繁複組合下，參照創造出非對稱之平衡的數寄屋造飛雲閣 2 的設計。並不執著於單一類型，而以多樣性為志向的態度也很後現代吧。因此，他在關於神社的討論上，指出雖然伊東與丹下都視神社為絕對的存在，而把伊勢神宮作為設計的發想源頭，但本身「對於將伊勢神宮作為精神象徵的這件事，仍然感到猶豫」（《日本建築的再生》）。

起源可以回溯到古代的伊勢神宮，是唯一被稱為神明造 3 ，是平入（從斜面屋簷側進入）的、擁有一個斜屋頂，而強調其特殊性。然而，若回顧中世以降的神社建築歷史，吉備津神社與宇太水分神社等，屋頂的造形都是多樣化且複數化的狀態。因

2 譯註：飛雲閣，為京都西本願寺內的三層樓閣建築。其採取不對稱的空間佈局與建築量體的表現，最明顯的是屋頂形態多樣但具奇趣而不紊亂，既有寺社造形態的，也有數寄屋造的屋頂樣式。

3 譯註：神明造，指的是日本最古老的神社樣式，以伊勢神宮為主要代表。神明造的構造，包括掘立柱（立在挖掘的土穴中的柱子）、切妻造（斜屋頂）、平入（從斜屋簷側進入之意）。除了圓柱與屋脊上的圓狀小木之外，幾乎都是做平面式的加工而帶有直線的外觀。

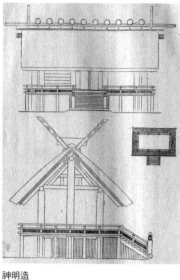

神明造

此，石井對這種集合式的屋頂產生共鳴，而在自己的作品做出類似的嘗試。

石井設計了好幾個講究屋頂的作品。五四的屋頂（一九七九），正如其命名，是把五十四個白色家屋型框架並排在田園風景中。使用框架的方法令人想起范裘利的富蘭克中庭。石井在Pair Frame（一九七八）與岡山的農家（一九八〇）住宅作品中，也使用了作為符號的家屋型混凝土框架。此外，Gyro Roof（一九八七）則是將天壇的屋頂做離心處理再加以回轉的形態操作；Gable Building（一九八〇）則是以荷蘭風的屋頂為主題；○□△House（一九八七）是將圓柱、圓錐、立方體並排在屋頂上。船橋市購物中心裡的Sanrio Fantasy園（一九八八），則是以德國的羅曼蒂克街道的街景為意象，做出再現式主題公園，在園內匯集了分割式舞台背景般的北歐式木構造（Half-Timber）家屋。

過去現代主義割捨掉的屋頂，在後現代的時代裡復活。然而，那並不是關於如何處理雨水這類機能上的需求與邀請，也不是意識形態上的裝置，而是蛻變成能夠自由操作的符號性元素。

第四章　Metabolism／代謝主義

代官山 Hillside Terrace 模型

1 發現日本式空間——縫隙・皺摺・奧・灰

鑲嵌日本的意匠

一九八〇年代是後現代建築的全盛期。如同在上一章所見，在建築中，甚至連很容易被視為象徵日本的屋頂，也與意識形態切割開來，在這個時代中作為符號取用。而那正是石井和絃將古今東西方各種元素作為記號的範本、在每一集的建築雜誌都熱烈報導的時候。

黑川紀章是在一九六〇年代作為代謝主義的建築家登場。以超越批判近代（現代主義）的運動這個意義來說，代謝主義或許也能包括在廣義的後現代當中吧。除了黑川，一九六〇年代活躍的其他代謝主義者們，在那之後長期領導了日本建築界。在本章中，打算來看看他們「發掘」的日本空間要素。

黑川在一九八〇年代雖然設計了可稱為三部曲鉅作的美術館，包含埼玉縣立近代美術館（一九八二）、名古屋市美術館（一九八六）、廣島市現代美術館（一九八九）。相較之下，八〇年代後半的兩者果然有較強烈的後現代符號式設計傾向。詳細看看名古屋市美術館，整體意象並不必然是和風，然而，藉由家屋型的主題、兩道軸線、矩形的框架構成空間的同時，以鳥居、位於京都角屋之欄間[1]的豬之目（豬鼻子的形狀）、桂離宮的敷石、茶屋

1 譯註：欄間，日本建築樣式之一。是為了採光、通風與裝飾而設置在天花與鴨居（門框上緣的橫木）之間的開口部材。

的隔間等等，日本的意匠散落鑲嵌在細部或外部構造上。然後，三角屋頂並非和風，倒不如說是普遍家屋的符號。

根據名古屋市美術館的資料，作出以下說明：「到處盛滿了日本傳統的手法與色彩，西歐與日本文化、或是歷史與未來的共生，成了這棟建築的主要調性。內部的門框與窗引用了西歐的建築樣式與江戶的天文圖，梅鉢的紋路與茶室的模擬也都被採納進來；同樣的，在屋外也有木曾川[2]的風景、名古屋城的石垣等，配置為了創造出故事性的符號。可以從地板、牆壁、天花，以及建物周邊讀取到這些各式各樣的裝置，讓人擁有『新發現』的這個體驗，也是美術館的特色之一」。

也就是說，這是測驗鑑賞者能夠解讀到什麼樣的程度、具有知性之遊戲的建築。因為若是對於日本建築未能具備某種程度以上的教養，便會難以理解一系列的造形究竟帶有什麼意味。實際上，在當時的建築界都認為這樣的知識是基本素養。反而是在現在，這樣的教養已經崩壞了，稍微有點困難的道理就被嫌惡，而變得重視感覺與空間的體驗。

一九八九年「黑川紀章與名古屋市美術館」企劃展的宣傳小海報中，黑川一篇名為〈邁向共生的建築〉作了這樣的記載：「後現代的思考，是批判西歐文化的二元論，在這個展覽會中，是以歷史與現代、自然與建築、異質的文化、部分與全體的共生為主題。」

然後提到，對於和過去訣別的現代建築而言，在攝取歷史與傳統養分的時候會產生兩條

2 譯註：木曾川，發源於長野縣的河流，有日本萊茵河之稱。
1985年（昭和60年）被日本環境廳選為「名水百選」之一。

名古屋市美術館〔設計：黑川紀章，1986 年〕

路。「一個是樣式與裝飾這個物質性的可見物之攝取，而另一個則是思想、宗教、美感意識這些眼睛所看不見的精神性之攝取」。

亦即是說，實踐出「不單單只是接續不同時代及地域的元素，而是分解這些共時性的象徵與符號的片段，然後賦予它們新的意義、作為記憶的碎片並間接使用之」，這便是名古屋市美術館的鳥居與茶室。而毫無疑問的，那是把日本建築賣至海外的戰略吧。

黑川紀章與共生的思想

黑川的著作《共生的思想》（德間書店，一九八七年）有這樣的陳述。「我正享受在自宅中先端技術與傳統共生的生活。在位於地上十一層的自宅裡，鄰接放置電腦的書房，亦即我設置的唯識庵茶室」。也就是「High-Tech與和」。

接著對於侘數寄，以新的字眼「花數寄」來提倡。從過去以來，「侘」是寡默而簡素的，被視為「無」的美學，表示「饒舌與寡默、明與暗、複雜與簡素、裝飾與非裝飾、彩色與無色彩、書院風與草庵風所共生的美感意識，不就是日本最原本的美感意識的傳統嗎？」也就是帶有雙重的符碼。「內藏著華麗與簡素感雙重意義共生的美感意識」。

因此，黑川對於布魯諾·陶德（Bruno Taut）評價桂離宮的現代主義看法，也作出其太過

於局限在片面的批判。黑川指出，仔細觀察桂離宮的細部，會發現它相當具有裝飾性，並且能看到可說是與桂離宮完全極端相反的東照宮，這兩宮在同一時期被建造出來，這件事反而是令人相當震撼的。此外，他也提到江戶是高度近代化的社會，「雜居性」、「微妙的感受性」、「對於細膩細部的講究」、「技術與人類的共生」、「建築中混合樣式的成立」是當時的重要特質。

擁抱對立的要素，這是後現代建築論的始祖羅伯特・范裘利很早就揭示的基調。但是黑川把這個論述和傳統論加以融合，並持續反覆做出變奏。他在《灰的文化──作為日本式空間的「緣」》（創世紀，一九七七年）中表示，「所謂的利休鼠 3 ，就是讓矛盾的幾個要素產生衝突，透過相殺的動作，得到共存的連續狀態，或者說是非感覺的狀態。而利休則透過利休鼠這個色彩感覺，試圖暫時凍結時空間，以創造出二次元的世界、平面的世界」，然後光影的對比很強烈。於是，得以做出不存在於西歐的立體空間、具有獨特性的定位。

相對於石井的後現代是關注在引用與複製之上，黑川則展開了抽象程度較高的日本空間論。實際上，一九七〇年代的黑川建築，很少直接模仿日本主題的東西，比起以符號操作的設計，空間上的操作還更為醒目。這或許如同前面所提到的那般，並非物質的攝取，而是精神性上的攝取吧。

3 譯註：利休鼠，灰色中帶有些為綠色的顏色，與千利休無關。

受佛教影響的空間論

根據黑川的說法，日本的繪畫、音樂、戲劇、建築、都市，都具有「二次元性」。後來村上隆提倡的超平面，也就是預見了所謂Super-Flat 4 的議論。在《灰的文化》中，便論及關於日本的都市空間「移動的視點將町屋的立面與街道的空間分解成如同畫在繪卷中那般的平面元素」。此外，書中也提到圍繞回遊式庭園桂離宮的構成，也同樣是處理成「從限定的一點開始，對於遠近感完全否絕」，表示它對應著移動的視點而分解成二次元的世界（平面的世界）。然後，其呈現的是在薄暮的灰階色彩中展開戲劇性效果。然而，把這個概念進一步與佛教連結，這是黑川的個性吧。根據他的說法，「若是拿掉佛教哲學就難以想像日本文化的特質」。然後「若說空是具有色彩的，那麼我想就會是利休鼠吧。」

黑川在他中學時代，於東海學園與佛教思想相遇。「共生」這個詞彙，也是在東海學園校長的教導下所形成。若思考在戰前是由岸田日出刀與陶德的主導下，將「神道的（東西）」與簡潔的現代主義設計做出關聯性的話，那麼戰後黑川受佛教思想影響而開拓出後現代，這件事事真的相當耐人尋味。

在他的著作《道的建築‧邁向中間領域》（丸善，一九八三年）提到「東洋的都市沒有廣場」，而「西歐的都市則沒有道路」。果然相對於西歐的二元論，他透過共存的哲學，以

4 譯註：日本藝術家村上隆（Takashi Murakami）所提出的超扁平（Super-Flat）概念，代表日本的生活環境處在卡通動畫、漫畫、電玩遊戲的流行下，所形成的扁平文化。此外，超扁平另一個意涵則是代表著村上隆的個人作品風格，受到日本傳統浮世繪、普普藝術、日本流行次文化以及卡通漫畫等影響下所產生的平面繪畫的藝術表現。然而超扁平概念除了表象的文化意義與形式意義之外，更涵蓋了村上隆進出世界藝術市場的奧義與策略。

琦玉縣立近代美術館（設計：黑川紀章，1982 年）

發展多元論為目標。東洋的都市中，擁有建築對道路打開的空間，生活滿溢在道路上，交通與生活共存、或者說建築與都市是溶解成一體。另一方面，歐洲的都市空間，建築對道路是閉鎖的。在這本書的後記中，作了以下敘述：「我喜歡在下町散步。……把道路這個本來是外部的空間處理成建築，也就是以內部空間來重新認識，讓道路（巷子）得以復活並取得其應有權利的這份情感，讓我做出了道路的建築」。黑川的處女作──西陣勞動中心（一九六二）就是組構了能夠穿越之道路的建築。

注目於這類中間領域的多義性，福岡銀行本店（一九七五）與埼玉縣立近代美術館的入口周邊等等，配合內部與外部的特性而創造出曖昧的中間領域。無論是道路的建築化也好，還是中間領域也罷，雖然也不是沒有按照字面意義稍微過度詮釋的一面，但是黑川將日本的東西與空間設計論加以連結，這件事的確是重要的吧。

複層的境界與奧的思想

相對於關注「中間領域」的黑川，也有論及「縫隙」以及「奧（空間的多重層次性）」的代謝主義成員。槙文彥在《若隱若現的都市》（鹿島出版會，一九八〇年）書中提出非常有意思的日本空間論。這是一本把東京從江戶時代開始到近代以降所存在的都市形態及景觀要

素的研究成果加以整理而成的著作。本書視線投注在延續符號論立場的同時，並朝向自然的微地形，或許中沢新一的《Earth Diver》與「スリバチ（Suribachi，意指凹凸起伏的地形）學會」所登場的Zero年代（二〇〇〇至二〇〇九）以降的都市論潮流中，也能夠重新再給予評價的吧。

根據槇的說法，賦予日本都市空間形態及領域特徵的是「縫隙」。雖然並不具有西歐都市中「圖底（Figure Ground）」那般清晰的形態，「但不單單只是殘餘的空間，反而是能夠賦予都市空間獨特緊張感的某種媒介空間」。然後，他也提到可以類比為圍棋的布局中，黑子與白子之間帶有意義的縫隙。與西歐都市一元論且僵硬的境界相比之下，日本的境界是曖昧而柔軟的。

在同一時期裡，黑川有興趣的並非帶有明確形態的西歐廣場，而是對建築與都市、或說是更多關注在作為內部與外部之間的道路，但是槇則進一步分析了細微的空間體驗。設計擁有纖細細部的建築，很有他獨特風格的觀點，並且表示「日本的境界，是多層次且多元的」。

「可以想成為了將內外完全隔開而畫出粗線時，日本的境界通常是畫虛線或是畫了好幾條細線的集合。也就是說，並非是由明確的領域來區分內與外、左與右，不如說在應該區分左與右、內與外時，是混合且曖昧模糊的。本來日本家屋的隔間系統，就是透過緣側（迴廊）、庇（屋檐）、障子（紙門）等元素來共享內外環境的聚合性。這麼一來，在比較寬廣的都市環境

裡的境界，或者說對於邊緣性都會擁有同樣的感覺，就不會感到那麼不可思議了。」

根據槇所論述考察的「奧的思想」，空間的皺摺多重層次性，即使在世界上尋找，也是僅在日本才能發現的少數現象。然後「由於設置奧的這個概念，比較狹小的空間也變得能夠加以深化」。例如，書院造 5 的場合，「奧」並不是「裏」（背後之意），而是指一種獨特的方向性，亦即斜向的奧之軸仍會變得重要。西歐的歌德式等等，中心思想在於垂直性的延伸，但是「奧」的概念則強調水平性，「在看不到的深度來追求其象徵性」。雖然是這麼說，但也不一定就存在有所謂「最後到達高潮的頂點」。充其量不過是在追求一份要「抵達那裡」之過程的戲劇化與儀式性的想像。

槇的代表作代官山Hillside Terrace大概便是這個空間論的實踐。從一九六九年歷經四十年以上，共分成七期，沿著街道，由同一位設計者一點一點加上建築物的做法，正如同一顆一顆擺上圍棋的子那般所創造出來的城市街道風景，是個宛如奇蹟的城市設計案。

以設計洗練的現代主義為基底，並非所謂的和風，也沒有傾斜的屋頂。然而，帶有訴諸身體性的奧之感覺與巷弄般的空間性，以前我安排讓海外的客人參觀現場時，他們告訴我強烈感受到日本的風格。此外，若考慮到槇也曾經提倡變化之建築、參與代謝主義運動這段經歷的話，那麼Hillside Terrace的確是沒有一口氣完成，是在時間的流動中持續長成的建築，或許可以說是最為優質的代謝主義建築之成果。

5 譯註：書院造，日本室町時代至近世初期成立的住宅樣式。相對於以寢殿為中心的寢殿造，是以書院為建物中心的武家住宅形式。書院是書齋兼起居室的空間。之後的和風住宅受書院造強烈影響。中世以降，作為武士的住居發展而成，所以，以前也稱作「武家造」。

代官山 Hillside Terrace〔設計：槇文彦〕

2 「出雲大社・伊勢神宮」論——日本初次與世界並列的瞬間

根據二元論的日本回歸

近代以降，日本的都市論也輸入了國外的理論。然而，一九六〇年代之後，隨著近代批判的動向從單純追從西洋的模式，發生了重新審視的轉變，認為應該以早就存在於日本的都市才是追求的對象。

當時成為話題的《建築文化》一九六三年十二月號特集「日本的都市空間」，以及實際測量各地聚落的設計調查（Design Survey），也都在這當中擔任重要角色。

代謝主義的建築論也可視為屬於這個潮流的其中一環。例如，在他的《都市設計》（紀伊國屋書店，一九六五年）與《行動建築論》（彰國社，一九六七年）著作中，一邊提出具有新陳代謝變化的都市論，導向各種元素共存的都市、這個後現代式的總結，一邊巧妙整理了當時的都市論述。然後揭示在與西洋二元論所導出的廣場對抗之下，獲得了多元的東洋道路之概念，還進一步否定都市與農村的對立，表示農村將成為都市的說法。

此外，《Homo Movens》（中央公論新社，一九六九年）將現代都市的特質定位成移動

（Mobility），指出日本人原本帶有的騎馬民族之性格；《灰的文化》則將不訂出黑白的這件事，視為是很日本的風格；《Nomad（流浪者）的時代》（德間書店，一九八九年）則以江戶熱潮為背景，表示資訊化時代早就存在於江戶時期，一邊踏在時代的浪頭上，一邊做出這樣的註記。

《共生的思想》雖然是透過批判二元論來建構回歸日本的邏輯，但其實這個西洋／日本的設定，本身就帶有二元論結構的矛盾。這個看似是批判兩項對立的日本回歸之邏輯，除了黑川以外，在其他的日本都市論當中，也都是共通而普遍被認同的說法。

與出雲大社邂逅的新形態

然而，同樣是代謝主義主要成員的菊竹清訓，採取的並不是與西洋比較下的相對立場，而是內發地自主朝向傳統的建築。他的主要著作《代謝建築論》（彰國社，一九六九年／復刻版，二○○八年），作了以下的陳述：「之所以做出新形態，是因為總是位於傳統上的、對於傳統的否定。……我認為不是從傳統的形態來長出新的形態，而是藉由傳統的精神來支持新形態。」

一九五八年，菊竹初次造訪出雲大社。那個時候，據說有著與神殿相遇的感動。他為了重

建因祝融而燒毀喪失的設施，設計了位於境內的出雲大社廳舍（一九六三）。這個設計案讓

當時僅有三十多歲的年輕好手，以黑馬之姿打破慣例，獲得了日本建築學會獎（作品類）。

當時刊登在《建築雜誌》的講評中，給予他「作者以優秀的手腕呈現出巧妙融合傳統的神

社與混凝土造的新造形建物」這般高度評價。原來如此，在佛教建築領域早就基於不易燃的

理由而導入了混凝土的設施，但是神社的場合，執著於木造仍然相當強烈。再加上出雲大社

是具有悠遠歷史與傳統的建築，想必其背負了更重大的壓力吧。

然而，菊竹認為，若是在靠近神殿的地方建造新建物，「這個建築，就不能受到古代的綑

綁，得正確使用現代技術來大膽表現出充滿現代希望的成果才行」。於是第一步便是先將出

雲大社視為米倉的象徵，以塑造出地域獨特風景的、利用曬乾稻子所做的稻掛裝置作為主

題，創造出將斜向的建築物材給掛立起來的造形。

關於出雲大社廳舍，知名編輯磯達雄指出，將飛出外側的柱子支持著長梁兩端的這個形

式，認為是與神社的棟持柱（中心支柱）相通的作法。（《菊竹清訓巡禮》，日經ＢＰ社，

二〇一二年）。也就是說，菊竹並不是對屋頂直接模仿，而是從古代神社的構造與周邊田園

的構造物中得到想法，是抽取了建築的形式性的結果。

根據《代謝建築論》內容指出，神道的建築帶有「將素材就那樣直接使用，結果變成單純

而簡素的表現與形態」的特性，是「徹底單一素材主義的建築」。沒有結構與裝修、裝飾的

上：出雲大社／下：出雲大社廳舍〔設計：菊竹清訓，1963 年〕

區分，全部都是架構、是裝修，因此得以同時滿足美的感覺。

這樣的解釋和現代主義的看法雖然是相同，但是關於神道，則又認為與農業帶有年復一年的反覆韻律程序一致，因而還具有再生的思想，於是拉出一條補助線連接到代謝主義。只是，《代謝建築論》除了提到相對於代表傳統建築的伊勢神宮與桂離宮的纖細、優美、清晰之外，也論及到豪邁、樸素、壯大的出雲大社、嚴島神社、清水寺等的另一個系譜的存在，並注視這兩者之間的差異。伊勢與桂，建造於時代的極盛時期，因此是前者。菊竹雖然表達了現在技術已成為生活之用的手段，不過對於出雲的這棟巨大建築，仍然作出「出雲是樸素與技術時代之表象」的定位。

代謝主義與日本型住宅

之後菊竹雖然提倡了「日本型住宅」，而以「既非作為傳統木造建築與和風的禮讚、亦非形式的傳承，而是全新創造的、邁向未來的住宅」為目標（《日本型建築的歷史與未來像》，學生社，一九九二年）。他經常都是昂首向前的，實在是非常前衛。他的歷史觀也相當耐人尋味。四世紀是高床造、八世紀是寢殿造、十二世紀是書院造、十六世紀是數寄屋造，由於約莫每四百年就會有變得更包容且更為開放的形式登場的緣故，因此二十世紀應該

產生「自在造」這個形式。然後作為日本型住宅的特徵，提出了開放的、模矩的基準尺度、可拉式的開閉門窗系統、斜屋頂、土牆、改建系統等等，揭示出能夠自由增改構築的命題。

根據他的說法，其代表作Sky House、樹狀住居、海上都市，正是這樣的嘗試。

這與前述的二元論似乎很接近，相較於在人類之外存有理想的神、以絕對的建築與空間為目標的西歐，日本的建築則是可以增改、帶有可移築的系統，一直以來都思考著該如何讓空間理想地回應人類的生活。然後，他也表示，可以自由變化的日本系統，與透過形態交替的歐洲是不一樣的。也就是說，新陳代謝的代謝主義建築運動，是與傳統接續在一起的。

Sky House 模型〔設計：菊竹清訓〕

菊竹在他二十歲代後半參與這個活動，在最初期，約一九五三年左右於故鄉福岡縣久留米市，接下了Bridgestone這家公司的工作，經手石橋文化會館（一九五六）與永福寺幼稚園（一九五六）等，幾乎都是木造的增改建案。對於當時的經驗他這麼說：「雖然還不到『代謝』的地步，不過總之所謂『該如何利用原本既有的東西』這個再利用的方法，其實是需要相當多點子的喔。」（內藤廣，《著書解題》，INAX出版，二〇一〇年）

143

菊竹接著對於每二十年就反覆執行的式年遷宮 6 ，亦即將伊勢神宮的改建系統作為重要的建築理念，給予高度評價。附帶一提，在「建築之心・從檔案中所看見的菊竹清訓」展覽（國立現代建築資料館，二○一四年至二○一五年），展示出他在學生時代的製圖課中所繪製的非常有意思的圖。那是廣島平和紀念天主教堂競圖的透視草圖背面，竟然有著能夠被想成是伊勢神宮的圖面。

菊竹在海外的演講中，由於並不熟悉西洋建築的歷史與現代建築的理論，因此會刻意論及從日本傳統建築所組構出來的設計課題來進行討論（《代謝建築論》）。黑川紀章、槇文彥及磯崎新等人都是在知曉海外動向而展開相對的建築論，菊竹可以說是極具對照性的存在。

川添登這位主使者

在代謝主義者們發現日本傳統空間的背後，有位策動這一切的主使者般的人物，那是作為建築雜誌總編輯而活躍、在一九五○年代策動了傳統論爭、一九六○年代主導代謝主義建築運動的川添登。他在活化了現代建築場景（Scene）的另一方面，則是他投入橫跨半世紀之畢生使命（Life-work）——關於伊勢神宮的研究。

來看看由川添擔任編輯的《新建築》一九五五年一月號吧。除了介紹讓人想起桂離宮的丹

6 譯註：式年遷宮，日本三重縣的伊勢神宮每20年會舉行一次遷宮儀式。原則上伊勢神宮每20年會重建一次內宮（皇大神宮）、外宮（豐受大神宮）兩座正宮的正殿和14座別宮的全部社殿。最近的一次神宮式年遷宮（第62回）是在2013年10月。遷宮時會舉辦眾多儀式。

下健三自宅（一九五三），該期的整體內容架構上非常有意思。雜誌開頭是「伊勢神宮的內宮、正殿以及寶殿」，接著是丹下的論述〈現代日本是如何理解現代主義建築——爲了傳統的創造〉，隨後是介紹其自宅與清水市廳舍。丹下原先似乎沒有打算刊登自宅，很可能是被川添說服，才得以讓傳統建築、住宅與公共設施這些不同的建築類型，可以不至於被認爲是毫不相關的他者與別物來構成這一期吧。實際上，丹下的文章裡，將巴特農神廟、伊勢神宮、法隆寺視爲「由於『美』，而成爲全人類的所有物」，並談到住居也該同樣具備應該前往伊勢。川添雖然在戰前的休學旅行曾經造訪過，但這個時候才初次對伊勢神宮產生極大的感動，之後寫書編輯成最初的伊勢神宮論著作《民與神的居所》（光文社，一九六○年）並出版發行（內藤廣，《著書解題》）。

川添的著作《建築與傳統》（彰國社，一九七一年）封面便是伊勢神宮。在該書當中，形容伊勢的社殿就如同「日本的不死鳥」般持續地活著，或許是將從戰後被燒毀的遺跡與復興重生的日本這兩者的姿態重疊在一起吧。他造訪了伊勢，對於外宮相較於過去一直被形容是「清楚、端麗、明瞭」的這個說法，他感覺接受到了不一樣的印象。亦即「在於原始的、野性的（東西）意象。……那是以遠遠超出我原本想像的蠻荒狂暴迫力所做的訴求與主張。……諸殿各棟創造出的異樣空間，甚至給予我宛如土著之大酋長的建物般的錯覺。」相

145

較於對伊勢神宮做出現代主義的評價，川添接收到的則是反應出強悍的生命力。

連結傳統與前衛

川添談到伊勢神宮的式年遷宮，由代謝主義的主張所繼承（《木與水的建築．伊勢神宮》，筑摩書房，二〇一〇年）。甚至還仿效建築家路康（Louis Kahn）使用的詞彙，認為藉由改建，伊勢神宮在「Form（形式）」上沒有改變，而是變得更為洗練，因此變成了現在的「Shape（形狀）」（個別的「形」）。

川添不只是望向過去的歷史學家，同時也是將傳統建築與現代建築的前衛作出巧妙連結的評論家。

在一九六〇年代的世界設計會議登場的代謝主義，直到現在還是以源自日本的現代建築理論而最為知名。這也是從明治以降，一直追逐海外動向、向來都採取模仿作法的日本建築，首次能夠與世界的建築站在同一個水平、開始共振的歷史性瞬間。就歷史評論家與建築家站在共同戰線的這個意義上，雖然與基提恩（Siegfried Giedion）的立場相近，但是相對於他採用辯證法來超越過去、進而讓現代主義得以立足的這個定位與立場，川添登則透過與過去傳統精神上的連續，為代謝主義做了掩護性的射擊。

第五章　民眾

江川邸（《新建築》1956 年 8 月號封面）

1 傳統論爭

新建築與古建築

在川添登活躍的那時期的《新建築》，有著現在難以想像的大膽內容及構成。

首先它是能活潑議論建築的場域，包含辛辣的批判與謾罵，是介紹新的建築的媒體，但是「傳統」或是「古典」這類的題目，都在雜誌的卷頭以持續刊載日本的古建築來呈現。

另一個是即便雜誌的標題就如其字面所示的那樣，所有想法都一一刊登在上頭。

這個時期，丹下健三的廣島平和紀念資料館（一九五五）、舊東京都廳舍（一九五七）、香川縣廳舍（一九五八）等陸續登場，戰後的現代主義正式開花結果，但是《新建築》雜誌頁面上，將新舊建築放在同一個平面呈現，巧妙聯繫它們之間的關係。在談論現代建築的基礎上，也能夠很強烈地意識到「『日本的』究竟是什麼」這個問題。以下，從《新建築》的內容當中，列舉幾個具體事例。

《新建築》一九五四年三月號，藉由渡邊義雄的寫真，在雜誌頁首介紹了正倉院 1。

一九五五年七月號的頁首則是室生寺的五重塔 2，一九五六年一月號的封面與頁首則是建家岸田日出刀所拍攝的京都御所，一九五七年四月號的封面是江戶城的石垣、「古典」是石

1 譯註：正倉院，位於日本奈良市東大寺內。建於八世紀中期的奈良時代，用以保管寺院和政府財產的倉庫。雖然全爲木質建築，由於獨特的校倉建築，完好保存了一千多年。現在由內閣府宮內廳管理。正倉院收藏有建立東大寺的聖武天皇和光明皇后使用過的服飾、家具、樂器、玩具、兵器等各式各樣的寶物，總數約達9,000件之多。

元泰博所拍攝的修學院離宮 3 的庭園。攝影者也相當出色，顯露出無比專注而認真的容顏。

就卷頭頁首而言，一九五六年三月號是如庵與孤篷庵、五月號是金閣、十月號是三十三間堂、十一月號是清水寺（封面是銅鐸）；一九五七年一月號是法隆寺（封面也是）、二月號則刊登了西芳寺湘南亭。不僅是用寫真來介紹而已，一九五六年二月號的卷頭頁首則刊載了飛雲閣、並由堀口捨己執筆撰寫解說文。一九五六年六月號的「古典」是日本的庭園，岡本太郎則對此主題投稿刊登。然後，雖然不是頁首，但一九五七年五月號東大寺南大門、六月號為東大寺三月堂；一九五六年四月號在目錄頁上則出現了五箇山的民居寫真。在川添辭去總編輯之後，《新建築》在一九五八年一月號接著刊登了春日大社、四月號的合掌造，以及五月號的東京・武藏野中部的古老民居。也就是說，在《新建築》中，從日本建築史的全明星陣容到民居為止，都廣泛地做了介紹。

現代主義的登場，一般都是切斷與過去的歷史，使用全新的構造與素材，對應現代化的社會，說明嶄新建築之誕生。至少在西洋的現代主義，意味的是脫離流行樣式復興的十九世紀。然而，川添登的意圖是拋出在日本建築當中，早已存在著現代主義的這個問題。

2 譯註：室生寺，座落在奈良縣東北部的室生村。據傳西元8世紀末，僧人賢憬祈求當時的皇太子疾病早日治癒的場所，賢憬的徒弟修圓完成了現在的寺院結構。對照女人禁制的高野山，室生寺允許女性參拜，所以有「女人高野」的別名。同樣為國寶的高16公尺的五重塔，是日本最小的室外佛塔。1998年因颱風而損壞，現已被修復為原有的面貌。

3 譯註：修學院離宮，位在京都市左京區比叡山麓的宮內廳所管的離宮。1653年（承應2年）至1655年（承應4年）依後水尾上皇的指示造營。和桂離宮、仙洞御所共同展現王朝文化的美學。

《新建築》右上：1954 年 3 月號／左上：1956 年 1 月號／左下：1957 年 4 月號

在海外的日本風熱潮（Japonica Boom 4）

與這個並行的，也可以從來自海外熱烈關注日本的視線當中窺其一二。例如，安東尼・雷蒙（Antonin Raymond）在一九五三年於美國的建築雜誌投稿了〈日本建築的精神〉這篇文章，他提到，日本受到西洋文明的影響是很明白而清楚的，但是相反的，西洋受日本文化影響的部分卻是完全混沌未明的。（〈我與日本建築〉，鹿島出版會，一九六七年）。此外，根據蘆原義信爲了準備於一九五四年九月在羅馬演講所寫的講稿〈影響美國的日本建築〉（《新建築》一九五四年十一月號），西洋對於日本傳統建築的關心高漲，尤其是在美國，橫向拉門、模矩（空間尺度）與簡單素樸的表現、與自然的連結、隔間的融通性等都受到極高的評價。

在這個論述裡，穿插了伊姆斯夫妻（Charles & Ray Eames）的自宅寫眞，並將密斯（Mies van der Rohe）稱之爲日本派。原來如此，密斯的作品若將鋼骨置換爲木構的話，由樑柱軸組所構築的開放性空間，的確是可以舉證出當中的相似性吧。

理查・赫格（Richard Haag）的論述〈眞理就在眼前〉（《新建築》一九五五年二月號）也觀注在疊（榻榻米）與通用空間（Universal Space）之上，作出以下評述。「日本擁有且傳承了這些過去偉業下的豐厚傳統。如果設計家們加以理解這些偉業、也就是成爲他們背後刺激

4 譯註：ジャポニカ・ブーム（Japonica Boom），歐美人愛好日本畫與浮世繪等藝術的一股熱潮。

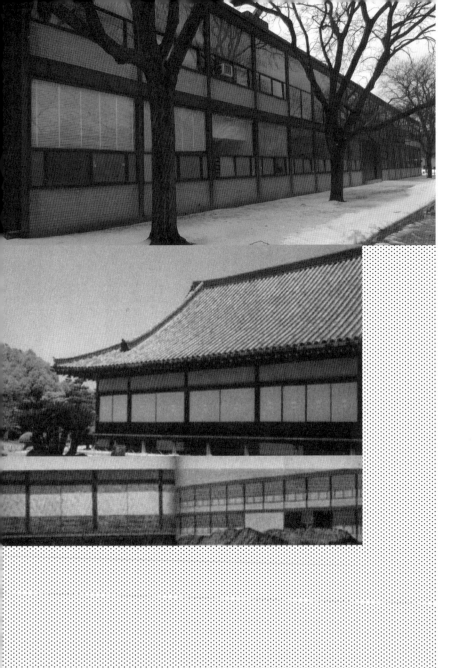

上：伊利諾理工大學紀念廳〔設計：Mies van der Rohe〕 中：一条院黑書院 下：摘自西川驍《現代建築的日本式表現》（1957）。將一条院黑書院的屋頂拿掉後放在左頁，而將密斯的作品放在右頁，這個版面配置指出了現代建築與日本傳統建築的相似性。

的事物，並將這些應用在今日大眾的能力與願望之上的話，日本肯定會在現代建築與鄰地計畫的領域中，佔有無比優秀的一席之地吧。」

這樣的說法與觀點，和同時期出版發行的西川驍[5]的著作《現代建築的日本式表現》（彰國社，一九五七年）在內容上是共通的。西川表示「說到作為日本美之特徵，是以單一直線構成，與來自於蒙德里安從平面構成到立體的面之組立（茶室）具有同樣的表現性，將這個部分與現代建築框架構造的偶然相似以及產生的影響作出聯繫，而有了日本古典建築與現代建築接觸的開始」。然後將一條本院黑書書院與密斯設計的伊利諾理工學院之建築寫真並排在一起。柯比意在其著作《邁向建築》中，將希臘的巴特農神廟與最新的汽車寫真並置，這個動作銜接了兩者意象，而密斯與日本、或者《新建築》的編輯，也都使用了同樣的手法。

第二次世界大戰結束後，日美急速強化雙方連結，在資訊相互提供與共享之後的一九五四年，紐約現代美術館（MoMA）展出實物大的書院造建築是一個重大事件。建築評論家路易斯・曼福德（Lewis Mumford）將受到日本影響的法蘭克・洛伊・萊特（Frank Lloyd Wright）也一起討論，對這個書院造讚不絕口，作出「日本人已證明了『何以為美』是存在於已完成的建物上，而非後來才附加上去」的陳述（〈從日本的建築學習〉，《新建築》一九五四年十二月號）。展出的書院造設計者是日本建築家吉村順三。

根據蘆原義信《在大樓山谷間綻放的花朵》（前述雜誌）這篇文章，據說紐約的書院造在

5 譯註：西川驍，日本建築師，1931年進入日本大學藝術學科後，開始採集奈良周邊民居的資料。因調查研究傳統民居而知名。

松風莊，1954 年在 MoMA 展示兩年後，移築到費城的 Fairmount Park，照片為移築後的景象〔設計：吉村順三〕

當時也成為一般人的話題。蘆原指出「這個名譽與其說是吉村氏個人的，還不如更應該頒發給長年保持木造建築傳統的全體日本人」。只是，蘆原認為它之所以擁有人氣，是在於空間氣氛上的創造，「只要感受過一次，某種意義來說算是能從日本建築中畢業了」。然後接著提到「技術面上能夠適用於全世界的現代住宅，並沒有必要非得執著於所謂的日本格調」。或許他是對於若只是被當作異國風味來消費，以及輕率且廉價地複製日本風的跋扈作法感到無比憂慮吧。一九五〇年代裡，現代主義者的建築家，吉田鐵郎一口氣撰寫了三部德語著作，《日本的建築》（一九五二）、《日本的庭園》（一九五七）、以及一九三五年推出的初版《日本的住宅》（第二版在一九五四年出版發行）。他的這本書著重於論說建築與自然之間的關係，後來也翻譯成英語發行。或許是海外也曾有介紹日本建築之書籍的需求吧。

這個時期與海外的關係，除了MoMA的書院造之外，由堀口捨己設計、大江宏現場監造的巴西聖保羅的日本館，吉田五十八設計位在羅馬的日本文化會館（一九六〇）、一九五四年葛羅培斯（Walter Gropius）在「傳統與現代建築」這場研討會舉辦的時候來到日本等等，這些都成為話題。此外《新建築》一九五六年五月號刊載威尼斯雙年展日本館的計畫案，在歐美對於日本的注目當中，編輯部做出了日本館計畫案的評論報導，是非常合乎時宜的內容。

只是，吉阪隆正設計的威尼斯日本館，卻被視為是「完全排除了日本的成分」的產物。

無論如何，日本的建築界，在擁有參與國際社會之真實感的同時，也獲得了受到注目的這

個確實感觸。

《新建築》一九五六年一月號在川添的編輯後記中，這麼寫著：踏足於「西洋建築家的眼睛受到日本撩撥」的這個基礎上，「今年對於日本建築的評價據說來到頂點」。然後川添繼續談到「在所謂的Japonica Boom這個國際動向裡，日本建築家的評價據說來到頂點」。然後川添繼歷史給予我們的課題。日本建築家若是朝著歷史應該前進的道路，持續構築出屬於日本的建築的話，或許日本在未來將成為世界建築界的中心也不一定。不過這份若干浮誇而狂妄的感想，充其量只是我在這個正月裡的夢想」。

也就是說，傳統論並不只是日本國內的問題，雖然多少帶有一些野心，卻是將世界的動向放進視野中的。實際上，當時的《新建築》每一期都刊登古建築的寫真，不也是意識到這份雜誌在海外可能得到的反響與販售的機會嗎？

對於日本的（東西）的疑義

只是，環繞在日本的（東西）這件事上，從當時開始就有建築家與評論家表明這當中的違和感。例如，濱口隆一的《數寄屋建築——某建築評論家的告白》（《新建築》一九五五年六月號），提及了以下的插曲，對於和風吐露了複雜的感情。

157

海外的雜誌編輯會議中，他（濱口）基於對現代化之反動的這個理由，反對刊登堀口捨己設計的八勝館，但海外編輯彼得‧布雷克（Peter Blake）等人則認為這是充滿魅力的案例而堅持刊登。此外，一九五〇年代清家清的森博士之家與齊藤副教授之家等，在具有可變動性的單一空間中帶有紙門與可移動的鋪了榻榻米的緣台的狀況下，以具有「新日本調」的現代住宅瀟灑登場，濱口則又再次做出受到驚嚇的告白。

池邊陽也對於日本的（東）作出批判性論述。在《新建築》（一九五五年六月號）裡提到，在那個時代中做出最棒作品的古建築雖然是好的，但是現代的和風建築卻無法感受到魅力。接著也談到聖保羅的日本館，是日本社會所帶有的「完全沒有反映出現代這個時代的痛苦，只接收到其宛如美麗亡靈般的感受」。根據池邊的說法，那種「只要對外國好好介紹日本不就得了嗎」的想法，只不過是殖民地的劣根性。

另一方面，篠原一男從一九五〇年代起就發表了思辯性的日本建築論，整理在之後的《住宅論》（鹿島出版會，一九七〇年）等著作中。他對於住宅的產業化與都市設計等流行的主題都採取了孤傲的態度，指出「民居是香菇」的奇特比喻。然後一味地繼續反芻自己語言的思考運動，對日本建築做出再解釋，將其昇華為白之家（一九六六）與傘之家（一九六一）等，透過幾何學且帶有極簡造形來追求象徵性空間的住宅設計。

接地氣的國民設計

雖然池邊也承認似乎有一種「日本的設計」已達到頂點的感覺，但也指出來自世界的支持的這種安心感，造成建築家停止思考，這件事會是自殺行為（《新建築》一九五五年·一月號）。於是，「我們現在非得把握不可的是，與民眾一起生活並一同緊緊抓住日本傳統。除此以外那種只是在尋找模仿題材的把握傳統方式，是該結束了吧」。只是，根據他的說法，書院造這種上流社會的生活樣式，由於是風土特殊性與民眾傳統所巧妙構成的，因此桂離宮是應該注目的。

此外，池邊也說到與生產連結的動能，民眾也感受得到。有意思的是，「民眾」這個關鍵字的登場。考現學（研究現代社會現象的學科）的今和次郎在〈民眾與建築〉一文（《新建築》一九五五年二月號）雖然也對日本的東西表明了疑義，但是在雜誌裡經常被拿來參照的是平安貴族的世界，與今日的民眾其實並不一樣。根據他的說法，民眾愛好的是現代的東西。而揭載了這個論點的當期雜誌封面則是奈良的民居。

策動這一系列議論流向的，果然還是身為總編輯的川添。那是《新建築》一九五五年六月號的「和風建築」特集。那麼就來介紹一下當時極具挑撥性的企劃。所謂的「和風建築」，也就是像料亭（高級日式餐廳）的屋子，既非知名建築家的設計，亦非傳統與現代的融合。

《新建築》上：1955 年 6 月號「和風建築」
特集／下：1955 年 2 月號

在編輯後記中，川添作了以下敘述。「在本月號中，改變了旨趣而製作了『和風建築』特集。若是有來自進步的取向、尤其是年輕一輩的「反動」，那麼遭受一番訓斥也是可預見的吧」。那是蓄意犯案般所做的企劃。據說他在認為有很多東西都該加以否定的同時，也認為這是日本建築家們必須跨越的一座山頭。

在川添的想法裡，日本的國民設計為了能夠接得地氣，首先應該吸收和風建築的養分。正因為沒有那麼徹底的研究與思考，所以才使得今日有許多輕率、淺薄而廉價的日本摩登氾濫。他為了能夠作為議論的對象，刻意企劃了和風建築特集，而在超越它的前方、意識著傳

統的同時，也思考著建立能獲得世界評價之日本現代主義。

2 繩文的（東西）──「民眾」的發現

為何是日本的熱潮

池邊陽在〈該怎麼構築日本的設計呢？〉一文中，將招致這種情況的背景，整理成六個重點來說明（《新建築》一九五五年二月號）。他雖然在戰前也有過傾倒迷戀於日本的紀念碑主義的時期，但也是在戰後受馬克思主義的影響，基於合理的思考而於一九五〇年代設計了立體最小限度住宅（指能夠符合生活需求之最低限度的住宅）的建築家。

池邊指出的六個重點中，第一點是現代建築產生瓶頸，追求把握人類空間的全新發展正在摸索中。第二點，在這樣的傾向之下，對世界的建築家大量披露日本的古建築。第三點是伴隨著落後國家的發展，而有民族主義的抬頭。例如，墨西哥就受到壁畫主義運動的影響，在胡安・歐格曼（Juan O'Gorman）所設計的大學圖書館（Library of the National Autonomous University of Mexico），便有基於民族主義的題材所設計的巨型壁畫。

161

第四，在蘇聯的社會主義立場之民族建築樣式，以及在對於社會組織共感的原因下，而傾向把確立日本的設計作為目標。當時蘇聯否定了從其國內登場的俄羅斯結構主義，而獎勵以古典主義為基調的樣式，作為民眾的建築。第五，戰後一時的潛在反動傾向之復活。因日本敗戰，國家主義共振下的帝冠樣式與國家政策下所促成之和風飯店都遭到否定，反而打開了以無國籍為意象的現代主義之路。然而，對這條路線也產生了動搖。第六點則是由於戰後興盛的那股邁向社會、政治解決的設計遭遇瓶頸，使日本的設計又再次得到注目。

對於以上的論點，筆者覺得是縱觀整個世界的動向所做的精彩整理，但是對那些內容，前川國男、丹下健三、清家清則提出了反論（一九五五年二月號）。這顯示了當時的建築界是多麼活潑且熱絡地在進行議論。接著一九五五年十二月，在國際文化會館召開了「該如何克服傳統？」的座談會，囊括了丹下健三、池邊陽、大高正人、吉村順三、以及康拉德・沃克斯曼（Konrad Wachsmann）等評論者同台登場。

於戰後「民眾」的登場

當時社會上的關鍵字，或許可以說就是「民眾」了。例如，國鐵在有關戰後的復興，就導入了能夠引進外部資金來建設駅（車站）的「民眾駅」這個制度。在戰爭時被強迫成為「國

民」的人們，迎接了新的時代，而成為歌頌自由的「民眾」。

這個詞彙是由建築家們所談出來的。例如，在國會圖書館競圖中獲得佳作的丹下，就針對自己的方案作了「傳統的現代化與服事民眾的計畫」的說明（《新建築》一九五四年九月號）。恐怕現代的社會中，就會以「消費者」這個字眼加以取代吧，但是當時公共設施的主角則被認知為是「民眾」。

丹下作了以下陳述。「作為建築家並不只是單向地緊密接觸民眾就足夠，而是必須回應民眾的潛力、民眾的希望，帶著身為建築家的專門知識與技術及創造力，開創出新的意象」。（初次刊登於《建築家論》，一九五六年／《人類與建築》，彰國社，於一九七〇年收錄）。然後，「建築家藉由把解決現實的矛盾——民眾與建築之間的矛盾——的具體意象拋出給民眾，得以具體化與現實民眾潛在的能量」。

這樣的傾向，為桂離宮的評價帶來了變化。戰前，布魯諾·陶德來到日本，對日本建築中的現代主義性格讚不絕口之際，將簡潔的伊勢神宮與桂離宮視為天皇的系譜，相反地則將有著過多裝飾的日光東照宮系統分類成將軍的系譜。也就是說，與政治的意識形態是重疊在一起的。或者也能用神道／佛教宗教的框架來理解。對於這些部分，在接受傳統論爭的影響後，桂離宮變得不單單只是屬於天皇的，還包括了民眾的感受，作為這樣的空間而獲得了高度評價。民眾的登場，也與社會階層緊密相連。

163

丹下的論文〈現代建築創造與日本建築的傳統〉（《新建築》一九五六年三月號）指出，住宅的系譜帶有兩個源流，一個是豎穴式、另一個則是高床（地板）的切妻型（斜屋頂）所構成的民居。他的歷史觀是這樣的，前者是由社會階層下層的農民所發展出來的，後者則是由上層的貴族發展而來。伊勢的正殿，是高床式的神格化，質樸而力道強大，雖然簡潔但格式崇高。另一方面，來自伊勢的寢殿造─書院造中，則發揮了日本建築的開放性。另一方面，發源自豎穴式住居的農家─町屋，則是相對封閉的。然後再將數寄屋造放進這兩者之間，把桂離宮聚焦於整個歷史性系譜上。

「在這裡，伴隨著Animism（靈普遍存在的信仰）的神性、物的哀愁的主情性 6、數寄、寂中所顯現的象徵性全包含在內，也帶有生活的能量與從智慧而生的健康素樸性格，但是在那當中也圍繞著『侘』的性格」。

然後，在同一期也投稿文章的建築史學家太田博太郎，在他的考察論述〈作為古典的建築遺產與歷史家的立場・桂熱潮的思考〉中，就證實了上述的見解。根據他的觀點，桂離宮的歷史意義，在於庶民的建築表現受到純粹化、且被納入貴族住宅之中。丹下的論旨也與這點相似。或許是曾經為東京大學同事的太田帶給丹下這樣的影響吧。然後，太田對於這種古建築做出禮讚的行為提出忠告，表示若手腕不夠細膩的話，只會成為像是在尋找某種設計「虎之卷（祕笈）」而已。因為在昭和初期，茶室掀起熱潮而盛極一時的時候，最後只以表

6 譯註：主情性，指的是相較於理性與意志，偏向以感情及情緒為中心的性質。

層的模仿做結，沒有深入探究歷史性意義。因此，有思考各個建築之時代背景的必要。於是乎被發現的便是「民眾」。

白井晟一與繩文的〈東西〉

集中火力策動傳統論、煽動各種言談的《新建築》，迎來其最高峰的，就是一九五六年的八月號吧。封面與卷頭首頁，是中世的民居江川邸的寫真。將這些素材拿來投稿進行論證的，就是白井晟一那篇相當有名的文章〈繩文的東西・關於江川氏舊韮山館〉。他和經常拿桂離宮與東照宮兩相參照的傳統論，有完全不同的見解，將有關異形的建築作出以下描寫。

「就如同移動茅山般，芒漠的屋頂與大地長出了大樹的柱群，尤其形似被洪水衝擊崩塌般強烈架構的格鬥，以及被這些所淹沒的、類似大洞窟般的空間是無比狂放而豪邁。在那裡沒有凍結的薰香，而是逞勇好戰之野武士的體臭，取代優雅衣摺的是陣馬的鐵蹄聲響。完全沒有任何纖細、閑雅情緒的動靜在裡頭。……能夠獲得視覺共鳴的美學虛構成分在任何蔭下都找不著。」

這個論述是對雜誌版面上喧騰熱鬧一時的傳統論所做的棒喝一擊。白井敘述到「日本自身探求傳統的方向有著相當大的問題」，表示在不知不覺中把重點都偏向形象很強的彌生系譜

去了不是嗎。他在很長的一段時間裡，試圖釐清繩文與彌生的糾葛、把握日本文化的剖面，

而將其定位成類似希臘文化中戴奧尼索斯（酒神）與阿波羅（太陽神）之對峙般的圖式，作

出「繩文、彌生之宿命的辯證中，展開日本的民族文化」的論述。

在這裡，可以說是超越政治與宗教意識形態，提出最原始的繩文與彌生的概念。根據他的

說法，Japonica的源泉是「都會貴族的書院或農民商人的民居」。然而，江川氏舊韮山館卻完

全不屬於這兩者。

這個空間也不能算是生活的智慧。那是只有「與文化香氣有著遙遠距離的、生活的原始

性」所近逼而來的武士的居所。「我從很久以前就從這棟宛如武士魂所構成的建物，感受

到繩文的潛力，對於這片珍貴遺跡的荒廢感到無比惋惜」。然後白井陳述指出，「正因為這

樣的消長，在想到該如何繼承這份貫徹了民族文化精神的、無聲的繩文之潛力時，更覺得這

當中潛藏著有關今後日本之創造性的重要契機」。

白井在吸收西歐傳來的現代主義的同時，也意識著所謂「日本」這個場所，並採取了有別

於丹下接續傳統論的立場，而其設計也完全不同。這些都化約在「繩文」這個詞彙上。

不過，這並不是「繩文」這個概念在傳統論中最初的登場。早在岡本太郎受到繩文土器的

衝擊時，因民眾的能量，而翻轉了纖柔的傳統論。然而，白井並未言及繩文土器，而是以更

抽象概念的「繩文的（東西）」來敘述。關於岡本的部分，會於下一章詳細碰觸。

真正的業主是民眾

其實《新建築》在刊載「繩文的（東西）」的前一期、一九五六年七月號中，川添以筆名岩田知天，寫了一篇或可稱為預告白井論的文章〈邁向傳統與民眾的發現〉。文章裡他寫到松井田的役場（公所），並表示現代建築是服事民眾的所在。因為民眾才是真正的業主。

根據他的說法，在感受到傳統建築封建的意識形態與現代建築的民主彼此相剋的時候，丹下決定不把傳統視為精神，總算「領悟到不該單單從『型』來找出傳統，……而是得從『生活的智慧』中來尋找」。而白井卻是在更早階段就察覺到這點的人。他在傳統當中發現了禪的哲理，或者是在風呂敷（包巾）與筷子中發現機能的典型。不過白井對於一直以來被稱之為日本的事物是持反對態度的。例如，他就提倡有異於溶入自然的住宅，否定緣側（走廊），對於外部則是直接以牆壁對峙。

川添作出了以下結論。「白井晟一的鬥爭目標，是世界化的國際建築與布爾喬亞民族主義化的Japanese Modern建築。然後藉由現代史或世界史的立場來重新看待『傳統』，將傳統從民族的框架加以擴展，試圖處理現代的危機」。然後「他最終還是進一步地超越了傳統，將現代進化為更上一層樓的現代，為活著的民眾邁步向前的吧」。也就是說，川添為了作出相對於丹下的傳統論，而預備了另一位主角＝白井登場。當然，丹下的桂離宮論，成功連結了繩

167

文時代的豎穴式與彌生時代的高床式住居，但是白井所說的「繩文的（東西）」帶有強而有力的造形，其內部空間擁抱陰闇，不同於明亮透明的彌生式現代主義。這個概念，某種程度也影響了原本專注於彌生的丹下的設計。

那是《新建築》引領傳統論之言論的時代，是川添從一九五三開始的四年之間，剛好與他在《新建築》的工作期間重疊。然而，一九五七年村野藤吾的讀賣會館·SOGO百貨在雜誌版面上的報導方式引起爭議，雜誌創辦人認為所引發的問題情節重大，而將包含總編輯川添的編輯群全給解雇了。這就是帶給建築報導評論嚴重打擊的SOGO事件。由於這群懷抱野心的編輯們離去，造成一個時代的終結。

第六章　岡本太郎

1 對於近代的一擊——僵化的傳統論解體

繩文土器的發現

當傳統論正處於白熱化，有了白井晟一的「繩文的（東西）」登場。然而，繩文並不是建築界最初注目的概念。一九五二年岡本太郎發表了《繩文土器論——與四次元的對話》就已經引起回響。他在四十歲的一九五一年，偶然在上野的東京國立博物館「發現」了繩文土器，受到衝擊後執筆寫下文章。這篇論文是從以下的手記開始的。

「繩文土器的粗糙、不和諧形態、紋樣，在沒有心理準備的狀況下接觸的話，任誰都會不禁大吃一驚。尤其是純熟的中期土器，其氣勢更是言語所難以形容」（岡本太郎《與傳統的對決》，筑摩學藝文庫，二○一一年）。然後也說到「那與通常被想像的『和』這個優美的日本傳統是完全相反的存在」。根據他的說法，農耕生活的彌生式土器，其平面性很強、容易落入左右對稱的形式主義，相較之下，狩獵期的繩文式土器則帶有粗獷破格的活力（Dynamism）、內含有空間性。

岡本將這篇論文收錄到《日本的傳統》（光文社，一九五六年）的時候，使用了自己拍攝的土器寫真。可以說就是抱有這麼一份特別感情在「發現」。在此書中，也批判了偏重於觀

岡本太郎《日本的傳統》（1956）封面

念論式的評論家之傳統論，表示「我們發現繩文土器所擁有的原始強悍性格，充滿著純粹性，喚起了在今日瞬間中失去的那份屬於人類根源的情熱。如果能夠翻轉的話，新的日本傳統將會擁有更爲豪邁無懼的表情而被傳承下去」。「近世日本賣弄小聰明的、單調的情緒主義」是柔弱而令人沮喪的，但在接觸到繩文土器的時候，

「感覺到整個身體都被搔到癢處。終於有種難以言喻的快感流竄到血管當中，而覺知到力量源源不絕的洶湧與吹起的旋風」。

這是一本反對一般傳統論的書。根據岡本的說法，比起彌生的（東西），繩文的（東西）才擁有符合立體高層建築林立的現代都市的某種動態活力。至於「傳統」，作出「由於打破古老的形骸，反倒能夠針對其內容──強烈開拓人類的生命力與可能性，與其原動力一起思考。這個字彙要以極爲革命的意義來使用」的敘述。（《日本的傳統》，光文社，一九五六年）。這本書中有一席話相當有名，是會讓良識派（具有良好見識的知識分子之意）不自覺深皺眉頭的──「把法隆寺給燒了也無所謂」與「把自己變成法隆寺不就得了」，這是他才

有辦法提出的、無比刺激而絕無僅有的宣言（Propaganda）。

岡本於一九二九年前往法國，有十年時間停留居住在巴黎。在當地與前衛藝術家及知識分子交流，受畢卡索與超現實主義的影響之後，於一九三八年在馬塞爾‧莫斯（Marcel Mauss）底下學習民族學。就這樣，在異國環境中孕育出與正統美術史及歐洲中心主義完全不同的美學思維。然後一九四〇年，搭著遣返的船歸國。然而，據說在那裡等著他的日本，情況讓他無比絕望。不僅藝術水準跟不上時代潮流，只剩下外觀的京都與大陸文化的奈良的「傳統」也完全褪色。就在「滿懷期待與日本的過去及現實有了直接地碰撞。然而一切都是卑微的、昏暗的、單薄的、趣味卻令人沮喪」的時候，而有了與繩文式土器的遭遇（〈傳統是什麼〉／《與傳統的對決》）。

美術與建築的連結

若說建築界不知道岡本的這套說法，或許是不可能的吧。例如《新建築》也有岡本太郎的投稿，在一九五六年十一月號就刊登了關於他的著作《日本的傳統》書評。神代雄一郎指出，在這個階段裡，傳統論從歷史學家與評論家的身上完全落到作家的手中。

建築史學家伊藤延男的考察論述〈傳統論與傳統〉，談到「繩文與彌生其實並沒有那麼大

的差異，岡本與丹下的繩文評價未免過於誇大」（《新建築》一九五六年十二月號）。此外，若說是作為創作的靈感／啓示（Inspiration）倒也還好，但把江戶以降的民居從原始時代就開始作出連結則必須更爲愼重。然後，伊藤表示，傳統論之所以興隆的背景，是來自於對合理的現代主義的不安感、以及身爲人類的生命感之解放，而從歷史中追求帶有虛構性的、粗糙狂放的要素，是戰後民衆首次釋放出能量，產生了思考民衆之傳統的狀況使然。

與建築界的連結並不僅止於此。岡本在一九五〇年代到六〇年代之間，設計了幾個和建築家共同合作的項目。在丹下健三的舊東京都廳舍（一九五七）中，岡本就製作了陶版壁畫。

一九五三年，作爲國際Design Committee（現在的日本Design Committee）的創始成員之一，岡本的名字和丹下與清家清一同並列。他的自宅（一九五四）是由坂倉準三（專案負責人爲村田豐）所設計。他的母親Kanoko的文學碑則是由丹下設計基座，而一九六四年的岡本太郎展覽會場也是由丹下研究室負責擔綱設計。黑川紀章的寒河江市廳舍（一九六七）中，岡本的作品「發光的雕刻・誕生」也從建築的中央挑空垂吊下來。

然後，岡本自身也設計了怪獸般的建築Mami Flower會館（一九六八）。在這個案子裡，黑川等門衆也對構造與設計給予建議（江川拓未，〈在Mami Flower會館所見 岡本太郎在邁向建築的接近與實踐〉，二〇一二年度碩士論文）。

當時除了岡本以外，香川縣廳舍的豬熊弦一郎的壁畫、草月會館屋上的敕使河原蒼風的物

件、慶應大學萬來舍的谷口吉郎與野口勇等，有了許多藝術與建築的合作嘗試。對於這樣的工作，神代雄一郎作出「冰冷的機能主義建築爲了恢復人性，開始有了將藝術如首飾般置入的傾向，建築家與藝術家總算能在一個藝術作品（建築）中相互對決，而有了宛如創造出強大魄力與效果的成長」之評價（《現代建築與藝術》，彰國社，一九五八年）。這樣的神代雄一郎，自己也與雕刻家流政之共同於一九六三年設立了讚岐民具連１，從香川縣興起以產生全新氣息的工藝運動。

流政之自從設計了東京文化會館的內牆與紐約世界博覽會（一九六四至一九六五年）的日本館外牆以來，就與前川國男事務所保持良好關係。而蘆原義信設計的香川縣立圖書館的前庭石垣，也是由流政之指導職人／匠師的集團所施作。

岡本也談到了古建築。投稿到《建築文化》的文章〈傳統與現代造形〉（一九五七）就碰觸到這部分並作出批判，表示雖然桂離宮與伊勢神宮等是海外的眼光所發現的，但絕不能盲目地乘上這波日本主義熱潮（《與傳統的對決》）。接著說到，傳統終究並不是形式，而是民族生命力的發現。

他的建築觀，認爲伊勢神宮「雖然是過去『大日本帝國』的精神支柱」，但未必一定是神聖的（〈傳統是什麼〉，一九六三年／《與傳統的對決》）。就算前往造訪，也有重重圍籬而難以看見建築，以這種不讓人接觸來加以保護的神聖性，令人感受到「官僚式的形式主

1 譯註：讚岐民具連，由工藝家領頭的運動並將組織設立於香川縣，他們企圖將自古傳承下來並持續使用的日常生活器物，或是商業、儀式等其他用途上的工具，都能琢磨出自己的風格，以更加洗練的再生新形態呈現。

寒河江市廳舍（1967），設置在挑空處的「發光的雕刻・誕生」

義」。而且在「傳統論爭」（一九五六年）的對談中，還談到「桂離宮實在太無聊，根本寫不了什麼東西」（《與傳統的對決》）。在認爲建築還比庭園稍微好一些的同時，特別指出「石材之打設方法的愚劣」，表示在拍照時能夠看見這些缺點也是沒辦法的事。附帶一提，一九五三年從美國回來的石元泰博和吉村順三同行，馬上就前往桂離宮拍攝。而葛羅培斯與丹下共同撰述、揭示了從現代主義視點切取嶄新意象的著作《桂・KATSURA・日本建築中的傳統與創造》，則是在一九六〇年出版。

日本的地方與民眾

岡本太郎也共同面對了「民眾」的問題，並提出以下看法。「民眾是活生生的。我在地方上來回走動，對於他們自己未察覺到的、潛藏於生活底層的能量而感到驚嘆。也就是與被稱爲日本的、雛弱的、素雅、纖細等，完全相反的特質。而是生生不息的厚重且頑強以及原色的強烈性格。這些與日本的土地直接碰撞，才能夠以實體及手感被感受到」（〈向您回答〉，一九六三年／岡本太郎，《前往日本的最深處》，筑摩學藝文庫，二〇二一年）。生命的能量與繩文的概念是一起連動的。應該注目的是，意識轉向到「地方」這個場所上。亦即是一種反抗只對京都的古美術與古建築作特別讚賞的這件事吧。實際上，岡本在

《日本再發現》（一九五八年）與《沖繩文化論》（一九七二年）等著作，發表了探訪日本各地、進行田野調查的成果。

將岡本在《藝術新潮》連載的文章，整理出版爲《日本再發現——藝術風土記》（新潮社，一九五八年），是他造訪了秋田、長崎、京都、出雲、岩手、大阪、四國等地，記錄下旅行中的印象。瀏覽卷頭頁首照片時，有「角卷[2]之女」、「製作釜[3]的少女」、「生剝鬼[4]的年輕人」等，秋田的意象尤其鮮烈。

此書對於是傳統還是現代主義的這兩項對立，主張直接訴諸於地方的現實之上。然後，「我在自己悄悄地期待、探求民族獨自的明朗與頑強的美麗中，發現了民眾的能量」。也就是與所謂的日本美與貴族文化是異質的，「遠遠更爲厚重的、生活的東西。在這裡，傳說中的日本的細膩度是不存在的」。然後，也提出了關於京都的論述，認爲京都是「被過去的夢所封印的世界」、「古都的魔術」並不會讓我們這些旅行者窒息，而是讓那個城市的人受到束縛與綑綁。反而是「他們才真的需要被解除這樣的封印與咒文」。

在建築界，一九六〇年代到七〇年代，也發生了稱爲Design Survey的運動。在法政大學由宮脇檀[5]教授所指導的專題研究（馬籠、金比羅等古老聚落遺跡）與明治大學以神代研究室（女木島、沖之島）爲首的建築學科教員與學生，均前往地方，實際測繪全體聚落，再加以圖面化。這是因爲在高度經濟成長期裡，日本各地殘留的空間構造成爲了研究的對象。

2. 譯註：角卷，日本東北地方婦人外出時的禦寒衣物。主要是將四角形的方巾對折成直角三角形之後包覆整個頭部與上半身。

3. 譯註：釜，一種廚房用的煮食工具。釜通常是鐵質的，但是在鐵器未普及的時期，也有使用陶來製造。使用釜煮食，一般都是在釜中加水，然後將其放在火上，再在釜上或釜中放進其他食材。

4. 譯註：生剝鬼，相傳是一種類似惡魔的生物，它挨家挨戶索討酒食，並嚇唬屋中居民。「なまはげ」（Namahage）一詞源於當地方言「なもみ」意爲紅疹，而「ばげる」意爲剝除。紅疹意味著懶惰，這是因爲把腿放在溫暖的被爐裡，終日閒坐皮膚就會出現紅疹，而生剝的目的就是要把變紅的皮膚剝去，以懲罰懶人。

Design Survey 運動時期繪製的地方全體聚落圖面

在這樣的背景下，最知名的例子堪稱是將一九六四年紐約現代美術館的展覽會書籍化，由伯納德‧魯道夫斯基（Bernard Rudofsky）編著的《沒有建築家的建築》（一九六四年）。這本書伴隨著驚人的形態，介紹世界各地之原始建築，由於有別於世界整齊劃一朝向現代主義的另類內容，而引起巨大的反響。此外，《建築文化》一九六三年十二月號傳說中的特集「日本的都市空間」，成了點燃對各地城市風景進行調查之熱潮的導火線。所謂一九五〇年的傳統論，是對各種不同面向的探求。然而，最初以希求西洋意象為出發的寶塚歌劇團，也在一九五八年發起了鄉土藝能研究會，調查與採訪日本各地的祭典，並將成果加以舞台化。

一九七二年，亦即沖繩歸還給日本的那一年，岡本出版了《沖繩文化論——被遺忘的日本》（中央公論社）。該書結語表示「我們對世界主張日本文化，並

5. 譯註：宮脇檀，1936年出生於愛知縣。在東京藝術大學建築系向吉田五十八、吉村順三學習，東京大學工學部建築系大學院碩士課程修畢。1964年，創設宮脇檀建築研究室，此後一邊在法政大學、東京大學、廣島大學等建築系課程擔任講師，一邊致力於「住宅與居住之相關性」等教養相關之啓蒙活動，以一般大眾為對象進行演講與發表文章。1971年，擔任日本建築師協會理事。1978年，以「松川BOX」得到日本建築學會獎。1991年，擔任日本大學生產工學部建築工學科教授。1998年辭世，享年62歲。

且對於東洋的傳統感到自豪」，作出對西洋文化反動之二元對立的「空虛感」是無能為力的批判。「難道不該將最毫無遮掩且純粹的肌理、其真實的感動，有自信地推到檯面上嗎？我想作的極端論述是，總括來說沖繩‧日本，這個文化並不是東洋文化」。

根據岡本的說法，法隆寺與佛像是中國的文化遺產，這樣的傳統觀，不過是官僚與學者在明治時代為了對抗希臘羅馬傳統所帶進來的「學術（Academism）」，或說官方的保守學風與態度。文化究竟是什麼呢？「這個土壤，除了民眾的生活以外是不存在的」。因此在該書中，市場、舞蹈、宗教等，充滿許多濃密生活氣息般的描寫。與其說是美術書籍，不如說更接近民族學。他認為近代知識分子態度偏頗，「作為逃避的藉口與依靠，而有了『侘‧寂』美學的出現」。在這裡，他翻轉了自身所嫌惡的僵硬傳統思考的場所，便是沖繩。

之後，象設計集團在沖繩的今歸仁村中央公民館（一九七五）與名護市廳舍（一九八一）等作品，以赤瓦與西瑟（風獅）的多樣性裝飾，創造出陰影的場所與不依靠空調的風道等，藉由強烈的土著表現手法登場。即便也有後現代這個時代背景的脈絡，但對於日本人來說，這明顯讓人感受到特殊地域性的異型設計，甚至解體了二元化的「日本」傳統論框架。

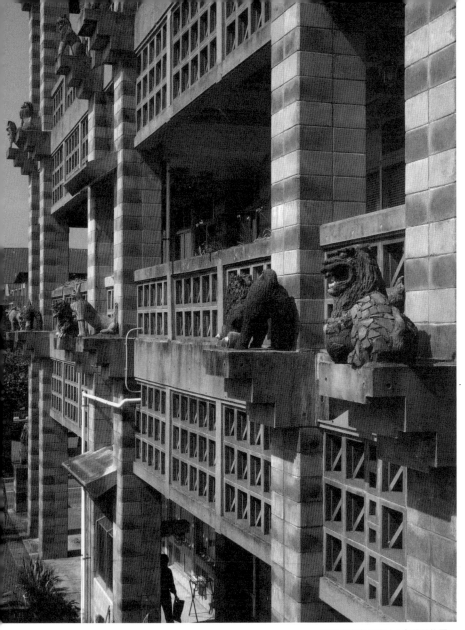

名護市廳舍〔設計：象設計集團〕

2 荒謬怪誕的建築

Mami Flower會館這個怪獸

從巴黎歸國之後，岡本太郎毅然從軍，體驗了四年的軍隊生活與一年的收容所生活。然後在戰後與繩文土器相遇，讓他的作品也受到影響。例如，激烈蜷曲的曲線、尖銳的造形、漩渦狀動態構造等等。這樣的傾向，「吸煙者」（一九五一）、「風神」（一九六一）、「裝扮的戰士」（一九六二）、「顏III」（一九六八）、「流動的夢」（一九七五）等繪畫，或者「戰士」（一九七〇）、「紀念攝影」（一九七五）、以及名爲「繩文人」（一九八二）等戶外雕刻，也都能做出類比吧。

岡本更進一步設計了Mami Flower會館這棟建築。遺憾的是它在二〇〇一年遭到解體，現已不存在，但卻拒絕被定位成建築潮流中宛如異型般的設計。實際上，在回顧二十世紀日本建築的書籍與企劃中，沒有任何舉出這個案子的事例。

那麼，那是一個什麼樣的作品呢？首先，全體幾乎是以岡本的繪畫中經常出現的自由曲線所構成。作爲中心軸的，是嬈曲的、宛如一支巨大的角的青色之塔（內部是螺旋樓梯）。接著如同支撐中軸般、從兩側根部膨脹出如同白骨的量體（裡頭有樓梯）往斜向延展而著地。

或者也可說就如同兩支手撐在地上的太陽之塔那般模樣吧。由這樣的構成，抱起抬高了有開口的圓弧狀量體（教室與製作工作室等）。由於是一所花卉設計學校，因此反轉過來的屋頂據說是帶有花瓣的意象。

Mami Flower會館是賦予生物般意象的建築。例如，支撐其底層挑空的獨立支柱造形，很顯然是要讓人聯想到人類的腿。實際上，根據江川拓未的考察論述，表示岡本認為由於是婦人們聚集的場所，因此想要讓人看到蘿蔔腿，然後自己也比喻那是「露出整排牙齒，嘴巴張得大大的、好像兩支腳要踏步向前走一般的建物」（〈在Mami Flower會館看見岡本太郎對建築的接近與實踐〉，二〇一二年度碩士論文）。在報紙報導中也配上「在大樓上長角」的標題，而被評為根本就是「怪獸」。

因為與現代主義及代謝主義處於完全不同位相，若以不做具象表現之建築的這一方來看的話，無疑是令人困擾而難以處理的作品。作為社會的存在雖是建築，但作為基於抽象幾何學所構成之建築，卻是另一個極端。就筆者而言，與其說是建築，看起更像是在「新世紀福音戰士」中所登場的謎一般的敵人、使徒般的存在。

從內部將建築啃食擊破

原來如此，二十世紀中葉，帶有象徵性的結構表現主義受到注目。相對於這些強調構造合理性的做法，在岡本的場合則是先以雕刻般的手法決定形態，之後再檢討結構。另外，江川根據岡本的速寫、圖面、石膏模型、日誌等來檢討Mami Flower會館之設計程序，也表示難以令人認同有對周邊環境做任何的考慮。

因此，建築專門雜誌幾乎未曾介紹這個作品，就算勉強提及，也是非常辛辣的負評。只是，建築評論家長谷川堯也作出了「那種程度的東西似乎很稀奇似的，那麼現在的日本建築或許是比想像中還來得劃一而均質」這席對建築界有勸戒之意的發言。

的確，若承襲岡本的思想，或許原本就沒有把目標放在受建築界的評價之上吧。製作出作為雕刻的建築，有什麼不對嗎？他對於自己身為「猛烈的素人」是無比自負的，並且以創作出荒謬怪誕的建築為目標。

一九六〇年代岡本發表了一篇在東京灣造出人工島、並讓那些對東京抱有不滿的人們移居至此的妖怪都市論。同時代的建築家所做的東京計畫，是為了解決人口遽增的對策，但是岡本的動機並不相同。他原本就對那種做出來只是放在美術館裡的東西沒什麼興趣，而是以擺放在公共場域的藝術為志向。在丹下健三的舊東京都廳舍裡擔任壁畫製作，對於讓大眾接觸

藝術的可能性抱有興趣。然後在Mami Flower會館，他自己就肩負起建築家的任務。因此，透過雕刻的創作，將建築從內部啃食並予以擊破。對他來說，或許那就是所謂的繩文建築吧。

此外，岡本在巴黎生活的一九三〇年代，他透過寫真首次知道高第（Antoni Gaudí）的存在以來，就深受感動的這個插曲，在此做出補充。他在六、七歲時到巴塞隆納現場拜訪時，想必受到那些難以被認爲是建築的異形般造形所吸引吧。他對高第的建築作出以下評論。「那是難以言喻的、不可思議而獨創的建築。激烈的、超自然的。對於這個特異的模樣感到驚嘆的同時，也覺得有某種很強烈的東西向我逼近而來。我察覺了某種共感。宛然生物一般的，帶有流動感的扭動、蜿蜒延伸的線。它們彼此糾纏籠絡。剛好在這個時分，感受到了我所畫的抽象表現的韻律、與肉體深奧微妙地產生交響。」（〈飛向宇宙之眼〉，二〇〇〇年／

《岡本太郎與繩文》，川崎市岡本太郎美術館，二〇〇一年收錄）。

聖家堂（Sagrada Família）也和Mami Flower會館、太陽之塔一樣，是以往天空突刺般之尖塔爲主要特徵。高第激烈蜷曲的造形、漩渦的主題、過剩的裝飾等，也都能指涉出繩文造形的共通性吧。因此，那並非封閉在日本內部的繩文，而是同樣帶有原始能量的、國際的繩文。

185

見不得人的庸俗怪物

花道家的Mami川崎對岡本的散文有深刻共鳴，委託他設計Mami Flower會館是發生在一九六七年。應該注目的是，他在同年也就任大阪萬博主題館的製作人（Producer），同時著手進行墨西哥的巨大壁畫「明日的神話」。也就是說，一九六○年代末期，同時進行三件對他而言是最大規模的計畫案。

岡本最有名的代表作──太陽之塔在一九七○年正式披露，但原本預定設置「明日的神話」的飯店並沒有開業，因此只好收入倉庫，導致一系列的工作項目中，最早實現的是Mami Flower會館。因此，對於岡本而言，塔屋高二十公尺的Mami Flower這個案子，或許帶有在規模上更巨大的太陽之塔之預演的意味吧。此外，太陽之塔的結構計算，是由設計東京奧林匹克國內總合競技場的坪井善勝所擔任。

岡本視察了一九六七年蒙特婁萬博，感受到會場在主題館分散之下造成的美中不足。因此，他將主題館集中。此外，他也提到日本館的展示打安全牌採取均衡作法，沒有什麼魅力。（〈在萬博所賭上的東西〉，一九七一年／平野曉臣編著《岡本太郎與太陽之塔》，小學館，二○○八年）。即便已經現代化，「外國人當然認為日本人是勤勉的、認真的，並且有骨氣的，而日本人自身也這麼覺得。然而，這樣的癖好與習性難以開展身為人類的魅

力」。於是，「日本人一般對於只有兩個價值基準的西歐現代主義、以及作為其反面的傳統主義，將這兩者踢飛，而以『太陽之塔』為中心，實現了劇烈的空間」。萬博並不是個專講大道理的教室。他構思的是讓大眾能夠享受祭典氣氛的場域空間，那是把盤踞了象徵意義的區域，合成了日本的「祭典」＋西洋的「廣場」而帶有奇妙名稱之舞台，重新做出認同與肯定的發想吧。人們聚集的這個廣場，肯定是透過一九六〇年代風起雲湧社會運動中的示威而受到注目的。因而《建築文化》一九七一年八月號以「日本的廣場」作為特集。然而，住萬博所出現的，是舉辦了國家活動的廣場。

磯崎新對於太陽之塔的出現，有著這樣的回想：「我記得當時突然抬起頭來，看到這個『頂破屋頂而伸出頭來的荒謬物』，瞬間覺得就是個見不得人的、醜陋而庸俗的怪物。」

（〈Icon誕生了！〉／《岡本太郎與太陽之塔》）。實際上，從丹下健三所設計的三十公尺高大屋頂，飛出高七十公尺的塔，二者之間的衝撞是重要的。那是繩文對彌生的構圖。對於丹下的建築，岡本不是採用壁畫對峙，在經過Mami Flower之後，這次則是以帶有建築尺度的雕刻來與其對峙。因為有丹下這個巨人，岡本的對極主義才得以如此綻放出光輝。

附帶一提，主題館的協同製作人（Sub Producer）中，也有與丹下相當親近的、辭去了《新建築》的川添登聯名其中。岡本針對發想動機作了這樣的陳述。「好，就善加利用這個世界第一的屋頂吧。在這麼想的時候，看著具有壯闊水平線構想的模型，突然湧出了無論如何都

要把這傢伙給打出一個洞的衝動。要以荒誕的怪物來與這個優雅收斂的大屋頂平面對決。」

（《在萬博所賭上的東西》）

刻印了國民記憶的塔

當時岡本太郎從大屋頂的模型裡探出頭來的寫真還留著，太陽之塔與他同化了。據說把這個點子給建築家看時，對方並不怎麼高興。正因為這樣，讓他更確信這是可行的。他在被探詢是否願意擔任主題館製作人時，也由於熟人與友人全員反對，而接受了這個邀約。

大阪萬博在一九六五年九月決定舉辦，那時雖然丹下已經進行了會場計畫，但在途中卻有太陽之塔的插入。當時石坂泰三會長認可了這個大膽的提案，但若是以國家級專案動不動就吵成一團的現在來看，或許可說是在難以想像的速度下做出的果決判斷吧。

然而，這個結果，也誕生了留名世界萬博史上的獨創會場。這個風景成了日本人的國民記憶，透過《二十世紀少年》與《蠟筆小新・掀起風暴的莫雷茲歐多納帝國的逆襲》等次文化，當年尚未出生的年輕世代也因而得以共享這份記憶。搞不好在回顧二十世紀的日本時，那會是最有名的構築物也不一定。

Mami Flower會館是「看起來宛如生物一般」這個程度上的造形，而太陽之塔則加上了明

確的臉。舉起兩手的姿態，迎接了大衆的到來，可說是大阪萬博中最大的圖騰。平野曉臣是

這麼說的：「太陽之塔是愚蠢的浪費，是將官僚的六十分主義給一腳踢飛、非常刻意的零分

答案。不過也因此得以成爲祭典的象徵，而在民衆的心裡得到回響」。然後，前衛藝術受到萬

人所喜愛的這個邏輯雖然是不可能成立的，卻也發生了原本以爲是不可能發生的事。「太陽

之塔一口氣搭起了前衛與大衆之間的橋梁。也就是說，前衛化身爲日常，變成了屬於大衆的

東西。這麼一來，前衛可以說一整個告吹了。岡本太郎自己破壞了前衛的構造」（《岡本太

郎》，PHP新書，二〇〇九年）。這是萬博而得以成立的奇蹟。

岡本回顧表示：「把裝模作樣的西歐式帥氣，以及企圖做出反面效果的日本調氣氛，兩者

一起踢飛，『怦！』的一聲使得原始與現代直接連結在一起，在那兒猛然豎立起荒謬怪誕的

神像」（《在萬博所賭上的東西》）。

岡本在《今日的藝術》（光文社，一九五四年／一九九九年）中指出，被稱爲「日本文

化」的東西「有著只指向到江戶末期爲止的過去的東西，以及其直系、二流事物的這個奇怪

習慣」，以其爲基礎來否定新事物，這是對於外國的某種扭扭捏捏之劣等感的表現，並將此

批判爲「現代日本人的一種精神病」。

作爲與日本傳統的戰鬥、與建築對峙的最頂峰，就是太陽之塔，這或許是最大的繩文建築

吧。岡本自身對於這個案子似乎是滿足的。他也曾回顧說道：「身爲作者，我覺得非常光榮而

神長官首矢史料館〔設計：藤森照信〕

驕傲。那是我創作生涯中極大的感動」（〈寫在萬國博結束之前〉/《與太陽之塔一起日本萬國博覽會主題館的紀錄》，一九七一年）。

之後穿刺屋頂、再現了原始柱子意象的，是組成了繩文建築團、標榜著野蠻前衛的藤森照信的神長官首矢史料館（一九九一年）吧。那或許是來自於附近的諏訪大社之御柱信仰 6 的發想，有四根柱子穿破了屋頂。此外他也關注屋頂上生長了植物的芝棟等，那些過去傳統論中未曾提及的民居系譜。

然而，藤森建築在強烈喚起土著性的同時，由於並不存在明確的Model，因此沒有被貼上任何固有的、某處的標籤。因此，是無法被國家主義收編吧。然而，這卻讓世界上的人們都能夠感到某種莫名的懷念。我想這是他的設計之所以被稱為「國際風土／大眾」風格的緣故。

6 譯註：御柱信仰，泛指「御柱祭」，是日本神道教的傳統儀式，歷史可追溯到1,200多年前，由人工拖曳並豎立於諏訪市的上社本宮、茅野市的上社前宮、下諏訪町的下社秋宮、下社春宮四處。人們從山上砍下10多噸重的樹木，稱之為「御柱」並綁上彩帶，載歌載舞，全憑人力拖到20公里外的山上。人們乘在此「御柱」上，從最大傾斜達到35度的急坡下滑，渡過雪融後高漲的河川，目的地是位於長野縣中部的諏訪大社。這種用來修建寶殿、更換支撐社殿四角的「御柱」，其起源光是從紀錄來看，便可追溯至西元804年的桓武天皇時代，頗具神化色彩。但人們普遍認為「御柱祭」起源於一種重建神廟的象徵性活動。在日本，神廟會定期拆除重修，以象徵重生。同時，也展示著男人的勇敢，以及人民對風調雨順的祈求。

第七章　奧林匹克

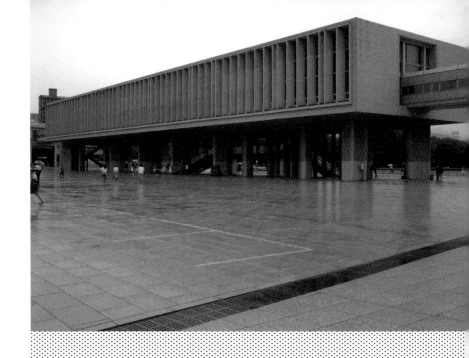

廣島平和紀念資料館

秋田的大屋頂

白井晟一也透過連結民眾的能量來展開其獨自的傳統論。就像弟子輩出的丹下健三與伊東豐雄那樣，師徒關係、或者說東京工業大學等學派之系譜強大的日本建築界中，白井並未師承任何人，本來就具有其特異位置。此外像是狹小住宅與代謝主義所構築出的壯闊都市專案項目等，他也很少有反映出時代之流行的作品，是應該稱為孤高之建築家的存在。他未曾在日本的大學學習建築，而是年輕時前往德國與法國遊學，這樣的經驗也是一大因素吧。

戰後的一九五〇年代，白井在秋田縣與群馬縣等地，設計許多地方性的工作項目，白井的「傳統」是從東北與北關東出發的。秋田南部的秋之宮村役場（一九五一）是一座令人印象深刻的建築，有著和緩斜度的大屋頂，以及立面上的柱列。這是意識著雪國、帶有深屋簷與露台的作法，白井身為「民眾的作家」而享有高評價，得以持續在秋田接到工作。據說這個設計構想是得自於村落民居。原來如此，對於現代主義所嫌惡、為地域性特徵的屋頂，這可以說是象徵性（Symbolic）的大屋頂。白井是這麼記錄的：「秋田的人們深受雪的侵襲與威脅。然而與雪之間的戰鬥所付出的努力，卻遠遠超出我們的想像。……於是我開始感到，如

果能夠透過自己的工作，讓這個地方的人們度過明朗的冬天，亦即只要使用少少的燃料就得以變得很溫暖的話，那肯定是比在都會中蓋出大規模建物還令人開心的事呢」（〈秋的宮村役場〉，一九五二年／《無窗》[1]，晶文社，二〇一〇年）。

當時他的作品也經常用到三角屋頂。例如，長野縣的清澤洌山莊（一九四一）與嶋中山莊（一九四一）、三里塚農場計畫（一九四六）、土筆居（一九五二）、善照寺本堂（一九五八）、秋田的浮雲（一九五二）、大館木材會館（一九五三）、雄勝町役場（一九五六，現為湯沢市役所雄勝支所）等。不過，他對於帝冠樣式那樣露骨的日本趣味設計是持批判立場的。戰爭時候，「那是在失去正念的國粹思想的不倫聯繫下，招來了對空間而言的暗黑時代」、「戴上髷（髮髻）的建物在東京當然有，在日本的大都市大量出現。敗戰對於掃除這些建築醜聞是有幫助的」（〈華道與建築・日本建築的傳統〉，一九五二年，《無窗》）。此外，也在認同傳統建築屋頂之美的同時，表示這樣的形態並不是為了裝飾，而是對於排除雨水及抵擋日照等獨特的風土與自然，所引導出來的結果。

的確，白井的建築，並不是戴上瓦片的屋頂，而是抽象的斜屋頂。對於在秋田所做的工作，他回想：「在還不是很成熟而完全的表現中，若說有什麼能夠傳達這份愛惜著日本建築的清爽傳統而衍生的溫厚情緒的話，那就是長久以來，以無可取代之友情來迎接任性的我的這些秋田的人們，為他們所做的這份贈禮應該是沒有做錯，而這件事也讓自己得到了安慰」

1 譯註：《無窗》，為一套論文選輯，收錄過去不同年代所撰寫的文章，初出版於1979年。

（〈回憶〉，一九五四年，《無窗》）。

超越民族表象的「傳統擴大」

岡本太郎也是從秋田出發，執筆寫了不是以京都為中心的傳統論，白井的軌跡與他很相似。白井設計了群馬縣前橋市的書店煥乎堂（一九五四），把地方都市的書店叫做「民眾的圖書館」。此外，群馬縣的松井田町役場（一九五六），列柱刺穿彎曲的正面上層露台，向上支撐和緩的斜面大屋頂。那與古典主義建築的山牆有點相似，也因此被稱為「田裡的凹特農」。在意識著民眾的同時，不是僅使用帶有完整的日本樣式傳統。透過超越地域侷限使用普遍形狀的三角屋頂，也是意識著世界之視野的造形。就這樣的意義來說，或許也與藤森照信的國際風土式作風重合。刺穿松井田町役場之露台的柱子，也相當的藤森。

白井對於戰後都會劇烈進展的建設感到頭暈目眩，相較之下，在地方上，尤其是東北，令他感到恍如隔世，而作出以下記載：「為了都會的人們好，比較希望是盡可能帶有素樸而鄉土趣味的建物，但地方上的人們所渴望的，無疑是至少身邊有些比較都會的東西。我們本來就是從都會來到這裡的人，就工作的意義上來說，當然會想做些比較在地的、有味道的某種簡素樣式。但這就難以順應地方人們的期待。結論是該如何做出同時回應矛盾的雙方

松井町役場〔設計：白井晟一〕

所要求的作品」（〈地方的建築〉，一九五三年，
《無窗》）。也就是說，在現代主義全盛時期裡，
已經意識到了地域主義建築中的問題。然後也會被
引導成在滿足雙方的同時，卻又變成什麼都不是的
建築。對於東京與海外的媒體，提示出有別於日本
式現代主義的設計態度，恐怕是在地方上的工作裡
所孕育出來的吧。

清楚顯示出白井這份思考的，是環繞著國立劇場
競圖的考察論述〈傳統的新危險〉（一九五八年，
《無窗》）。他的現狀認識是這樣的，「復習式操
作作為一種模式（Pattern）的桂離宮與龍安寺石庭
等，被視為『追求傳統』，民族潛在力的『繩文的
〈東西〉』則成為一大誘惑，輸入抽象與怪奇的物
件，成了『克服傳統』的局勢」。

另一方面，他也藉由傳統，將世界納入視野裡。
「我們到目前為止，還不具有能夠踏在民族主義的

196

基盤上，清楚地對世界說話與表現的建築。國民文化的表徵是平安朝與桃山的復原與變形，或者只是變成無條件信仰般地對歐洲總店相互依付生存的模仿，以這件事作結的話，才真正是違反創造之進步的動作，好不容易的機會也會變成奪取人類土地的『建設』而已。

我們想要的東西並不是最棒的借物，而是最低水平的獨創，然而就算有日本的範木、或是有歐洲的範本，借助他力來滿足本體願望的『創造』是辦不到的。在這塊土地上，除了從自主的生活與思想當中來發現世界語言之外，別無他法。」然後就像他高度評價的雪梨歌劇院那樣，超越了民族的表象，應該要「創造成為世界共存思想的道路」才行吧。也就是說「向前一步，在世界史的鍛鍊當中，擁抱『擴大傳統』這個目標」。

兩個原爆紀念碑

白井晟一其中之一代表作原爆堂，刊登在《新建築》一九五五年四月號的紀念性（Monumentality）特集，也介紹了村野藤吾的世界平和紀念聖堂以及谷口吉郎的戰歿者慰靈堂等案。根據編輯部的附記指出，美國在一九五四年三月於南太平洋的比基尼（Bikini）環礁執行氫彈實驗，降下的死灰（放射性落塵）造成無辜日本漁民遭受輻射以致後來過世，白井就是在這整個過程中，進行了這個計畫案。然後關於丸木位里・赤松俊夫妻的〈原爆之

197

圖〉2則是「從新聞得到發想，與比基尼環礁所發生的這項意外是完全獨立的，這個計畫案是試圖表現出民眾對於和平的願望。」因此，完全沒有考慮基地、預算、美術等等。雖然是無記名，但很可能是川添登所撰寫的文章而有了以下記載。

「原子彈讓廣島一瞬間化爲荒野，而氫彈實驗無疑是將這一切做得更徹底。向原爆戰鬥，和平必須像是從那樣的荒野中，強悍躍起才行。而且在與創造出原爆之科學的猛烈威脅的對峙下，也應該恢復人類的尊嚴吧。」原爆堂的計畫案，在從古埃及尋求發想的過程中，圓筒與長方體交差的懸臂梁，顯現出現代性。然後從入口的展館降到地底下，通過池子底部，爬上螺旋樓梯後進入陳列室。那是強烈意識著再生的空間場景序列。

然而，白井的原爆堂最後還是未能實現。基本上《新建築》以刊登新構築物件爲主，因此報導這個沒有明確保證會實現的計畫案，可說是個特例。只不過，從敗算算起剛好十年，是丹下健三在廣島完成平和紀念資料館的絕佳時機。這或許是川添登藉由丹下的這條軸線，把與原爆圓頂館有關的眞實建築，以白井的未完成案（Un-built）來對峙的吧。

川添在介紹了廣島計畫案的《新建築》一九五五年一月號中，作了這樣的論述（〈丹下健三的日本性格〉）：丹下是「從廢墟當中想起強而有力的伊勢」。也參照著正倉院與寢殿造，再加上一邊學習現代主義，而在未陷入japonica調（日本風味）中，整理出這個設計。原來如此，柯比意提倡的底層挑空形式，以及令人聯想起細緻木割的百葉等等，都可以從這當

2 譯註：丸木位里・赤松俊夫妻，兩人皆出生於廣島，身爲廣島被投下原子彈核爆災害現場的目擊者，以其代表作《原爆之圖》爲起點，終其生涯持續繪製對戰爭與公害、人類對人類造成傷害與破壞下的愚蠢、以及珍視生命爲主題的作品。

198

上：原爆堂計畫案〔設計：白井晟一〕
下：原爆堂模型〔設計：白井晟一〕

中解讀得到。有趣的是這段指摘：「在戰後的混亂當中，丹下對於與伊勢之間的格鬥感到無能為力。伊勢是民族的傳統，是最古老而巨大之存在的同時，也是天皇制的表徵，對於他來說，是孕育出戰爭時期作品的親人。他對於那個是抵抗的，並且也想表現出蘊涵其中的民族意志。」

廣島平和紀念資料館出現在接近原爆核心附近的基地上，雖然可說是象徵戰後日本復興的建築，但當時是以傳統與民族這些關鍵字來被理解。川添作出以下的定位與註記：「伊勢所帶有的矛盾與廣島帶有的矛盾彼此消融和解，從荒野當中強悍立起巨大底層挑空構造，以及被視為是素樸並具現代性的百葉，由於遺留在未完成狀態下所凍結的、由裝修中的粗糙肌理與建物全體及基地所醞釀出的荒涼中，就恰似原爆時代所做出的、宛如二十世紀神話般的那樣，帶著不可思議的魅力與迫力，朝著我們逼近而來」。

原爆堂與民眾

就這樣，川添將丹下的廣島平和紀念資料館加以神話化，而另一棟神聖的建築應該就是白井的原爆堂了吧。貼著黑色花崗岩的直徑九公尺圓筒，亦即巨大的圓柱，貫穿了一邊十二間的方堂。這與其說是日本的，還不如說更像是國籍不明、強而有力的古代建築。根據白井

的說法，「並不是強調回憶的造形，或許變成了是以永恆盼望的象徵爲志向。對於人類社會不朽共存的祈禱與自己的內部造形發展，很直率坦誠地連結在一起。」（〈關於原爆堂〉／《新建築》一九五五年四月號）。

鑑賞原始圖面時，對於其線條之美深受感動，但白井也強調了原爆堂是藉由民眾的參與及其關連而成立的。「與丸木、赤松先生等這個計畫案的熱心支持者，一起祈念沒有戰爭的永久和平，透過同樣帶有這份願望的民眾們融洽地共同合作下完成，並且我認爲若沒有這樣的過程，難以成就出這棟建築物」。只是，並沒有設定具體的場所。原爆，並不只是日本的問題，藉由新科技在瞬間殺戮大量的老百姓，在人類史上是一大悲劇。白井無疑是意識到ㄌ這樣的普遍性問題。

川添以岩田和夫爲筆名所寫的文章〈原爆時代所對抗的東西〉，也指出原爆堂與機能主義的現代建築並不一樣，並且是與民眾們連結在一起（《新建築》一九五五年四月號）。「在他被稱爲孤立的作家時，若仔細注意看的話，……會覺得像白井晟一如此經常論及『民眾』的作家，很可能是相當稀有的」。然後，「據說他透過這個設計，眞的下定決心讓自己成爲『民眾的作家』」。根據川添的說法，正因爲是在機械時代整齊劃一化的進展下，才會「有強調精神獨立性、打造出擁有主體性之作家的必要」。

川添表示，最初原本是在四角形之上有圓筒的方案，但在「對於原爆堂的眞正業主＝民

201

眾的作者意識」下，而改變成「帶著對和平的祈念，讓它漂浮到空中，成為圓筒與長方體交錯」的造形。他認為，將視界遮蔽的附屬設施令人想起法隆寺，也被披露解釋為是金堂與五重塔的統一，但同時也作了以下陳述：「白井晟一在談到傳統的時候，感覺上他說的會是包含人類目前為止所構築而成的全體文化」。白井後期作品，亦即親和銀行本店懷霄館（一九七五）、NOA Building（一九七四）、松濤美術館（一九八〇）、石水館（一九八一）等，都繼承了部分原爆堂的造形主題，但並不是國際式樣的現代主義，而是開拓出很難稱其為「和」或「洋」的極為獨特的建築。在視野中納入超越日本這個框架的世界建築史觀來思考傳統論的，便是白井。

2 「混在併存」的思想

與丹下健三走出不同道路的同班同學

設計了國立能樂堂的大江宏，也建構出沒有那麼直接、有別於丹下而略為曲折的傳統論。然而，他的思想與白井的也不盡相同。他是在一九一三年於秋田出生，在父親大江新

上：NOA Building ／下：親和銀行本店電腦棟懷霄館〔設計：白井晟一〕

太郎曾經參與、基於日光廟三百年祭紀念所進行的日光東照宮大規模修復工程，有著幼小在日光安養院生活、耳濡目染於身邊古建築技術者的時期。然後，在東京大學則是與丹下及立原道造 3 一起學習建築。與丹下是同班同學的他，據說當時深受外國雜誌與洋書介紹的最新現代建築的魅力所吸引。

畢業後於一九三八年進入文部省 4 ，設計了中宮寺的御廚子（一九四〇）。戰後開始經營事務所，又受邀到法政大學的建築學科任教。他設計了因戰爭災害而失去校舍的大學復興計畫五三年館，是帶有獨立之處底層挑空的柯比意風設計。接著，設計的五五年館，也是純正的國際式樣。

大江這個時期的發展，與丹下在戰後於廣島設計平和紀念資料館，大致上是相似的。然而，大江為了擔任他的老師堀口捨己所設計的聖保羅日本館工地主任，而前往海外停留半年，並在這個過程中得到了轉換方向的契機。這個時候的經驗反映在法政大學五八年館的某一部分。接著一九六五年，他在三個月內，前往南歐、地中海、中東等地旅行，就這樣開拓出完全不同的道路。

旅行的詳細內容，後文再行敘述，在此想提一下他對於日光東照宮的態度。據說布魯諾・陶德評價伊勢神宮與桂離宮是和現代主義共通的優秀建築，另一方面則把裝飾過多的日光東照宮批判為「拙劣之物」之日本文化論的這件事，據說大江果然對於這種視作日光為惡者的

3 譯註：立原道造，1914年至1939年，昭和初期活躍的詩人。東京大學建築學科畢業後，曾短暫在岸田日出刀研究室工作。於中學時期便展露詩作的造詣。詩詞風格優美，至今仍獲得許多人的共鳴和喜愛。
4 譯註：文部省，曾為日本最高教育行政機關，管轄教育、文化、學術等。2001年（平成13年）與科學技術廳統合成文部科學省。

上：法政大學五五年館〔設計：大江宏〕　中、下：國立能樂堂〔設計：大江宏〕

傳統論，是帶有違和感的。

他在最後一堂課〈建築與我〉當中說到：「日光是我還在懂懂時候，能夠回溯的最古老的回憶與追憶」（《大江宏‧歷史意匠論》，南洋堂，一九八四年）。然後也進一步指出，「所謂日本的傳統，包含現在的日光，都集結性質非常不同的元素與素材，並不是一時單純的構成，而是彼此重疊長成的」（《大江宏對談集‧建築與動靜》，思潮社，一九八九年）。那並不是特殊性，而是也能夠成為世界共通的普遍性。也就是說，大江與把伊勢與桂放在起點的丹下，兩人是從出發點就分道揚鑣了。

兩次海外旅行所改變的世界觀

大江在最初的海外旅行當中，首先是為了到現場去確認那些他曾經在雜誌上所看到的國際式樣建築，但是整個視野卻在進入南美之後隨之改變。停留在聖保羅的期間，與當地的建築系學生交流時，完全沒有出現密斯‧凡‧德羅與柯比意的名字。在這裡，反倒是法蘭克‧洛伊‧萊特才具有壓倒性的名氣。這麼說來，在日本以國際式樣所學習到的（東西），不必然絕對是國際的了，不是嗎？

在日本，有師事柯比意的前川國男與吉阪隆正等前輩，他們傳達了這樣的思想。然而，

在那個世代之後的大江，因遲來的緣故，而得以體感到不只是密斯、葛羅培斯、柯比意的世界。他回想起自己在就讀小學的時候，感受到萊特設計之帝國大飯店的魅力（〈建築與我〉）。喜歡日本的萊特，卻做出與伊勢、桂那樣的建築完全不同的設計，反而是突顯裝飾細部與素材質感。

一九五四年的海外體驗是協助工作這樣的契機所造就的，偶然的成分較多；但一九六五年的旅行卻是相當確定的。憑自己的意志，選擇了前往南歐、地中海、伊斯坦堡、伊朗等地區。他認為要把建築的傳統要素單獨挑出來進行論述是非常困難的。「過去的偉大遺產當中，這些要素事實上都是深刻糾結、溶解在一起的，而該以什麼樣的形來呈現，有的時候是完全難以預測的」（〈現代建築的事、傳統的事〉，《建築作法》，思潮社，一九八九年）。

這個時候，他造訪了樣式確立之前的前浪漫（Pre-Roman），或者說原始風土（Vernacular）的風景。歸國之後，發表了不同於古典主義、帶有獨特纖細柱列的普連土學園（一九六八）、乃木會館（一九六八）、折衷的角館町傳承館（一九七八），作品風格有了很大的變化。

大江回想自己對於一九五〇年代的傳統論爭、一九六〇年代流行的代謝主義都難以適應。也就是說，他並沒有採取那種以丹下為軸心的實際上，他也未曾參加那一系列熱烈的議論。

傳統論，亦即還原古建築的要素，並在抽象化的過程中，直接與現代主義銜接的手法。而是開拓了屬於自己的道路，並在兩場世界旅行中決定出自己的方向性。

大江氏是這麼說的：「所謂原始風土，有著在深處以地下莖連結的意味，我是帶著這樣的意識漫步在地中海世界」（《大江宏‧歷史意匠論》）。若從現在來加以回顧的話，或許他的態度也能被包括在「後現代」裡頭吧。只是，這並非是在輸入美國新動向的時候，才得出的見解，而是早在一九六〇年代裡，透過個人經驗與獨自思考所引導出來的。這無疑是值得特別記錄下來並加以分享的吧。

混在併存的建築

「混在併存」這個字彙，並不是大江自己命名的，似乎是《新建築》的編輯馬場璋造所賦予的。因此，雖然並非是一篇被整理得很完整的「宣言」，但本人也經常使用這樣的字彙來說明自己的思想與設計。根據他的說法，是為了「想將現代建築處理成更為完全的建築」，而以洗練為目標，「並不是割捨各種東西，而是若未能那般並列的話，整體就無法成立的這個現象」，這就是混在併存（〈從混在併存邁向渾然一體〉／《建築作法》）。

例如，香川縣文化會館，就使用了現代技術在建築內部空間進行木構造的組裝，「兩個異

質的要素有時是相互矛盾的、有時是相互對立的，試圖將這種混在併存之下、支持著每一天生活的屬於日本的現實，就在那些直接反映出來的地方，重新找出建築的創造意義」（〈混在併存〉／《建築作法》）。丸龜武道館（一九七三）也是在混凝土與木材這二個異質而對照的素材組合下所構成的。另外，同時代的宮脇檀設計的住宅，也是在混凝土軀體內部，插入木造室內的子母構造，但並沒有像大江那般接續在帶有透視歷史的傳統論之上。

那並不是一刀兩斷的明確概念，而是反映他的經歷，重疊著好幾道不同層次的設計。因此，大江被稱為很難懂的建築家。在「既是這個又是那個」的意義上，或許會令人想起石井和紘，但石井是在後現代這個字彙已經定著之後，應用美國式的方法論在自己的作品中，將歷史的要素以符號方式輕快地取樣，用在那些意圖相對清楚的建築中。不過，大江雖然能夠理解范裘利從美國的風土背景下登場這件事，但也表示了突然移植到日本來，豈不是會有適應不良之問題的看法（《大江宏‧歷史意匠論》）。此外，他的設計是融合了更為複雜且不同的要素，是在身體化的層次上混在一起的。

的確，對於現代主義的疑問，這點與後現代是共通的。大江說到，現代建築偏重於「輪廓、比例、量體」等方面，但對於個別的「細部之美的表現──所謂裝飾性」是完全切除割捨掉的（〈細部之美的表現〉／《大江宏‧歷史意匠論》）。

根據大江的說法，「有一種錯覺是似乎認為日本建築的特徵在於其開放性，或者無界限性

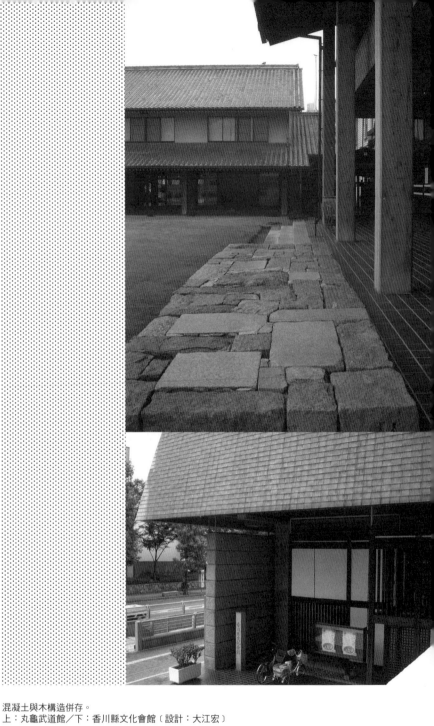

混凝土與木構造併存。
上：丸龜武道館／下：香川縣文化會館〔設計：大江宏〕

之上」。這樣的看法或許與機能主義的流行有關，「日本的居住空間構成上，大致有個粗略的特性，亦即在於多棟大小不一的建物，相互關連之聚合下所創造出來的配置，以及象徵土地分割的立體構成」（《建築作法》）。

這個想法在國立能樂堂中反映出來，這棟建築擁有分割成複數的屋頂，以矯飾主義的關係性來配置柱子與牆壁。在這裡，相較於私領域住宅的書院與數寄屋，大江更是意識到或可稱為公共建築的寺院與神社（《大江宏對談集 建築與動靜》）。話說回來，與丹下、白井、岡本他們的傳統論的不同之處，在於沒有民眾的存在這件事。與其談社會性，大江到頭來都只是從歷史意匠論這個框架來構築其設計思考。

歷史意匠論的意義

大江採取了與丹下不同的迂迴戰略，以同樣的價值觀來俯瞰西洋、東洋、日本，在找出其共通性的同時，加以統合它們的相對主義者（鈴木博之與石山修武的對談，《建築文化》一九八九年六月號）。因此，很難與排他性的國家主義直接連結。他是這麼說的：「我們不立足在複數的體系上是不行的。因為單一體系，或者說像近代日本那樣千篇一律的、一面倒的急速進展，是危險且看來帶有某種頹廢的面向。亦即是說，若不以雙腳站立在歐洲累積的

體系、以及地中海與中東之原始風土體系這兩者之上，我們的建築實體是無法開始扎根的」（《建築與動靜》）。他對明治時代的擬洋風作出評價，表示「甚至到了貪慾之地步的創作氣質」，這樣的創作欲望與桃山時期的匠師是共通的（《建築作法》）。然後也指出「也有不能輕易套用在近代日本所特有的一般意識構造『西洋對日本』的這個圖式中，來加以思考的東西」。

並不是朝向想像的起源來純化歷史，倒不如說是以編織出動態的世界觀、刺激設計的歷史為志向。大江表示受到伊東忠太從法隆寺的 Entasis（柱子的膨脹）開始經由絲路、到令人得以遙想希臘的「這份願景的迫力所撼動」（《大江宏・歷史意匠論》）。附帶一提，他的父親新太郎，在日光東照宮所做的修復也是大膽的，但身為明治神宮的技師，其所設計的明治神宮寶物殿（一九二一）並不是純粹的樣式建築，而是校倉風 5 的軀體與寢殿造的屋頂、楣、圓斗栱的格子天花、城郭風的門等，把異質的要素編織到這當中。這個態度想必也帶給大江某些影響吧。

大江在回顧大學時代課堂上的授課時，除了藤島亥次郎的日本建築史與西洋建築史之外，也提到了關野貞的朝鮮建築史、伊東忠太的撒拉森（Saracen，中世紀穆斯林之意）建築史、塚本靖的考古學之特別課程。即使深受現代主義的魅力所吸引，這仍佐證了他對多樣世界之歷史學抱有某種程度的特別關心。然而，在歷史學與意匠被切離開來，專業成為被細分化的實證

5 譯註：校倉風，此建築樣式特徵為斷面由三角形的橫向木材以井籠狀疊積而上的壁體。橫向木材的稜角部成為外牆的表情，而平面的部分則成為內牆壁面。因此牆體剖面是呈鋸齒狀的。

主義時，他也對這個乾枯的現象作出強烈批判。他對於歷史意匠的再構築，是這麼說的：「我認爲把歷史當成科學來追求，讓它變成失去建築味覺與香味、甚至是浪漫成分的建築史，令人感到非常困擾」（《大江宏·歷史意匠論》）。然後，在失去學問構架來支持其根本的現在，「對於歷史意匠的學問定位，必須完全重新來過才行」。原來如此，在後現代的時代裡，歷史也曾成爲設計話題而受到注目。然而，隨著這個流行的結束，對於歷史的意識就變得愈加稀薄了。

第八章　戰爭

1 「國民」樣式──建築裡的國家主義

從國民邁向人民的建築

評論家浜口隆一的著作《人道主義的建築》（雄雞社，一九四七年），在戰後不久出版發行，引起相當大的話題。該書主張「建築並不是為了支配階級所蓋的，而是應該作為獻給『人民』的東西，現代主義的機能主義就擔負了這樣的任務」。

從戰爭時期下的「國民」邁向「人民」。實際上，一九三〇年代起到四〇年代前半為止，在建築領域裡的國家意識也增強，鼓吹確立「國民住宅」等諸多觀念。對於這個趨勢，或許可以將浜口的嶄新觀點，看成是對於在一九五〇年代之傳統論述裡的「民眾」所做的準備吧。

他在《機能主義與人道主義──文化主義的克服》（一九四八年）的論述中，也展開了個人著作的命題，若是把人道主義的第一階段視為布爾喬亞的人道主義，那麼第二階段就會帶有社會主義的性格。（《市民社會的設計》，而立書房，一九九八年）。然後就像從暗黑的中世紀移行到文藝復興時代那般，有了從戰時「為了護持國體的一億玉碎 1」的思維下，蛻變成戰後解放人性的這個思想典範上。

話說回來，這樣的評論家又是如何在時代需要的背景下而登場呢？根據浜口回想，據說在

1 譯註：「為了護持國體的一億玉碎」，指的是在二戰末期尾聲，日本方面曾揚言：「一億人玉碎」，是軍國主義者為保國家不失去尊嚴，發動了全民同歸於盡的做法。

與前川國男事務所來往時，曾被問及要不要搞評論呢（〈戰時的評論活動〉，《建築雜誌》一九八五年一月號）。也就是說，似乎「就前川夢想中的故事而言，帶有『若浜口可以成為我的基提恩的話就好了』的這個意思」。

基提恩（Siegfried Giedion）是在理論上支援著柯比意追隨者所主導之現代主義建築運動的評論家與歷史學家。他的主要著作《空間・時間・建築》（一九四一年），論及空間的三階段發展，並將時空間連動的現代主義做出最終完成形式與定位。的確，從大尺度的故事開始替現代主義做出定位的架構是相似的。浜口則是在戰爭時期登場。不過，日本的基提恩——浜口使用「歷史的必然」這個表現方式，做出以下敘述（〈機能主義與人道主義〉）：「機能主義只會以人民的人道主義在現代人道主義建築的領域中出現」。其實第二次世界大戰期，浜口發表了論文〈日本國民建築樣式的問題〉，讓他受到最初的矚目。在這裡試著回顧戰時的建築界狀況。

當時，在大學，像堀口捨己般的國際主義者的浪漫建築家，與合理主義的老師們是被分別開來的，據說浜口認為後者「是國家主義者呢。也就是對日本這個國家是忠誠的」（〈戰時的評論活動〉，《建築雜誌》一九八五年一月號）。然後，他自己卻從戰爭「宛如逃跑的模樣」、「不用去軍隊也沒關係的那樣」移住到北海道。據說一九四五年八月十五日的玉音放送（終戰廣播）也是在函館收聽的。在北海道停留了三年執筆寫作，託前川的福而能夠出版

發行《人道主義的建築》。

然後浜口還這麼說：「所謂的傳統，若不以浪漫的方式來進行，就會覺得有做不下去的部分；但若從合理的、科學的角度來思考，又會變成似乎是在否定傳統。」

一九四七年的另一部著作

建築史學家太田博太郎在一九四七年出版發行了其主要著作《日本建築史序說》（彰國社）。這本書於一九三九年開始著手進行，之所以拖稿這麼久，是因為戰爭的緣故。雖然是作為廣泛閱讀之用的日本建築通史，但還是可以指出與現代主義美學共通的視線。例如，對「簡素清純的表現」、「無裝飾的美」、「非對稱性」、「直線的」、「構造所擁有的力學之美」做出評價的角度。此外，也在強調與中國建築之差異的同時，指出日本建築之特徵，其記述方式雖然不像岸田日出刀那麼地露骨，但藉由排除中國的成分而讓日本調性得以浮上的論法，卻是相似的吧。若這本書是在敗戰前出版發行，或許文章內容又會變得不一樣。無論如何，其策略與從古代到近代做全盤觀照的基提恩是不同的。

西洋的現代主義是從否定過去作為出發，對於這點，太田並沒有碰觸現代建築的這個部分。此外，他是帶著與現代主義共通的價值觀來論及古建築。關於其中所觸及的年代，他與

219

評論家浜口是清楚做出區分的。然後，太田也指出，就當時與他親密交往的現代主義建築家，包括前川以及在一九四一年同期進入文部省的大江宏。據說關於作為紀念二六〇〇年紀元的國史館計畫雖然並未實現，不過當時是由他與大江宏共同負責這項專案。

太田從一九三七年九月到三九年二月、一九四一年十二月到四二年七月為止，都受徵召而前往外地（〈近代的背骨〉，《建築雜誌》一九九五年八月號）。敗戰時配屬在東京的首都防衛隊，據說一個月裡有一半的時間穿著大學的服裝、另外半個月則著軍服。因此，在戰爭結束之時，有著「感覺接下來終於輪到我們上場了」的感想。

他描述戰爭時期的大學，「在東大，並沒有人說到反對戰爭喔。因為他們畢竟都是國家的職員啊。恐怕也沒有什麼人是表示贊成的吧。只是，既然已經開始了的話就……與其說是要戰爭，還不如說是身不由己」。在大學裡，構造學則專注於能夠耐得住炸彈的對彈構造，太田被指示進行戰時研究，於是調查了江戶火災的歷史。此外，根據當時的某位畢業生表示，也曾經上過由專攻材料學的浜田教授開設的「都市防空」這堂課（〈戰中派的建築教育〉，《建築雜誌》一九七六年四月號）。

關於戰時的國家與建築

策動傳統論的川添登，一九二六年出生，在戰爭時，不由得陷入「若要死的話，究竟自己是要為什麼而死呢」之長考的時候，讀了布魯諾・陶德的書（〈傳統論與代謝主義的周邊〉，《建築雜誌》一九九五年八月號）。據說是讀到「若是為了這樣的日本文化，自己死掉也無所謂」的這句話，而終於充分理解與接受。然後也說到，雖然丹下的大東亞建設記念營造計畫或許是「神國意識之類的國家主義產物」，但透過陶德找出當中的思想，而獲得強烈的共鳴。陶德於一九三〇年代來到日本，對古建築極為讚賞，他的書隨著這樣的社會背景而被接納，實在是耐人尋味。陶德將桂離宮與伊勢神宮視為與現代主義相通的存在，並論及它們是能夠與巴特農神殿並駕齊驅的名建築。

一九三〇年代後半，伊東忠太訪問了德國（〈新德意志文化與日本〉，《建築雜誌》一九三九年二月號）。他介紹了希特勒這位「世上罕見的英雄」的登場與其重建國家的事蹟。此外納粹揭示「一國一民族」，排斥猶太人，並且果敢執行了建築「內容比外觀重要」、「實際比空論重要」的態度。因此，納粹的建築外觀雖然很樸素，認為「就作為新德國的新文化產物而言，那看起來是最為合適的建築，絲毫沒有任何不恰當之處」。

伊東雖然輕描淡寫說明納粹的狀況，但這之中卻沒有任何否定的意思與傾向。另一方面，

221

也有甚至希望國家可以更積極介入般的發言，「在日本，就算學者稱之爲學說，然而對於日本的國家與國民，極可能是有害無益的這些偏頗言論與流言，這世間未免也太不把它當一回事，而政府這種不至於太超過就不加以鎮壓的態度，比起德國，很顯然地寬容許多」。此外，據說日本也給予德國「很大的暗示」。在西歐，研究日本的風氣相當興盛，因爲「物質文化或許略嫌貧乏，但就精神文化而言，日本卻擁有這個世界之特長」的緣故。

理所當然的，伊東表示外國人要能夠理解日本文化是非常困難的。例如，外國人雖然誇獎富士山的造形，但日本人是「對於大自然偉大的威力帶有敬畏之念」，是「作爲某種難以言喻的神祕靈感來接受它」。此外，在現場進行授課的時候，對神社與寺院都沒有什麼關心與興趣，似乎巨大的姬路城還比較有人氣。因此，做出對於茶室「恐怕是完全不了解的也不一定」、「石的趣味也幾乎完全不了解的樣子」等毫不留情面的嚴厲批評。從這樣的發言，相信最終是可以指出「外國人終究無法理解日本的這種國家主義」這樣的論調吧。

戰後牽引了國鐵建築的伊藤滋，在戰爭時期下，全力以赴秉著「身爲一人的國民、一人的建築技術」爲祖國竭盡心力，他認爲新的建築體制是必要的，並針對這樣的機構做出提案（〈於新日本的建築體制〉，《建築雜誌》一九四一年四月號）。內容雖然是多歧的跨領域，但關於設計，則倡導設計事務所的集團化。此外他認爲「以建築造形爲首的一般藝術文化的伸展與發揚」，是國家應該重視的，「那是能夠與生養民眾的水和土，共同成爲民族意

識與愛國精神的紐帶」，對「國家百年之計」來說是重要的。建築也已經毅然進入到非得意識國家不可的時代。只不過，實際上當戰局越演越烈，設計就變得更爲無關緊要，最受到重視的反而是經濟性與效率性。

現代主義的山田守，在論述〈擔當大東亞建築文化建設之日本建築家的綜合自覺〉表示，互相批判、議論的時代已過，而提問「因聖戰所誕生的日本建築家之使命究竟是什麽？」（《建築雜誌》，一九四二年七月號）。他提到千萬不要受「敵對國家建築」所蠱惑，並呼籲應學習日本建築的長處，創造出屬於這個世界之全新建築文化的自覺。也呼籲「這是建築家全體非得同心合力不可的重要大事」，並且「是全體上下都必須共同參與的事業」。

前川國男的奮鬥

揭櫫All Japan、試圖排斥外國的國家主義，其影響也波及日本的建築界。法蘭克‧洛伊‧萊特以設計帝國飯店爲契機來到日本，以及之後也留在日本工作的安東尼‧雷蒙，於一九三七年離開日本回到美國，一九四一年關閉東京的事務所。熟知日本家屋的他，還在美國協助開發有效燃燒木造住宅的燒夷彈，這件事顯然是相當諷刺吧。

在雷蒙底下學習的前川，在戰爭時期發表了一篇該稱之爲決志告白的論述。一九四二年

發表〈建築的前夜〉與〈備忘錄——關於建築的傳統與創造〉。（《建築的前夜》，而立書房，一九九六年收錄）。前者批判「日本趣味的建築」，提倡以現代技術來創造新建築，後者提到「眞的創造」在於讓「對於傳統的潛心鑽研」成爲線索，「國民的建築是透過曾接受世界史國民個性所陶冶的建築家來加以實踐」而出現。「日本」與「傳統」是巨大的主題。

前川喜歡以戰鬥比喻。〈敗者爲寇〉一文（一九三二），是他在要求東洋風的帝室博物館競圖中，提出了現代主義的設計方案、卻遭落選之際所寫的有名文章（《建築的前夜》）。在這裡，前川首先遞出的疑問是，在這個重要意見表明的競圖場域裡，爲什麼沒有幾位建築家來參加？表示「無論在哪個世界或時代裡，在沒有犧牲的狀況下就獲得勝利的新運動，類似這樣的事情，或許是我太孤陋寡聞了，到現在從來都沒聽說過」。然後新建築也不是爲了趕上潮流或一時興起的，在沒有建築家繼續精進之下，是不會實現的。

在競圖案的說明書裡，前川憤怒地指出「難道要做出那種似是而非的日本建築來玷污光榮的三千年歷史並欺瞞民眾嗎？」表明應該「建設那種最純粹、謙卑、正直而毫無虛假的博物館，以身爲文化的正當繼承者來努力」（〈東京帝室博物館計畫・說明書節錄〉）。然後，像是歌德大教堂與〈巴特農神殿那般，樣式是「與各時代的構造材料極爲關係下所誕生的東西」，以鋼筋混凝土來模仿唐破風與千鳥破風，這件事無疑是一種冒犯與藝瀆。這是前川對於帝冠樣式的強烈批判。

前川國男敗北競圖「帝室博物館」模型，2019 年於崎玉縣立近代美術館展覽「Impossible Architecture」中展出

那個時候，前川是輸掉競圖。不過，在戰後的上野公園，後來前川設計了東京文化會館與東京都美術館，之後，他的師父柯比意設計的國立西洋美術館也在那兒登場。換言之，用前川的比喻風格來說的話，最後還是現代主義擊敗帝冠樣式而贏得了勝利。

2　戰時的建築論

新國立競技場問題與戰時的日本

日本從一九三七年突然爆發的日中戰爭開始，接二連三宣布中止大型建築案。主要目的在於抑制鋼鐵使用以轉爲製造兵器，並展現節約。結果，下了很大的工夫在木造的現代主義，計畫出重視經濟性的、簡素的建

物。此外，洋風建築還被批判爲有辱國家的象徵，在競圖的規則項目中，也清楚要求必須做出帶有日本調性與風格的設計，促成了帝冠樣式的登場。

另一方面，雖然戰爭越來越激烈，但在本章一開頭提到的、一九四四年由浜口隆一執筆的論述《日本國民建築樣式的問題──從建築學的立場來看》，是極爲高度精煉出來的內容。可以說是作爲以二十世紀前半的現代主義觀點所開展的日本建築論之最高峰吧。川添登回想當時在戰爭時期很少有實作機會，因此「思量與討論的時間非常充分，建築，首先第一是思想與邏輯這件事，無論對誰而言都成了自明的道理」（〈序文・市民社會的設計倫理與邏輯〉，《市民社會的設計──浜口隆一評論集》，而立書房，一九九八年）。

論文的一開頭，是以下列這段文字來展開。「謹以此小論獻給爲了樹立新日本建築樣式而持續付出最眞摯努力的前川國男氏、丹下健三氏」。這原本是爲了在一九四三年，在盤谷日本文化會館競圖中，由丹下獲得第一名、前川第二名的結果所寫的文章。可說是身爲評論家的浜口，對於一九三〇年代開始已經意識到國家主義的興隆，以及將和風的外觀做即物式合成的帝冠樣式愈發跋扈的設計狀況感到憂心，試圖爲現代主義建築家抵抗這樣的潮流之際所做的掩護射擊。就如同過去的基提恩，也是以具備歷史透視觀點的建築論爲武器，來支在國際競圖中敗北的柯比意及包浩斯建築家們所推行的現代主義運動。

2 譯註：海因里希・沃爾夫林（Heinrich Wolfflin），1864年生於瑞士蘇黎世，瑞士著名的美學家和藝術史家，西方藝術科學的創始人之一。曾在慕尼黑、柏林、巴塞爾等大學攻讀藝術史和哲學。沃爾夫林的藝術史研究關注普遍的風格特徵，而非對單獨藝術家的分析，他把作品形式分析、心理學和文化史結合起來，力圖創建一部「無名的藝術史」。其學術特點是不做系統的方法論陳述，而是通過方法論的實際應用來理解美術史，用形式分析的方法對風格問題做宏觀比較與微觀分析。其最大影響就是對藝術風格發展的解釋。在西方現代藝術學裡，其敏銳的觀察方法早已融入到學院的教學，成爲研究分析作品的基礎。尤其是《藝術風格學：美術史的基本概念》（1915年），至今仍是研究風格問題的必讀書。卒於1945年。

日本國民建築樣式的問題

浜口使出渾身解數撰寫的日本建築論，分成四回依序連載在《新建築》的一九四四年一月、四月、七／八月、十月號。因為是重要的論文，因此以下就仔細地看看其辯證與論述的進行方式。

最初，是說明建築學是什麼。根據他的說法，並不是問該怎麼做，而是對於其應有的姿態與可能性做出提問。因此，與其說是工學，「更應屬於文化科學、歷史科學」。然後將建築學比喻為海上的大型輪船，雖然不能命令建築就該照著什麼樣子來前進，卻能幫助建築家們從更廣闊的視野來解明自己決定採取的策略與路線，究竟帶有什麼樣的意義。

接下來，以盤谷（泰國曼谷的舊稱）的競圖為契機，則是「想要思考確實浮現在我們眼前的、關於樹立日本國建築樣式的這個問題」。作為其線索的，第一，所謂的建築樣式是什麼？第二，分析日本過去的建築樣式又是什麼？參照著藝術史理論的同時，指出樣式的掌握方式，存在著兩種類型。

第一種類型是由沃爾夫林（Wolfflin）[2] 與保羅‧弗蘭科（Paul Frankl）[3] 的敏銳觀察，擱置創作者的意圖，截取出共通外在特徵的樣式概念。第二種則是李格爾（Alois Riegl）[4] 與沃林格[5]（Wilhelm Worringer）等維也納學派基於創作者的「藝術意志」所產生的樣式概念。

3 譯註：保羅‧弗蘭科（Paul Frankl），1878年生於布拉格，在德國柏林取得建築學位，也在柏林期間與哲學家、藝術家建立起密切關係，因而接觸到格式塔心理學。不久後離開建築師的工作，轉而向沃爾夫林學習並研究哲學、歷史與藝術史。雖然曾深受沃爾夫林對建築發展之理解的影響，但未完全遵循其老師對形式主義的看法，在他相當具紀念性意義的論文中，以現象學和形態學為基礎，提供全面性的藝術史觀。以身為一位藝術史家，並以格式塔學派為架構撰寫有關建築的歷史與原理的著作而知名。卒於1962年。

然後，進一步指出在思考現在日本於實踐上的問題之際，相對於前者是從與當事者分離、以時代的視點為前提的作法，後者藉由靠近創作者，並思考創作者之意圖是較具有意義的。

浜口試圖以第二種類型的作法來考察過去的建築樣式，但日本建築史這個學問一直以來都是從第一種類型而來，因此沒有任何可以參照的典籍，浜口只好自己著手處理這個部分。在面對「建築意志」之際，只觀察過去的遺址構築是不充分的，為了理解當時人們的想法，詩歌、信件、日記等等，必須一邊使用語言的資料，同時試圖做出解釋。此外，浜口選擇的路線是從世界建築之類型論的立場來考察日本過去的建築，進行了與西洋建築的比較。為了樹立日本國民建築樣式，「未免對現代的日本建築涉入過深而鑽牛角尖了，畢竟還是『西洋建築』這個外在事物，才是我們無論如何非得正視的問題來源」。

根據浜口的說法，關於西洋的建築樣式，若加以分析古羅馬的維特魯威（Vitruvius）的言論，藉由柱子的象徵，可被認知為是傾向「物體的（東西）」、構築的（東西）」。此外，歌德窮究古代神殿與石頭構築的可能性，對於以造形美為主題的文藝復興也都有所碰觸，認為它們與為了人類的行為而存在的「空間的（東西）」是不一樣的。雖然西洋也不是說沒有「空間的（東西）」，但相對價值比較低，反而是「物體的、構築的（東西）」具有壓倒性的重要價值。

4 譯註：阿洛伊斯・李格爾（Alois Riegl），奧地利藝術史家、維也納藝術史學派代表人物。他在代表作《風格問題》一書中深入研究裝飾藝術的歷史。他反對從材料、技術的角度對裝飾風格做物質主義研究，提出了「藝術意志」一概念。藝術意志是一種精神因素，指藝術家或一個時代所擁有的自由的、創造性的藝術衝動。認為藝術風格的發展，藝術意志才是主要推動力。「藝術意志」在藝術史學領域中具有重要影響力，海因里希・沃爾夫林等人對其推崇備至，威廉・沃林格還在《抽象與移情》一書借用此概念，並進一步作出闡述。不過還是有許多藝術史家對此持有批評態度。

提出與空間論系譜相連的問題

那麼，日本又是怎麼樣呢？日本建築史中，醒目的屋頂類型、屋簷周邊構成等形式、或者千木（神社建築斜向45度角垂直相交的兩根木頭）、斗組（斗栱組合）、虹梁（弧形梁）等部位，雖然採用西洋手法來做，但他表明了「關於這件事，我們抱持著根本的疑惑」的意見。因此，「如果能夠採集到從前人們的建築意志傾向，那麼在這個方向性上，就非得重新描繪出日本建築樣式史的整體樣貌不可了」。

由於當時的文字資料很少，因此浜口注目的是從前日本人在談論有關建築時的「關鍵性語言之一」的間面記法。例如，若是記述為五間四面的話，母屋—內陣的桁行方向是五，庇—外陣就附帶四個。相對維特魯威以柱子為基準的建築記述法，就像「七間二面」等所記述的那樣，日本則顯示出柱間的數量，也就是「間」。從這裡他指出了與西洋的不同之處，即是在日本建築中所關注的空間的（東西）。

其次，他圍繞著近代以前的日本，並不存在相當於西洋裡的「architecture」這個概念來展開議論。在明治時代以前的日本，以構築的（東西）為志向，使得「建築」這個譯法成為固定用語，但他所注目的是在使用「建築」之前，於學科名稱與學會名稱上的「造家」這個詞彙。根據他的說法，「家」這個文字意思並不包括構造，而是內含著居住這個用途，倒不如說比較帶有行為

5 譯註：威廉・沃林格（Wilhelm Worringer），1881年至1965年，德國藝術史學家，當代美學中「抽象說」的代表人物。於1907年獲伯爾尼大學博士學位，隨後留校任教。1914年起，又先後任教於波恩大學、柯尼斯堡大學。第二次世界大戰後，出任哈雷-維滕貝格大學教授。其代表作《抽象與移情》被認為是表現主義的綱領性文獻。他繼承了李格爾提出的「藝術意志」與「世界感」的概念，在此基礎上提出了「抽象說」，闡述藝術中的抽象原則，並以此來反對當時美學理論中流行的「移情說」。

的、空間的分量在裡頭。其他像是藤原道長 6 與鴨長明 7 的文字中，也指出居住這個行為的重要性。據說其理由在於木與石的對比。石構造的建築是構築性的，但若是採用輕盈柔軟的木，構築就不會是其終極目的。浜口也讚賞桂離宮，但認為日光東照宮則「對於物體的、構築的（東西）有其錯誤而不厭其煩的傾慕與迷戀」，是失敗的。另一方面，寢殿造則明顯是行為的、空間的（東西）。

本論的最大成果，想必從「間面記法」到「間」的概念，或者從言語與文字中引導出「行為的、空間的」這個特性。

這樣的觀點在戰後也得到繼承。最有名的，即是磯崎新在一九七○年代於巴黎所企劃之後在全世界循迴展出的「間」展吧。根據他的說法，是「將有別於一直以來由外部視線所組立而成的『日本』的東西，姑且以時空概念的差異所提出」的成果。然後，進一步分解「ひもろぎ（神籬／神龜）」、「うつろひ（場所轉換）」、「さび（寂）」等九個概念，也邀請藝術家與設計師參與（《反回想Ⅰ‧A.D.A.EDITA，二○○一年）。磯崎將這些關鍵字所共同享有的「間」，在沒有分化成「時間」與「空間」向度的日本式概念介紹給海外。

神代雄一郎在一九六九年發表的「九間論」也是重要的吧。他在日本建築的各種領域中，關注著三間四方的正方形房間的登場（《間‧日本建築的意匠》，鹿島出版會，一九九九年）。他也指出了量測柱與間的這件事，但有意思的是並非以歷史學展開，而是作為設計論

6 譯註：藤原道長，日本平安時代的公卿，藤原北家藤原兼家的第五子。出家後法名行觀，後改名行覺。別名法成寺攝政、御堂殿，或稱御堂關白。道長是攝關政治、外戚掌權的最具代表性人物。他最為有名的事跡是「一家立三后」。

7 譯註：鴨長明，日本平安時代末期至鎌倉時代初期的作家與詩人，出生於京都。其作品《方丈記》成書於1212年，被譽為日本隱士文學的巔峰之作，主要在於回憶其生平際遇、敘述天地巨變、感慨人世無常的隨筆集。這部作品對日本的文學、歷史、思想等方面都產生了極為深遠的影響，被日本珍視為文化瑰寶。

展開。超越時代與用途，找出同一形式的論述方法，這與柯林‧羅（Colin Rowe）《矯飾主義

與近／現代建築》（伊東豐雄、松永安光譯，彰國社，一九八一年）的態度是相似的吧。此

外，也和浜口一樣，井上充夫的《日本建築的空間》（鹿島出版會，一九六九年）雖然是從

西洋美術史的角度，催生出其獨自見解下的建築論，但並非鑽研瑣碎的細部，而是探究日本

建築之「空間」歷史的書寫。然後也與單純的幾何學不同，而是抽取出帶有拓撲學之接續關

係的、「行動的空間」的概念。

戰時日本建築論的界限

再回到浜口論文上的討論。他在論文最後，還是碰觸了於競圖中登場的帝冠樣式，舉出盤

谷競圖的參加規定上也表明了「以我國獨自的傳統建築樣式為基調」，而提問該如何解釋

「傳統」這件事。比較明顯傾向物體的、構築的要素，也就是透過造形表現來提倡日本精神

的方案似乎相當多。然而，那只不過是明治以來的思考方式。

根據他的說法，近代以前的「建築意志」，是「行為的、空間的」。然而，現在日本則是

基於移植了西洋的思考方式。這麼一來，對這個競圖的傾向應該持否定態度來看待。例如，

某些方案，以桃山時代的城郭、桂離宮、法隆寺、二条城等，作為各棟形象的參考，因此顯

得非常混亂。

然後浜口做出這樣的反擊，「比什麼都更重要的是，無論如何都必須先在真實意義上，把握住我國的建築樣式才行」。從這一點來說，前川與丹下「的確就是基於對日本建築傳統的傾慕，而努力傾注在有關行為的、空間的要素之形成的方法上」。只是，相較於前川案的非對稱，丹下的方案則是帶有「威嚴」氣氛的對稱式。因此，「丹下氏的日泰文化會館【作者註：亦即盤谷日本文化會館】建築就是『行為的、空間的要素』與『構築的、物體的要素』之統合體，在令人肅然起敬的祭祀之日裡，最能精彩顯示出該空間的效果；而最能夠表現出前川氏方案優點與精彩之處的，反而會是有大量人潮快樂聚集在那裡的時刻」。的確，兩者是對照的。前川是機能而進步的，丹下則是帶有紀念性而復古的。

這是在戰時限制言論的情境下，以無比接近底線的方式來擁護現代主義的日本建築論。以現在的觀點來看，並非無法感受到其存有歪斜扭曲的部分。例如，在「真實意義上」的傳統建築樣式的這個說法，就可以判定那是藉由肯定自己才是真正的愛國者而加以否定他者的邏輯。這或許應該說是為了批判偏狹的國家主義，而打造出更加嚴格區分國家主義式之言說的悖論吧。此外，前川與丹下在那個競圖中的提案，也都不是純粹的現代主義設計，至少在外觀還是用了和風的屋頂，有強烈基於物體的、構築的要素之印象。

然後，說起來浜口的議論本身，與他一開始所批判的日本建築史一樣，是受西洋的藝術史

與美學強烈影響下的產物。此外，與西洋的單純比較，而浮現日本的（東西）二元對立這個構圖，在視野上也是狹隘又恣意的吧。當然，在他之前，伊東忠太與岸田日出刀的追隨者也都透過與中國的比較來論述日本建築的特性。例如，相較於裝飾過多、曲線性格強烈的中國建築，簡素而直線的就是日本建築。總而言之，在擁抱時代界限的同時，也顯示出日本建築論的一個終點。並且，與帝冠樣式被實現的一九三〇年代不同，在後來並未能實現這個競圖案的結果。

第九章　皇居・宮殿

京都迎賓館

1 新宮殿

京都迎賓館的高科技和風

以晚宴及住宿招待外國首相等國寶級人物的設施便是迎賓館。現在，迎賓館赤坂離宮與京都迎賓館就屬於這個範疇。也就是說，迎賓館是作為國家容顏的建築。

一九○九年建造的東宮御所（即後來的赤坂離宮），是日本為了與歐美擁有對等地位的演出效果，而威風凜凜地採用新巴洛克樣式，並在戰後改修為迎賓館。另一方面，於二○○五年完成的京都迎賓館，則是以當代的日本建築為目標。根據內閣府 1 的網頁指出，「京都迎賓館是象徵日本的歷史與文化的都市・京都，帶著誠摯的心，迎接來自海外的賓客，主要目的在於加深人們對於日本的理解與友好」。也就是說，是採取和風建築的樣式。透過競圖選出的日建設計，是一家從高層大樓到東京天空樹與札哈・哈蒂的新國立競技場為止，都能對應各種設計類型的、代表日本的大型組織建築設計事務所，由他們操刀設計此案。

設計的特徵，是將建築全體都收在同一層這個作法。在有限的基地中，放進要求的用途，容易變成二層以上的量體，但日建設計刻意迴避這樣的結果，而將服務機能幾乎都收納到地下。這也與迪士尼樂園的手法一樣。的確，回顧歷史就可發現，日本建築除了城郭與不會住

1 譯註：內閣府（Cabinet Office，CAO），日本內閣機關之一，處理內閣總理大臣（首相）主管的政務之外，還負有協助內閣制定與調整政策以強化內閣機能的功能。前身為1949年成立的總理府。2001實施中央省廳再編時，為了強化內閣各機關之間的橫向溝通以使內閣政策得以統一，2001年1月將經濟企劃廳、沖繩開發廳、總務廳、科學技術廳、國土廳併入總理府，改組為今日的內閣府。首長為內閣總理大臣。

人的塔等特殊構築物之外，其實並不存在高層建物。若要勉強做出二層樓以上的構造，在縱橫比例的處理上將會變得很困難。因此，為了強調微凸形斜屋頂與屋簷水平線的美感，才選擇了這樣的構成吧。

京都迎賓館帶有日本的空間風格，在面對中庭的雁行走廊，雖然可以得到開放而遼闊的眺望視野，但全部加上了大片玻璃的固定窗，在物裡環境上是與外部遮斷的。取而代之是透過音箱將外部流水的聲音與能夠感受到自然聲響動靜在室內播放。這是由於在設施特性上被要求最高層級安全系統的緣故。沙林事件以降，也假定從外部投進毒瓦斯的攻擊，因此配備了能夠仔細管控空氣狀態的設備。在基地角落所構築的假山也具有堡壘的機能。這樣的安全性或許也能稱之為主題式公園吧。

不過，相對於以大眾為對象的娛樂設施容易淪為媚俗設計的傾向，京都迎賓館卻是相當洗練的。當然，由於名人的競演而設營整備了這份「和」，也達到很大的功效吧。也就是說，維持最高等級現代保全系統的同時，也不是那種粗魯的軍事要塞，而是動員了人間國寶、融合了傳統容貌之下的空間。

不只是這樣，屋頂鋪上鎳合金製成的不鏽鋼板，以及削鋼管製作的柱子等，現代科技提引出纖細的日本建築長處。並不是把眼光朝向背後與過去的和風，而是以二十二公尺的長押（柱間橫木）等素材，實現了擁有極度細長比例的「現代日本」建築。

京都迎賓館（由最高科技所支撐的傳統日本建築容貌）

一般是做不到這種程度的，這由於是國家項目才可能完成這類挑戰的優異建築。然而，關於這棟建物的評價，即便好幾次申請角逐日本建築學會獎（作品類），結果都落選的這件事還引起話題。雖然聽說意匠派的審查員因為京都迎賓館是保守的和風外觀而面有難色，但或許是將本案視為日本風格老掉牙式的表現吧。筆者在擔任日本建築大賞的審查時曾經造訪這裡，參觀之後覺得雖然是和風，但實現了過去未曾存在的細長比例、以及高科技與和風的乖離及共存，進而造就出這棟建物的有趣之處。

昭和的宮殿再建計畫

一九四五年五月二十五日夜晚，東京的空襲使得霞關的官廳街木造平房全部焚燒殆盡，沒有燃燒毀壞的，只有混凝土造的靜養室與伙食相關的大膳房等建築物而已。戰後不久，宮殿應該重建的輿論逐漸高漲，而宮殿位置應該在哪裡則成了媒體話題。

當時也出現了向市民開放皇居的聲音。現在，則不知不覺瀰漫著忌憚這類發言的氣氛。例如，建築史學家的藤森照信表示，在皇居前廣場「充滿著這裡禁止做什麼的這類消極而負面的氣氛」。破壞日本都市的怪獸哥吉拉也一樣，當牠從海岸登陸時，明明前方毫無障礙物，還是會迂迴繞過皇居而前往新宿。看著每年大量生產出來的建築系學生畢業設計作品時，對

於澀谷與新宿的提案早已成為定番（經典），但是關於皇居的計畫卻完全真空。奇怪，搞不好是甚至未曾意識到這可能是一種「禁忌」也說不定。對於學生來說，或許可能覺得那裡原本就是不存在的場所吧。

然而，或許是剛從戰爭時期束縛國民的意識形態中被解放開來的緣故吧，戰後有一陣子的狀況相當不同。一九五七年丹下健三發言表示，「我很想將那兒做成文化中心。有公園、有美術館、有圖書館，善用現在自然的武藏野情境氣氛，處理成屬於國民的場所」（《丹下健三》，新建築社，二○○二年）。然後包含皇居的山手線地區全部加以改造，再加上因為排氣瓦斯很多，導致環境惡劣的緣故，披露了搬遷皇居的想法。現在，知名建築家要提出開放皇居的發言，應該是很難想像的事吧。

此外，一九五八年丹下也曾說到希望可以開放皇居區域，設置購物中心與商業中心等，「姑且會按照皇居原來的形狀保留下來。不過希望做成能夠穿越它們的狀態」。這個方案亦即將皇居所在地設置文化中心與都民的休閒場所，而在外圍建造高層公寓。此外，當時的May-Day（勞動團體游行請願的五月の日）使用皇居前廣場，也發揮了作為民主主義運動場域的機能。亦即是說，過去在關於皇居周邊改造上的想像是自由奔放的。

總而言之，關於新宮殿，由於東京的過度稠密與環境惡化的狀況之下，也曾出現過以京都與富士山麓、甚或是地下作為候補地的意見，但還是變成留在集中了以國會議事堂為首之

241

政府機關的東京。然後，丹下的「東京計畫一九六○」（一九六一），雖然提案以巨型結構（Megastructure）執行大規模都市改造，卻還是沒有伸手去碰皇居。然後一九六○年代後半，當前川國男設計東京海上大樓時，由於能夠俯瞰皇居而遭受批判，結果大量削減建築高度。

新宮殿的建築該怎麼辦

後來總算發起了由國民捐款以重建宮殿的運動，為了不讓它伴隨著奇妙的強制化而變成弊害，政府發表了將以國家經費來執行宮殿營造的這番談話。並且舉辦七次的皇居營造審議會，對總理大臣提出以下關於樣式之答辯與申論的內容——以「重視日本宮殿的傳統，帶有深屋簷、砌瓦之斜屋頂的鋼骨鋼筋混凝土造的現代建築」來執行。同樣因戰火而燒毀的明治神宮的重建（一九五九年），岸田日出刀在營造委員會上主張即便是可燃的，神社的復興還是應該使用木造作法，不過結果變成是決定昭和宮殿為不燃的構造物（五十嵐太郎，《新編‧新宗教與巨大建築》，筑摩學藝文庫，二○○七年）。

岸田在最初明治神宮啟用時（一九二○），繼承了主張神社木造論的伊東忠太的志向，有別於從中國傳入的佛教寺院，表示「真正的神社建築，亦即非木造不可」。伊東論述指出，作為日本固有建築的神社，不應該隨著時代而進化。然後，在伊勢神宮執行式年遷宮之際，

由於木材取得上的困難，而對明治天皇提出從一九〇四年開始不再使用檜木，應該以適合文明開化的混凝土造來執行的提案。對於這一點，據說天皇表達了想要守護「祖宗建國的姿態」（約翰・普林（John Breen），《神都物語》，吉川弘文館，二〇一五年）。

關於在答辯申論樣式的這個部分，擔任臨時營造局長的高尾亮一回想表示：「後來可還真的把我給害慘了」（《建造宮殿》，求龍堂，一九八〇年）。然後接著有以下記載：「看起來似乎是無關緊要的一篇文章，但所謂的『日本的傳統』又是什麼呢？就算將作為代表的京都御所與明治的宮殿試著拿出來談論，但這兩者可以說彼此互為異質的存在。再加上這又該與『鋼筋混凝土造的現代建築』這件事如何結合呢？」於是他基於宮殿本來就無固定樣式的緣故，只好寄託在「現代建築」這個詞彙上。亦即是說，把宮殿的建造時代做匯整式的表現。

只是，「希望宮殿必須是足以作為一國之表徵。因此必須達到現代日本所具備的最高技術，以展示出藝術水準不可」。高尾意識到了「日本的」這個提問的難處。

不過，也並非說因為是日本宮殿，所以國籍不明的東西就不好。在《週刊讀賣》的新宮殿特集中也指出，赤坂離宮是西洋的拷貝版，因此並不是根植於日本傳統的東西。他的想法是「如果能蓋出日本人才做得出來的宮殿，那麼反而會是對世界文化做出貢獻」。結果，那是與建造平成的京都迎賓館相近的態度吧。

昭和宮殿是在混凝土平屋頂上戴上有斜度的屋頂，以銅板被覆柱子等，雖然是以現代的想

法來運用素材，但外觀上卻是保守的和風。在空間計畫的層面上與明治宮殿不同，不包含居住的部分，僅作為舉辦國家事務的公共場所。此外，相對於明治宮殿帶有南北中心軸向及左右對稱的配置，昭和宮殿的對稱性在相當程度上可以說是崩解的。與其是「威嚴」，不如說「容易親近」才是主要目的。

太田博太郎是這麼說的（〈從日本的宮殿來看樣式與傳統〉，《週刊讀賣臨時增刊　特集　新宮殿》）。歷代宮殿的配置計畫雖然受歐亞大陸影響，但個別的建物都還是日本固有的樣式，長久以來到近世為止所傳達的，是在教導住宅的傳統是如何根深柢固，同時，日本在攝取外來文化的這個部分，並非只是透過樣式的選擇、做出單純模仿就加以了結的故事。

然後，昭和天皇雖然經常視察工地現場，但是針對作為公共場域的宮殿計畫卻不曾開口表達過任何意見。另一方面，關於成為私人生活場所的吹上御所（一九六一）則是將面積保留在最小限度，天皇不斷提出避免奢華作法的要求與期望（《建造宮殿》）。然而那並不是和風式的建築，而是鋼筋混凝土造的兩層樓現代主義建築。

宮殿問題與建築家的職能

當初，雖然也曾檢討過是否由建設省來負責宮殿的計畫案，但由於是特殊設施而轉由宮內

廳來負責。一九六○年委囑吉村順三進行基本設計，由臨時皇居造營部執行細部設計。就如同在國會受到「實在搞太久了」的批判那樣，設計花了五年，在明治宮殿的遺跡上施工則花了四年，終於在一九六八年十一月完工。為一座帶有深出挑的屋簷並戴上斜屋頂的鋼骨鋼筋混凝土造建築，地上二層、地下一層，並附有中庭、東庭、南庭、地下停車場等設施。工程部分基於高尾的強烈意向，因此並沒有透過會計法的規定來辦理競爭招標，而是從擁有工程實績的五家大型綜合營造商來施作。至於內裝，由東山魁夷繪製壁畫、多田美波負責照明等，也有藝術家參與其中。預算從原先的九十億日圓，由於物價高升與人事費用上漲，最後總建設費膨脹到一百三十億。當時，一架噴射機的價格是三十億日圓。

一九六四年六月發生了吉村辭去設計新宮殿職務的問題。這個風波是由記者的報導所引起的，高尾對於吉村他們傾向馬上就論斷好與壞的這件事，呈上了忠告。辭任的理由在於與宮內廳的意見相左，而吉村對於這樣的狀況表示無法承擔設計責任。例如，環繞於天花的裝修、柱梁的外部裝飾、鋼骨的發包等意見的衝突，以及雖然要求提供長度與寬度都足夠的木材，卻因為經濟的理由而被拒絕等，是為關鍵因素（〈探討新宮殿問題〉，《新建築》一九六五年九月號）。因此，吉村表示「由於宮內廳當局讓身為建築家的藝術家良心受到忽視」。

另一方面，高尾對於吉村在關於預算管理與現場監造所要求的獨裁式立場，因為這是國家的建物，而作出「基於國民的年度總支出管理的責任，對於這樣的要求無法同意」的陳述。

此外，吉村雖然繪製了格調高雅的對稱式圖面，卻遭到宮內廳修改，而稍微崩解了似的（《週刊讀賣臨時增刊‧特集‧新宮殿》）。

也就是說，針對基本設計與細部設計的認知是不一樣的。吉村是以歐洲型建築師作為想像，將調查研究、基本設計、細部設計、工程監造等，打算作為一位總指揮，將一貫作業全部攬起也負責。另一方面，宮內廳則認為由於是國家的建物，所以財政有必要適切處理。因此，或許也說不定在設計契約的內容與條件，事前並沒有經過充分詳盡的意見交換與討論。形式的官僚主義、不公開的程序，從這個新宮殿的設計，讓日本建築家立場上的曖昧這個問題，因而浮上檯面。

浜口隆一從新宮殿的問題指出職能的問題，並作出以下建言（《新建築》一九六五年九月號）：國家專案計畫需舉辦開放式的競圖。而且也會需要有人能夠扮演同時管理協調身為業主的國家與建築家之間的這類角色。也應該積極披露來自建築家職能團體的提案。在新國立競技場的問題中，把建築家當成廠商與業者來對待的日本，與以英國為據點、受到尊敬的建築家札哈‧哈蒂之間，也發生了巨大的齟齬。非常遺憾的是，當時新宮殿問題的發展樣態，在半世紀後的現在也完全沒有改變。

2　明治的國家事業──宮殿營造與赤坂離宮

明治的 Project X

從江戶時代變成明治時代之後，天皇會離開京都前往東京行幸（出巡參與活動），而產生了準備新住所的必要。由於是非常臨時的事情，因此最初並不是新建一處住所，而是把江戶城解讀成東京城、皇城，在將軍的御殿短暫居住。然而，一八七三（明治六）年五月，宮中女官不慎引起火災，西之丸御殿因而燒毀，因此不得不以蓋出近代天皇的新設施為前提。

此外，直到明治宮殿完成為止，天皇雖然住在赤坂離宮的臨時性皇居，但畢竟只是將紀州藩的古老宅邸做改建，誠如皇居御造營事務副總裁的宍戶璣所說的那樣，並不適合作為執行國家公務行政事宜的場地，再加上也需要對外國展現出國威，因此壯麗的新宮殿完工，是非常迫切的事情（T. Fujitani，《天皇的 Pageant》NHK Books，一九九四年）。然而，設計並無法簡單做出決定，在幾番迂迴曲折下，終於完成時，已經是火災發生後的十五年，一八八八（明治二十一）年。

建築史學家桐敷眞次郎，在《明治的建築》（日本經濟新聞社，一九六六年）其中一章節〈皇居造營與樣式論爭〉，有著「宮殿的再建是對明治中期的建築界而言，最大的課題之一」

247

的記載。這是「無論是哪個國家，王宮理所當然會成為代表那個時代之建築的作品」的緣故。

實際上，與鎖國的江戶時代不同，明治時代因為與他國產生外交關係，必然會發生與歐洲王宮之間比較的狀況。然後不僅得做出對等的展現，在設計上也被要求必須探討什麼是屬於日本的元素。

明治宮殿的結果，是向京都御所學習和風式外觀。然而，室內則混入西洋的意匠與生活樣式。例如，上折式格子天花與 chandelier（枝型／冠冕型吊燈）的組合。因此，建築史學家的鈴木博之，指出這種和樣與西洋風宮殿之意匠重疊組合的特質，在於表現的多層次之上（《近代建築史》，市ケ谷出版社，二〇〇八年）。

另一方面，以正統洋風建築登場的是赤坂離宮（一九〇九）。巴黎歌劇院與柏林國會議事堂等，十九世紀在西歐流行的新巴洛克（Neo Baroque）風格，在日本也經常用在明治後期的大建築，赤坂離宮就是代表例子。根據桐敷的說法，是作為「明治建築中最大的紀念碑」，「賭上日本建築界的名譽，竭盡全力集結的大事業」，是「從幕末時代起，持續全力以赴所構築的洋風建築技術的總決算」（《明治的建築》）。

然後，基於後來成為大正天皇的嘉仁親王已達成年之齡，婚期迫近的緣故，所以蓋出這棟建物。也就是說，於昭和時期，將本來作為皇太子的御所進行大改造與裝修，從一九七四年起，成為國家的迎賓館使用。在近代建築史當中，雖然覺得明治宮殿與赤坂離宮並沒有成為

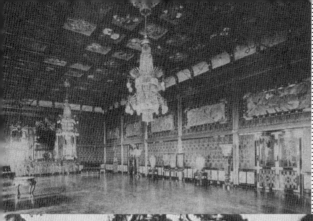

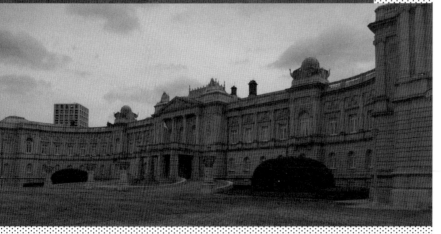

明治宮殿　上：帶入洋風樣式的內裝／中：和風的外觀／　　下：迎賓館赤坂離宮

那麼大的焦點而被拿出來討論，但是在明治一百年的時機之下，桐敷書寫的這本著作裡，表示這棟建築除了設計的前衛性格之外，也必須考慮在當時社會裡建築的強烈影響之下，將本案視為重要的國會事業加以回顧。

前途迷惘的明治宮殿

建造天皇的新住所，這個目的雖然明確，但是明治宮殿的建築計畫案卻嚴重處於混沌不明的狀況。在這裡，以鈴木博之監修的《皇室建築》（建築畫報社，二〇〇五年）等作為基礎，回顧整個經緯，說不定也會讓人想起新國立競技場的狀況。

由於西南戰爭等政情不安事件造成的影響，因而耗費了漫長時間實現明治宮殿，尤其是要設計成和風還是洋風這兩端之間的拉扯，可以說相當劇烈。當時因為是在現代主義誕生之前，因此，該如何融合無國籍的現代主義與日本的（東西），這個提問還不存在。最初是在一八七六年（明治九）年，委託了法國建築家波昂維爾（Charles Alfred Chastel de Boinville）設計調見所等建物。根據新巴洛克樣式的設計，赤坂離宮於九月開工興建。然而，隨著工程費用增加，以及發生磚牆出現裂縫這個致命性的問題而中斷。這個問題在會發生地震災害的日本，引發對於疊砌式構造是否真的可行的疑慮。之後在一八九一（明治二十四）年發生濃

尾地震，因西洋風建築受害慘重，而成了帶動日本獨特耐震構造研究發展的契機，在赤坂離宮一案中的潛在不安因素，堪稱是關於震災思考的先驅。

理所當然的是，隨著本案的白紙撤回與歸零，皇居的基地也再度受到檢討，一八七九（明治十二）年，決定建設西之丸的西洋風謁見所與宮居、以及山里地區日本風格的奧向御殿。然後，工部省擁抱前者並雇用外國人，後者則由宮內省來分擔。然而，在進行地質調查之後，判斷該地盤狀況並不適合以石構造來建造，而在一八八○年將西之丸改成木造的和風宮殿。

不過，由於洋風推動者榎本武揚參與了營造計畫，使得洋風宮殿案再次浮上，於一八八二年決定建造由受雇於山里地區的外國建築師喬賽亞·孔德（Josiah Conder）所設計的洋風謁見所，以及位於吹上的奧向御殿。

然而，關於設計變更的討論卻不曾間斷過。因為山里的謁見所被認為不適合作為皇居的正殿。孔德似乎被命令設計必須沿襲之前波昂維爾的赤坂謁見所，不過他主張若能解除這個條件的話，就可設計出適切的皇居正殿，然而這個提議當時並未被接納。據說他為了解決耐震上的缺點，做出鋼筋混合磚造的提案。

最後終於在一八八四（明治十七）年，再次決定要在西之丸與山里建造木造的和風宮殿。

雖然龐大的花費被視為是其中一個原因，但桐敷表示，那是磚造技術已獲得改善的時期，木

造宮殿的工程費用一坪也要六百日圓，因此便宜不到哪兒去。宮戶璣主張皇居應該在明治憲法頒布的一八九〇（明治二十三）年、也就是帝國議會舉辦的前一年為止完成（《天皇的Pageant》）。當初皇居營造費預定以二百五十萬日圓為目標，後來一共花費約三百九十六萬八千日圓。即便有來自一般的捐獻，但是以當時國家年度總收入是六千萬日圓左右來想，就知道是相當可觀的金額。

明治宮殿是由木子清敬設計，相對於讓人想起京都御所的和風式外觀，在其室內設置了折衷的意匠，在新意匠與古老傳統的交織下，創造出「新的傳統」（《皇室建築》）。此外，有許多房間並沒有榻榻米，而是鋪設了地毯，生活家具也是採椅子式為主的洋風。體現西洋的室內在明治以前的日本，是難以想像的，可以說是真正的近代建築。

外國人設計者與國家 Project

若整理這一連串流向，可以發現是從波昂維爾→木造案→孔德→木造案，三次反覆的過程。關於是否納入聘雇外國人這項開啓了日本建築近代化的政策上之搖擺不定，最終還是以排除的形式告終。也就是說，要採取和風還是洋風的這個構想，直接連結成木造 v.s. 疊砌造、日本設計者 v.s. 外國設計者的選項。

鈴木博之認為曾經有過四波外國建築家在日本工作的熱潮（《日經 Architecture》，一九八八年八月二十二日），分別是：明治時期聘雇的外國人；大正時期的實務派美國建築事務所；戰前由於在本國處境困難、待不下去而滯留日本的作家（萊特與陶德）；然後是在泡沫經濟時期陸續來到日本的世界知名建築家。這麼說來，木造的皇居營造，正好碰上了第一波。另一方面，吉村順三所參與的昭和皇居營造，是海外建築家作品比較少的谷底時代。二十一世紀則是受到全球化影響，和世界各地發生的現象相同，就算是發生第五波熱潮也毫不意外，但就如新國立競技場的問題導致排除了札哈所象徵的那樣，日本最後選擇的是排外而封閉的道路。

從傳統論來看，明治的皇居營造特徵是在和風／西洋上的拉扯，同時也直接提問了國家的容顏該如何處理。值得一提的是，透過明治時代與天皇相關的專案項目，可以發現並不只是由上往下的推行而已。這是因為天皇的地方巡幸是直到近代才展開的新活動，當初沒有從國家層級而來的詳細指示，因此非得由各個地域來思考該以什麼樣的空間迎接天皇的緣故。

小沢朝江的《明治的皇室建築》（吉川弘文館，二〇〇八年）就針對各地的事例做了詳細檢討。根據她的說法，明治天皇在巡幸之際，新建的行在所（行館）與御小休所（休息站），存在著超越地域的共通點，幾乎全是和風的，並且強調天花與屋頂的高度，這個原因之一是天皇實踐椅子式的西洋生活。此外，也意識著御所與神社的意匠而經常使用。亦即是說，與

其以是否爲容易使用的暫時性生活場所爲考量，「最重視的還是爲了表現出代表天皇這位特別人物之建物的『格』」，是「接近收納御神體與佛像的櫥子般的存在」。小沢表示，應該是在當時一般人所擁抱的對於神的認知之下，而做出這樣的創造吧。

以洋風建築爲目標的赤坂離宮

然而，札幌的豐平館與鳥取的仁風閣等洋風的行在所（行館）是有名的，在天皇巡幸前獲得推廣的機會，變成了被稱爲地方性鹿鳴館般的洋風建築。根據小沢的說法，雖然成爲行在所與御小休所的洋風建築非常少，但天皇在各地視察的學校、縣政府廳舍、法院、醫院、郡設施等，則以洋風建築占壓倒性的多數。尤其是在山形縣令三島通庸的奔走斡旋之下，在迎來天皇巡幸之前，讓當地建設急遽地洋風化。這些都是爲了讓明治天皇能夠看到地方勵精圖治之成果所蓋的建築。

另一方面，嘉仁親王的國內巡啓（出巡訪視）中，作爲行在所的公共設施也被多加使用，而且據說公會堂與迎賓館有半數以上是和風的。小沢表示，其時代背景是日清、日俄戰爭勝利之後，開始出現國家意識高揚的現象。此外，皇太子的行在所，也充分考慮了作爲生活空間的使用性，在不同地域，從平面與室內的規格都被統一的這件事來看，小沢推測這是來自

左：札幌　豐平館／右：鳥取　仁風閣

於宮內省的指示。也就是說，由於天皇在日本全國的移動，隨著洋風建築的增加，而產生了得以思考和風究竟是什麼的契機，進而創造出新的傳統。

迎賓館赤坂離宮，顯示了從明治以降日本人學習西洋建築的成果，應該可說是作為總決算的一棟建築。是即使不依靠外國人，集結全日本的建築家與藝術家的全日本陣容，也能夠做出與西洋匹敵、格調與樣式都具備高水準之建築的專案計畫。在設計之際，宮內省內匠寮[2] 的技師片山東熊前往歐洲各地王宮進行視察，發包設備機器與裝飾品，並指出新巴洛克樣式是受羅浮宮、凡爾賽宮影響，而外牆則受到彎曲的維也納霍夫堡宮殿等建築的影響。

赤坂離宮從計畫開始歷經十五年完成，總工程花費五百萬日圓。外觀是強烈的對稱，以古典主義為基調的華麗設計、雙柱式等等，完全的洋風，室內也設置了巴洛克式的大樓梯，冠冕式吊燈、壁爐裝飾（Mantelpiece）等，蔓延著宮殿風室內裝修。只不過，意識了伊斯蘭的吸煙室之外，

255

只要眼睛仔細凝視細部，可以發現使用了會令人想起天皇的新和風意匠、日本畫與傳統的工藝。就構造而言，則是在磚構造中加入了耐震補強用的鋼骨。

無論如何，這本來是作為嘉仁親王的東宮御所而建造的，若是生活空間的話，其實也不是那麼需要做出全面性的洋風。根據鈴木的說法，果然從當初一開始就像現在這樣，是帶有作為迎賓館性格的（《皇室建築》）。因此，皇太子的居住機能就收在一樓，登上中央壯麗的樓梯後，便來到二樓的迎賓空間。結果，由於明治天皇過世的緣故，皇太子並沒有機會住進這裡，後來昭和天皇也只在這裡生活了五年。赤坂離宮實際上是作為迎賓館而活躍的建築。雖然並未怎麼作為生活空間使用，但一樓的平面相當耐人尋味。善用左右對稱的平面，劃分成東側是皇太子、西側是皇太子妃的空間格局，也個別設置寢室與化妝室，呈現出成對的配置。

小沢表示，相對於包括明治宮殿在內的、到目前為止的天皇建築，在表（正面）與奧（內面）都被定位成天皇與皇后的生活空間而有大小尺寸規模上的差異，但在東宮御所則是男女左右對稱的劃時代作法。正如同強調這一點似的，在室內意匠中，也使用了雌雄常相伴的鳥類為主題。據說即便是在西洋的王宮中，空間相同到這種程度的，可以說並不存在。然後也指出在進入明治時代之後，皇后的立場也有巨大變化，身為公共的存在而得在人前經常出現露面。在國際外交場合中，夫妻一起登場的這件事，恐怕也對這樣的結果產生了影響。

2 譯註：內匠寮，宮廷中的御用工務營繕機關，主掌職權在於建築與其內裝和設備，以及宮廷庭園與離宮庭園、新宿御苑等的造園、土木工程，是統籌當時皇室財產與宮廷整體營造事務的部署。

附帶一提，神前式的結婚典禮成為一般大眾都知曉的契機，是一九○○（明治三十三）年的嘉仁親王與節子的婚禮，是作為男女配偶的天皇與皇后。這也是於近代所創造出來的形式，而將這個理念做出明確提示的，並不是木造的宮殿，而是西洋風的宮殿。在日本，作為新格式所導入的洋風，另一方面，就像是到了現代也持續使用榻榻米、入內脫鞋的居住空間那般，分別使用著和洋雙重性。然而，就算天皇是日本傳統的象徵，由於他身為公眾人物，在公共場合不脫鞋，因此需求的是洋風空間，也造就了與和風要素更為複雜的融合。

第十章　國會議事堂

國會議事堂

1 表現國家形象的建築

世界中的國會議事堂

在二○一四年威尼斯國際建築雙年展，曾提倡建築家並不是主角，主張建築物才是主體，但是當時奧地利館的展示非常有意思。以「權力的場所」選擇國會議事堂為主題，用一整片牆面並排陳列世界各國的國會議事堂模型。而且都是同樣的比例，因此大小與形態的差異一目瞭然。有許多令人難以相信的龐然巨物與令人吃驚的設計等等，讓人察覺這個世界原來是如此多樣。

雖然周邊並沒有設置圖說註記，但其中一個模型，只要是日本人，立刻會知道那是東京的國會議事堂吧。模型被還原成簡單的量體，即便排除裝飾性的要素，與兩翼的中庭、中央的階梯狀金字塔型塔屋、彎曲的坡道相當顯眼。不過與他國相較，這個作品在大小與形態上，並不算特別出類拔萃。這種類型的議事堂是在十九世紀形成的吧。另一方面，從二十世紀後半開始也有幾何學的類型登場。

諾曼・福斯特（Norman Foster）增建了玻璃穹頂的柏林國會議事堂 Reichstag（國會），是在十九世紀新巴洛克樣式的本體上，戴著幾何形態的冠冕，可以說是兩者的合體吧。在雙重

威尼斯國際建築雙年展 2014 奧地利館

螺旋走道環繞其中的屋頂穹頂，可以俯瞰下方的議場，這是對厚重的古典主義本體，顯示出新民主主義之透明性的建築而廣為人知。

在日本，一九九○年代也曾對於首都機能轉移而喧騰一時，活用電腦進行設計的建築家渡邊誠，對新國會議事堂做出以透明玻璃的塔狀及彈性靈活接頭（Flexible Joint）構成自由形體的提案。當時，國土廳的宣傳小冊上刊登的新國會議事堂插圖，也是被綠色風景所包圍的外觀。這些雖然充其量只是意象，卻也是直接表現出「對國民打開的政治與行政」的產物吧。

之後，首都機能移轉的話題消失了，不過若現在要在日本蓋出新的國會議事堂，那麼追求的很可能會是像這種透明且存在感稀薄的設計吧。不，或許圍繞著國會議事堂的議論，是否擁有熱度而足以成為話題的這件事，本身就是有疑問的吧。

日本的國會議事堂

德國的國會議事堂在十九世紀末完成之後，以一九三三年的縱火事件為契機，而制定了納粹的全權委任法；在第二次世界大戰受到攻擊而變成廢墟；在東西德統一後增建了玻璃穹頂等，是一座帶有二十世紀歷史動態性印記的建築。

相對之下，日本的國會議事堂又是怎麼樣呢？的確，它在戰爭時期為了躲避空襲而塗上了

德國的國會議事堂 Reichstag（國會）

黑色的迷彩，現在也是在進行示威之際有許多人聚集的場所。然而，它既不像德國那樣直接在建築上刻印出歷史、竣工之後的變化也不怎麼大。倒不如說，到完工為止的歷程非常漫長，整個過程相當耐人尋味。從一八八六年最初的發議立案開始，歷經半世紀再到現在所見的這個姿態，建設工程花了長達十六年時間。

有許多建築家相當關切國會議事堂，雖然是投注相當多心力與勞力的國家級專案項目，但若從都市設計的角度來看，前方沒有什麼像樣的廣場，就這一點，或許可以說它是很「日本」的吧。只有狹窄的步道，對於舉辦示威活動是相當不足的。有種說法是，在日本很難有廣場的成立，而國會議事堂應該就是這種典型的場所吧。

此外，只是不由自主地向著皇居，而不與特定建築帶有什麼關聯性。立法、司法、金融中心的國會議事堂、最高裁判所（一九七四）、辰野金吾設計的日本銀行（一八九六）等，這些可以說是國家容顏的建築，都顯得很努力地個別獨自站立一般。它們彼此之間卻是零散分布，不具有相互連攜的、都市計畫上的關係。

其實，明治時代的外務大臣井上馨，從德國招聘了赫曼・恩德（Hermann Ende）與威廉・伯克曼（Wilhelm Böckmann），請他們做出以壯闊尺度的城市街道與建築群來構成官廳集中的計畫。他們也得到國會議事堂與裁判所的設計委託，關於前者是做出了在中央放置壯麗穹頂的古典主義案，以及用尖塔與和風屋頂組合的折衷案。如果這些計畫案在當初可以順利完

成，那麼在東京也會出現像歐美那樣的政治都市空間吧。

是什麼樣的政治空間

評論家松山巖在參訪國會議事堂之際，帶著「建物中究竟放進了多少日本式的設計啊」的興趣，不過據說「實際試著在裡面巡覽遊逛之後，有施加日本式意匠的房間相當得少」（《國會議事堂》，朝日新聞社，一九九○年）。原來如此，除了天皇使用的、納入安土桃山樣式的御休所（不過，是椅子式）、委員長室的上折式格子天花之外，在細部上能夠被指認出是日本意匠這類的要素，還真的不多。

松山之所以在裡頭探尋日本的東西，並不是毫無來由的。「帝冠式」這個詞彙，就是以國會議事堂的競圖為契機而誕生。然而，實際的國會議事堂，帶有簡素化的古典主義外觀，並沒有戴上和風的屋瓦頂。倒不如說中央塔屋的頂峰，成為階梯狀的金字塔量體才是其最大特徵。除此之外的屋頂，看起來都是平的，因此視線自然會集中在塔部。此外，在國會議事堂完工的當時，六十五公尺的高度超越了三越本店與東寺的五重塔，是日本最高建築，直到一九六○年代，撤廢了被稱為百尺法的三十一公尺高度限制為止，一直盤據著日本最高建築的寶座。因此，以金字塔輪廓為頂、作為東京的地標，確實是相當醒目。

1 譯註：地靈，亦即所謂的「場所精神」（genius loci or spirit of place）一詞來自於古羅馬的想法。根據古羅馬人的信仰，每一個獨立的本體都有自己的靈魂，這種靈魂賦予人和場所生命，同時也決定他們的特性與本質。

國會議事堂的確是比皇居更加反映出日本不存在的政治系統，以及其帕來性格的、公共性的建築類型。因此完全變成洋風建築也是毫不讓人意外吧。實際上，這個建築計畫項目在啟動之初，是委託給喬賽亞・孔德以及前述的恩德以及伯克曼等外國人來設計。

根據竣工時所製作的《帝國議會議事堂建築概要》（營繕管財局編纂，一九三六年），提到這個部分是表現爲「段形屋頂」。從日本的傳統建築中，應該是找不到這樣的用詞吧。鈴木博之認爲通常應該是要強調左右對稱的構成、也肯定會戴上穹頂才對，於是便注目於它並沒有這麼做的這件事情上，做出耐人尋味的考察（《日本的地靈１》，講談社現代新書，一九九九年）。在大藏省（日本的財務省前身）實際擔任設計的是吉武東里，據說最初是穹頂案。根據鈴木的說法，吉武也曾經檢討過是否要採用像平等院那樣的屋瓦式屋頂，但最終參考了古代的靈廟，是位於 Halicarnassus（古希臘）的摩索拉斯王（Mausolus）陵墓２。然後再參照他與自己的老師武田五一所設計的伊藤博文銅像之台座這類相同形態的案例，可以推測或許他是意識到首任內閣總理大臣的緣故吧。

國會議事堂內部，在兩翼左右對稱配置了各院議場，把兩院制這個政治系統反映在建築形式上。中心軸則是爲天皇準備的空間。從中央的玄關經過大廳，登上有拱形天花的巴洛克樓梯，盡頭之處便是天皇的御休所（休息室）。這座樓梯在平常時候不作爲上下移動的動線，而是一種儀禮式的存在。正面的巨大迴車道與中央玄關，只在開會期間天皇探訪之際、國

２ 譯註：摩索拉斯王（Mausolus）陵墓，位於古希臘城邦哈利卡納蘇斯（今土耳其西南方的博德魯姆），墓主爲波斯帝國在當地的總督摩索拉斯（Mausolus）夫婦，修建於西元前350年左右，古代世界七大奇蹟之一。今日英語中「陵墓」一詞（mausoleum）即源自摩索拉斯的名字。底部建築爲長方形，面積爲40×30公尺，高45公尺。其中墩座牆高20公尺，柱高12公尺，金字塔高7公尺。最頂部的馬車雕像高6公尺建築物被墩座牆圍住，旁邊以石像裝飾。頂部的雕像爲四匹馬拉著一架古代戰車。此陵墓著名之處除了它的建築外，還有那些雕塑。摩索拉斯陵墓的雕塑由四位著名雕刻家Bryaxis、Leochares、Scopas和Timotheus製造。每人負責陵墓的其中一邊。

國會議事堂內部。分開左右兩翼的中心拱頂。

賓訪問、以及選舉後議員們首次登院的時候使用，因而被稱為「不打開的門」。通常都是使用兩翼的玄關出入。

此外，從中心軸的樓梯向下望，無法直接看見天皇的房間，竣工時的紀念郵票就描繪出這樣的構圖，即使是以參觀學習名義參訪國會議事堂時，也被禁止拍攝的禁忌空間。

附帶一提，御休所與皇族室的正下方，有總理大臣及其他大臣的房間。

此外，參議院與眾議院幾乎都在同樣的平面，只在前者的議場中設有天皇面向議場的玉座，以及後方的旁聽席中央設有御座所（座位）。就這樣，國會議事堂疊合了天皇制與民主主義式的空間。

就「All Japan／全日本」這個意義上，學習各國議事堂均使用該國當地代表性的石材，而在一九一〇年鞏固了使用國產建材的方針，經過大規模全國調查與試驗，從各地採集石頭標本進行選拔。例如，山口縣的黑髮石、廣島的尾立石、新潟的草水御影石、岩手的紫雲、茨城白、東京的青梅石、靜岡的紅葉石、岐阜的赤坂石灰岩、岡山的黑柿石等，使用了日本全國的名石（工藤晃等，《議事堂之石》，新日本出版社，一九八二年）。除了其中一項之外，均為國產。只是那也是朝鮮出產的石材，在當時並不覺得是外國的，因為這是帝國的議事堂。

此外，一九七〇年為了紀念議會開設八十週年，前庭的步道種了各個都道府縣的樹木。意匠的層次雖然不是日本的，但就如同宗教建築在營造上也經常嘗試的那樣，有了來自全國各地的參與這個過程，亦即整個故事性是才是最重要的。

環繞著關於日本的（東西）議論

現在的議事堂到完全底定的竣工為止，總共建設了三次臨時議事堂。第一次是由安德貝克曼事務所的阿道夫・史地西米勒，與臨時建築局的吉井茂則設計的木造洋風二層建築。然而，這棟在一八九〇年完成後僅僅兩個月就發生火災，於是第二次的議事堂由奧斯卡・提茲與吉井擔任設計，經過半年工程，翌年以相同的設計完工。這棟雖然撐得住關東大地震，但還是

因為火災而在一九二五年燒毀。

就算是披上了洋風的外觀，但蓋好的木造臨時議事堂後來又燒掉了，這個持續反覆的循環本身，或許也相當日本。總而言之，第三次以僅僅三個月的緊湊工期，在同年的十二月完工。

這次也是木造洋風的二層建築，而任何一棟臨時議事堂都是以左右稱並排兩院，但在中心卻沒有塔屋，也由於到完成為止實在花費太長的時間，因此到了一九三六年、現在的這棟國會議事堂完工的時候，這個世界已經轉移至現代主義的風潮，於是這樣的設計在建築史上已經跟不上時代，同時也變成了反動的新古典主義風的紀念碑。

建設過程中，也與明治時代的建築史產生重疊。一八八六年政府開始檢討議事堂的建設時，是聘雇外國人的時代。因此，可想而知當初是委託外國人來擔任設計與審查委員。只是這個宏大的計畫以虎頭蛇尾的行事告終，長久以來窩在臨時議事堂的建設過程中，日本建築家也逐漸具備實力，相對於承襲以妻木賴黃 3 為中心的大藏省臨時議院建築部，在議院建設採用視察歐美的模式，建築學會的辰野金吾、伊東忠太等人則建立清楚的論述，主張應該透過競圖來公開招募理想的方案。

一九〇八年，他們在《建築雜誌》投稿〈關於議院建築的方法〉一文，記載了「議院建築是我帝國的議院建築……讓海外人士玩弄於股掌究竟是什麼心態。……看啊，最近的大作東宮御所的御造營」的內容，主張在沒有依賴外國人的狀況下，實現了赤坂離宮的日本建築家

3 譯註：妻木賴黃（1859年至1916年），1878年進入工部大學校造家學科（今天的東京大學建築學系）就讀，跟隨康德學習，是辰野金吾的後輩。1882年遭退學，前往美國留學，取得康乃爾大學的學士學位。1886年，在國會議事堂建設工作所組織的臨時建築局裡工作。為了研究議院建築，再度前往德國留學，1888年回國。負責許多大藏省等等的官廳建築，確立了明治時代的官廳營繕組織。

已經不再是未成熟的。也就是說，這將是創作出國家容顏、與赤坂離宮並列、明治的另一個重要計畫案。模仿西洋建築的時代已經結束了。對於建築家這樣的態度，稻垣榮三指出可以讀取到在過去兩次國會議事堂營造中，展現了前所未有的自信（《日本的近代建築》，鹿島出版會）。

建築學會將意見書送達給媒體，提議舉辦競圖，以不受樣式之束縛為條件，並且要求只限日本人參與本競圖與擔任審查員。亦即是說，由日本人做出了為日本人而存在的國家建築。

議事堂是個非得意識到日本這個國家不可的建築專案項目。這樣的要求最終獲得採納，於一九一八年一償宿願舉辦了這場競圖。

的確，這並不是被動採用外國的樣式，意味著從主體性來說，這件事必須由日本人自己決定出樣式。雖然皇居與東宮御所較難成為任誰都有機會參加設計的競圖，但國會議事堂不一樣。就這樣，有了在建築學會舉辦的「我國將來的建築樣式究竟該如何」這場知名研討會。

271

2 該如何談論國會議事堂

背負建築界未來的 Project

國會議事堂的議論之所以變得熱烈，是因為在日清戰爭、日俄戰爭中獲得勝利，日本開始懷有巨大自信的年代。若要得到能與西洋列強並列的地位，那麼建築的設計已經沒有必要追崇外來的東西。將平安時代與江戶時代從歐亞大陸傳來的文化獨自加以熟成，自動推進和樣化，這是鎖國政策所帶來的結果。而這次反而是在前進亞洲的擴張主義背景下，促成了探求日本的（東西）之契機。

一九一〇年，以國會議事堂的案子為契機，由日本建築學會企劃的研討會「我國將來的建築樣式究竟該如何」，是在近代建築史的教科書中一定會介紹的課題（《建築雜誌》一九一〇年六月、八月號）。明治時代裡最重大的國家建築，催生出最大規模的論壇。實際上，兩次的研討會都有一百名以上的會員參加，可見在當時建築學術界中，這是最受到關心與矚目的盛事。

辰野金吾主持的研討會中，與會者表達出各式各樣的意見。例如，伊東忠太談到進化論、三橋四郎則提出和洋折衷說。歷史學家的關野貞則設定「優異的『國家樣式』」是可能的，

而決定樣式的主要原因則整理成地勢、氣候、材料、生活習慣、從前的樣式、與外國樣式的接觸、時代思潮，也就是「現今日本國民的時代精神」七要點，並將最後一點視為重大的關鍵性要素。他在提到關於催生出「國民的建築樣式」的方法之際，認為第一點在於終究還是要發展日本式；第二點雖然表達了將西洋建築日本化的看法，不過是以類似新藝術的模式；至於第三條路，創造出新樣式，則是耐人尋味的。然後，利用至目前為止、過去的樣式為基礎，呈現出國民的趣味（調性與風格），期待「某種清新的國民樣式」誕生。

佐野利器也贊成新的樣式，就如同分離派的成就那般，表示應該在採取誠實表現的同時，透過「裝飾國民熟知的物體」來「達到國民的樣式」。岡田信一郎則認為有必要更進一步做西洋與日本的建築史研究，主張那是解決「我國將來建築樣式」的重要手段之一。

另一方面，設計了和風的奈良縣廳舍（一八九五）的長野宇平治，則是認為現在日本於軍事上的成功那樣，在談建築的人也普遍認為正因為改變了形，所以日本人的『國籍（Nationality）』在建築上難以顯現的這件事，仍有待商權」。也就是說，就算失去了只顯現在形式上的國家性，精神層次上的日本國籍，在建築中也能像在軍隊一樣得到發揮。現在西歐的建築都失去了各國的國籍，僅僅日本遠離西歐而獨立存在著，也無法守護自己的城牆，因此而勉強發展新樣式、或者執行折衷主義也是行不通的。根據他的說法，現在是試驗的時代，今後將更正式接

受歐洲的建築。橫河民輔也表示樣式其實並不科學，因此在研討會設定了「該如何」的這個題目本來就很奇怪，主張並不覺得有制定日本固有風格的必要。在研討會中，特別是學會本身並未做出結論，只是讓與會者各自表明了立場。

從現在來看的話，把「國家」與「樣式」直接連結的論述或許很令人驚訝。還有，就問題構成而言，應該注目的是把意匠與歷史接連在一起這件事。起因在於萌發國家意識的十九世紀後半，把建築史那些眼花撩亂的歷史主義及折衷主義時代的過去樣式，重疊在一起的緣故。

再加上研討會中也對這個議題有著多樣意見飛舞交錯，使得議論陷入瓶頸而動彈不得。或許時機實在不恰當吧。回頭來看，一部分的發表者談及與過去斷絕的新藝術與分離派，但折衷主義早就已經過時，建築界也準備好往新的現代主義轉移。只要是被過去的樣式所束縛，不論是選哪一條路，都會馬上面臨賞味期限到期的問題。這是個沒有正確答案的研討會。就這樣的意義而言，著眼於構造之合理性的佐野，以及談到外來的國際性建築的長野，或許算是有先見之明的吧。

藝術界眼中的國會議事堂

再稍微廣泛看一下當時對議事堂所擁有的期待。

伊東忠太的〈議院建築的價值〉，提出了「個人建築」、「公共建築」、「國民建築」的分類（《建築雜誌》289號，一九一一年）。他認為所謂的國民建築，是「以國民全體的利益與國民全面的趣味（調性與風格）思想為標準的建築物」，並指出「議院建築」與「戰捷大紀念建築」是「最適切的例子」。然後相較於個人建築採私選，公共建築則以公選為佳這件事，主張國民的建築應該透過競圖廣為招募方案，「非得採取國選的方式不可」。議事堂與單純的官營建築是不同的。國民建築應該是「表現出國民的現代精神與現代趣味是其存在的最大價值」。因此，是「可以知道日本國民的品格、知道日本國民的學術程度、知道日本國民技藝的程度」。因此，議院建築的使命，是「統一今日國民混沌的趣味思想，創造出新的樣式」。

由於神社與巴特農神殿等都是反映出當時的趣味與精神，因此是非常有意思的東西，所以模仿歐美的宮殿是沒什麼意義的。那麼，能夠表現「國民的現代國家興隆的精神及趣味」的建築家又該如何尋找呢？他主張並非指定政府的技術者與少數的推薦者，而是應該舉辦競圖。

議院建築準備委員塚本靖的〈議院建築與我建築界的現狀〉，透過演講介紹了歐美的案例與追求英國風格的英國國會議事堂的競圖，指出其重要性（《建築雜誌》291號，一九一一年）。「應該代表一國一時代的建築，伴隨其時代各有不同」。在過去那會是宗教建築，而社會體制變化的現在則成為議事堂。的確，古代導入了亞洲的藝術，而將其日本化卻是在平安時代。能夠消化外國文化的，或許會是在一百年後。這樣的時間間隔（Time Span）耐人尋

味。從明治維新開始算起，直到發生以現代主義為基調的傳統論爭，大約是九十年後。只是，由於敗戰的緣故，國家意識應該被否定，而民眾這個由下往上的視點變得重要。

當時，活躍的藝術評論家黑田鵬心也在〈議院建築的意義〉及〈作為實際問題的建築〉這兩篇文章裡做了一番論述（兩篇都在《建築雜誌》286號，一九一〇年再收錄）。在前篇文章中，「藝術是國民性的產物」，而建築則是藝術的一種。此外像議事堂那樣規模的大建築，使用許多的雕刻與繪畫。然後「王政維新開始，創設國會，並在外部兼併了臺灣、樺太（今日的庫頁島）及朝鮮的便是明治時代」。在考慮「最近十數年間的國土膨脹」，議院建築是「舉國的大問題」。在後篇文章裡則談到，若是存在有「日本的國民樣式」，或許就不需要進一步討論了，但光是以「目的」與「材料」這兩點來看，就不該把既有的樣式那樣的直接拿來使用。此外，使用西洋的樣式雖然簡單，但因為「看起來令人不快」，所以產生了和洋折衷的方案，但請務必做出「明治日本式」。然後也說到「議院建築應該是能夠成為明治時代的日本人以全面總動員之力，做出的明治藝術之華吧」。

常常舉辦藝術界社交活動的國華俱樂部，也在一九一〇年三月對當局提出〈關於議事堂建築的意見書〉（《建築雜誌》280號，一九一〇年）。根據該書內容表示，模仿歐美的設計是「洋風的奴隸」，而「日本建築」也很難說是「明治的樣式」。於是，為了「發揮明治時代的學藝美術並代表國民的精神」，表示議事堂「必須兼顧宏偉的規模與美輪美奐的壯麗，能夠為

國家與國民的特性發言，並代表這個時代的產物」。亦即是在強烈意識著「日本」的同時，也受到藝術界極大期待的一個計畫案。

東京美術學校校長正木直彥發表的〈國民對於議院建築的態度〉一文提到，議事堂是猶如奈良的東大寺般，在特別的機會之下興建出來的大建築，主張「從建築這個東西的性質上來看，無論如何都該從日本人的手上把它蓋起來」（《建築雜誌》289 號，一九一一年）。材料也應該使用國產的。然後「我們相信必定能夠創造出與明治的國運相當的新樣式」。就這樣，也應該使用國產的。因此，「認為議院建築是位於日本的、應該引發建築樣式之大革命的重要「集結日本人的總體智慧，收集日本的所有技術，所謂明治五十年的結晶」、「做出能對後世展示的典型」。只是，來自國民的關心還很少。眾議院議員長島鷲太郎在〈關於議院建築〉中談到「想東西」。要應用我國藝術來創造出這棟建築物的想法，應該是眾人的盼望」，同時也說到國民的自覺尚且不足（《建築雜誌》291 號，一九一二年）。

在不滿狀態下結束的競圖結果

那麼，根據學會的這項運動成果來舉辦競圖，不限定樣式、排除外國人、只開放「帝國臣民」來參加的這場競圖，結果又是如何被理解的呢？

一九一八年公告發表競圖要項，有一百一十八件投標方案，第二輪獲選四件、第一輪獲選二十件、選外（佳作）有十六件。於一九一九年，在東京教育博物館展示當選者的方案。大熊喜邦的《議院建築計畫沿革與懸賞圖案》中，回顧了競圖的經緯與結果（《建築雜誌》396號，一九一九年）。根據他的說法，並無出類拔萃的第一名，「能夠超越既往形式的，幾乎完全不存在」。所有方案的立面幾乎都在中央放置了塔狀物或穹頂，將一百一十八個案子加以分類，文藝復興式有五十三案，新傾向與類似的有五十八案、日本式一案、其他的有六案。在文藝復興式中包括「混合日本式並加入日本趣味元素」為兩案，加入東洋趣味的為一案。至於新傾向的方案，據說只是在牆上穿洞、以及用縱線形成如同浴衣般的設計。

審查委員會禰達藏在《關於議院建築競技設計》中指出，由於那時存在著由當局公布研究完成的參考平面圖，因此實質上是以外觀來決定競圖的勝負（《建築雜誌》396號，一九一九年）。雖然希望表現出國民性的樣式，但因為不是木造所以很困難，至於要藉由西洋風與日本風的融合來得到令人滿足的結果，這件事「雖然並不知道在將來會是怎麼樣的一個情況，但現在若沒有非凡的天才出現，恐怕是難以辦到的」。

像議事堂這樣的高層建築，在日本原就不存在，這樣的量體與比例，本身就不合乎傳統。因此，樣式的這個框架，雖然要求的是日本式，但就結局而言，是帶來了之後的帝冠樣式。在戰爭時期之下，從與樣式連結的「物體的、構築的東西」，轉變成與現代主義相關的「行

爲的、空間的東西」這套來自於浜口隆一所提出的理論，其問世的時機實在未免太早了些。

伊東忠太雖然對於參與競圖的提案者與審查員的努力表示感激，但就結果來說，「在看過一輪所有提案之後，實在覺得非常失望」（〈關於議院建築設計懸賞競技的感想〉，《建築雜誌》396號，一九一九年）。他問及爲何現代式這麼少。就如同以《源氏物語》的和文（以平假名書寫的文章）來記述現代生活，是很奇怪的那樣，「今日的建築以古代的風格直接複寫，這作法是完全沒有意義的」。他反對「建築樣式取用義大利的文藝復興式，再加入本國趣味來成爲日本建築的樣式」這個當局的方案，對於將最終競圖要項的內容改成「建築設計就議院而言必須保持其威容。但懸賞競技應該附加的建築樣式則委託由競圖提案者來決定」，伊東本人肯定是非常遺憾的。歐洲的議院建築是十九世紀的遺物，由於在現代「超越所有主義以上的新主義正在勃發興起中」，因此希望的是進化後的樣式。他追求的是「足以發揚現代國家興隆精神的風格」，亦即「帶有認眞的力量、與全力以赴之靈魂的現代活建築」。就伊東的希望來說，不想要就那樣地實行第一名的方案，應該看看狀況，以其他適切方法來取得合適的方案。

這場競圖的盛宴淪落至此，當然也有來自年輕建築家沉痛且猛烈的批判。中村鎭〈議院建築的問題〉（《大正日日新聞》一九二〇年一月一日～三日／《日本建築宣言文集》，彰國社再錄），指出基於當選案根本毫無內容、只是形式的模仿，引發青年建築家的憤怒與不滿，

甚至還傳來要求重新舉辦競圖的聲浪。所謂的議院建築，「在於實現國民的性情與理想、並作為國民該時代文化的表現，亦即包含展示出政治制度、藝術、科學的進步之紀念性意味的一大建築，必須讓國民為之景仰並感受到崇高的民族精神、對其燦然的文化光輝給予讚嘆，帶著自由與安寧之心歌頌在祖國生活的美好，得是這種國民建築才行」。指出明明是要求到這種程度的東西，但是之所以會選出完全不合標準的方案，實在是那些已經跟不上時代的老人審查員所造成的。審查員的「臉孔」（組成成員）而產生方案的趨勢，「導致競圖結果竟然選出違反時代精神的、模仿名建築的方案」。

以「建築非藝術論」而知名的野田俊彥，在其文章〈議院建築當選圖案觀察〉也有嚴厲的批判（《建築雜誌》396號，一九一九年）。競圖投標案中混進日本種種細部，「也存在著令人驚訝的莫名其妙用法的東西」，將國粹的東西表現成「我認為是很多餘的」。雖然說對於過去的盲從是不好的、獨創是必要的，但學習歷史就是為了能夠了解各時代為什麼會產生那樣的樣式，因此現在採用過去的樣式並不合理。然後他主張若是把建築當成藝術來處理的話，那麼就應該先決定人選，競圖只會是有害無益。

恐怕，會感覺現在的國會議事堂是日本風的人應該是很少的吧。從立案開始到延遲至一九三六年才完成，這個時候呈現出來的設計，已經完全被時代與流行排除掉了。明治是一個相信能夠人為創造出國民建築的時代。然而，卻如同海市蜃樓般，瞬間消散而失去蹤影。

以追求國民樣式為名的競圖是失敗的。只不過，這讓日本的建築界將設計言論化，超越了「物」的本身，成為從形而上的概念來思考設計的契機。就結果來說，相較於同樣擁抱「近／現代化＝西洋化」這個相同問題的其他亞洲諸國，倒是蓄積了相當深厚的傳統論。

實際上，傳統論鍛鍊了建築家的思考。近代以降，圍繞著日本的（東西）所引發的爭論，變換了形式而受到反覆討論。在這之間，以樣式為中心的價值觀已完全崩壞，被「發現」到與傳統建築具有共通性的現代主義已經告一段落，而對於「和」做出再評價的後現代主義也已嚥下最後一口氣，整個國家產生極大的變化。亦即透過各時代的傳統論，國家的姿態也能夠被反射出來吧。然後日本的（東西）這個概念，活化了近代以降的建築界，成了驅使其前進的動力來源。

281

在本書中，宛如通奏低音 1 一般在底層流動的，是環繞著日本的（東西）之討論，以及帝冠樣式的抬頭與對其抵抗的這個主題吧。前者並非僅止於所謂的帝冠樣式，而是包含只要使用木造就是日本的，這樣輕率而廉價的思考開始，直到表層要素型錄化為止的各種事物。另一方面，後者則是將建築的空間與構成帶進更為抽象化的議論，所指的反而是從具體的氣候與環境等條件來進行設計的態度。

特別是創造出將傳統與現代巧妙連結之迴路的空間論與構成論，在建築中也具有鍛鍊出高階（Meta-Level）議論的這個面向。就結果而言，二十一世紀初的日本建築，已進化成能夠獲得世界矚目的程度。

然而，這不見得能夠永遠持續下去。筆者還是學生時，美國的建築界領導著全世界。實際上，美國在二十世紀後半牽引了後現代主義的理論與實踐，不過由於已經很久沒有美國建築師贏得普立茲克建築獎，就這樣不知不覺間，已不再是特別的存在。將來，日本未必不會變成這樣。尤其是環繞著新國立競技場的諸多問題，很顯然地讓設計的狀況惡化，對於日本建築家來說，或許留下了禍根。希望三十年後再回顧現在的處境，不會讓現在被定位成日本建築之終結的開端。為了避免這樣的悲劇發生，現在再一次重新思考近代以降的日本建築論，

1 譯註：通奏低音，巴洛克時期的音樂特徵，除了低音部與高音部兩條主旋律外，另有獨立的中間聲部持續於整個作品之中。

不也是相當有意義嗎？

話說以前有許多學生曾經到過辰野金吾的東京車站與片山東熊的表慶館等樣式建築被稱為「擬洋風」的現場。通常是像堀江左吉在弘前所蓋的建築群那樣，由木匠職人模仿樣式的建築稱之為「擬洋風」，而出自大學畢業的建築師作品則稱為「近代建築」。雖然這是誤用，但這個謬誤就直覺而言，相當耐人尋味。這是筆者在西洋看過許多古建築之後，再重新觀察日本的「近代建築」，果然察覺到很不一樣的緣故。

當然，法國與英國也有所差異，而美國與澳洲更是有很大的不同。若以義大利的古典主義為標準，那麼樣式的細膩理解、細部、比例等等，即便是日本的海外留學組也是做得相當奇怪。的確，只透過短暫的海外旅居，是不可能完全吸收這些擁有豐厚歷史的樣式吧。而且在文化背景與技術體系上本來就不一樣。因此，若從海外的角度來看，開智學校 2 也好、東京車站也好，雖然位處極東的遙遠國度的人們全力以赴模仿西洋，但無論哪一座建築都是不完全的，從這點上來說，最後還是會變成廣義的「擬洋風」吧。三百年後的日本，若針對從十九世紀後半到二十世紀初期的狀況加以記述，就模仿西洋的這件事，或許還是會被放進同一個框架來處理吧。

也有相反的事例。例如，由日本人的傳道者模仿高知城在夏威夷所建設的瑪基基聖城基督教會（一九三六），或許可以稱之為「擬日風」的設計。

2 譯註：開智學校，位於日本長野縣松本市，創校於明治六年（1873年），是明治維新期間最早創立的現代小學之一。開智學校是明治維新下的產物，在明治五年（1872年）9月4日，明治政府頒布《學制》，確立在全國各地興辦西式教育。

無論如何，「擬」這個字，似乎讓人感受到否定的味道，但是直接把設計者的教育結合視覺性的樣式概念，或許是很奇怪的吧。如果是這樣，在導入積極評價混種文化的克雷奧爾語（Creole；混合語）概念的同時，刻意用「擬洋風」來囊括全體，對日本的近代做出再評價，或許也是可行的。即便在現代，模仿西洋風的結婚教堂也同樣會產生落差。另一方面，看了谷口吉生之研究。有朝一日，也想將焦點放在物體與樣式上的變容來進行思考日本的（東西）的建築後，雖然他本人並未曾多說些什麼，但是在日本的現代主義接受度，何以能夠達成如此高的水準，有時候讓人覺得甚至超越了西洋本家的正統。

筆者的學士畢業論文是關於十八世紀的法國，碩士論文以中世紀的建築與音樂為主題；博士課程則開始投入日本近代建築的研究。那時候為了考究思想與建築的關係，調查了新宗教並整理成博士論文。大致上，包含那些內容的是《新編　新宗教與巨大建築》（筑摩學藝文庫，二〇〇七年）。擔任這本書的編輯天野裕子小姐，在本次也受到她的關照。原本一開始是與筑摩書房的湯原法史先生一起做關於「日本」之建築論的企劃。暫定標題是「皇居與原爆Dome」。但是在無法找到完整寫作時間的狀況下，過了十年以上，幾乎都快送入藏經閣了。

在這之間發生了東日本大地震，日本的情況也發生了很大變化。大約在兩年前（註：原書於二〇一六年出版），得到承接該企劃的天野小姐在電子媒體「cakes」連載的提案，總算成了Pacemaker（進度促進裝置），讓執筆寫作得以重上軌道、完成最後目標。這本書若沒有天野

小姐，是無法誕生的。因此借用這裡來表達謝意。非常感謝。此外，也使用了東北大之大學院（研究所）的課堂授課時間，與學生們一起討論關於「日本」的建築而獲得很大的刺激與迴響。若說新宗教研究是以特異的視點來討論日本與傳統，那麼本次則是直接在那當中處理同樣的課題。在迎接再次頻繁討論日本的這個時代，衷心渴望這本書能夠在議論水平的提升上，做出些許貢獻。

日本建築的覺醒

尋找文化識別的摸索與奮起之路

日本建築入門　五十嵐 太郎
Copyright © 2016 五十嵐 太郎
All rights reserved
Original Japanese Edition published by 筑摩書房

作　　者	五十嵐太郎
譯　　者	謝宗哲
封面設計	林銀玲
內頁構成	詹淑娟
文字編輯	黃毓瑩
執行編輯	柯欣妤
行銷企劃	郭其彬、王綬晨、邱紹溢、陳雅雯、王瑀
總編輯	葛雅茜
發行人	蘇拾平

出版　　原點出版 Uni-Books
　　　　Facebook：Uni-Books 原點出版
　　　　Email：uni-books@andbooks.com.tw
　　　　台北市10544松山區復興北路333號11樓之4
　　　　電話：（02）2718-2001　傳真：（02）2719-1308

發行　　大雁文化事業股份有限公司
　　　　台北市10544松山區復興北路333號11樓之4
　　　　24小時傳真服務　（02）2718-1258
　　　　讀者服務信箱 Email：andbooks@andbooks.com.tw
　　　　劃撥帳號：19983379
　　　　戶名：大雁文化事業股份有限公司

初版一刷　2019年 4月

定價　　460元
ISBN　　978-957-9072-42-7
大雁出版基地官網：www.andbooks.com.tw（歡迎訂閱電子報並填寫回函卡）

國家圖書館出版品預行編目(CIP)資料
日本建築的覺醒 / 五十嵐太郎著；謝宗哲譯. -- 初版. -- 臺北市：原點出版：大雁文化發行, 2019.04
288面；15×21公分　ISBN 978-957-9072-42-7(平裝)　1.建築物 2.建築美術設計 3.日本　923.31　108003769